噴 畫

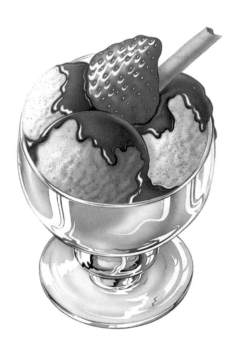

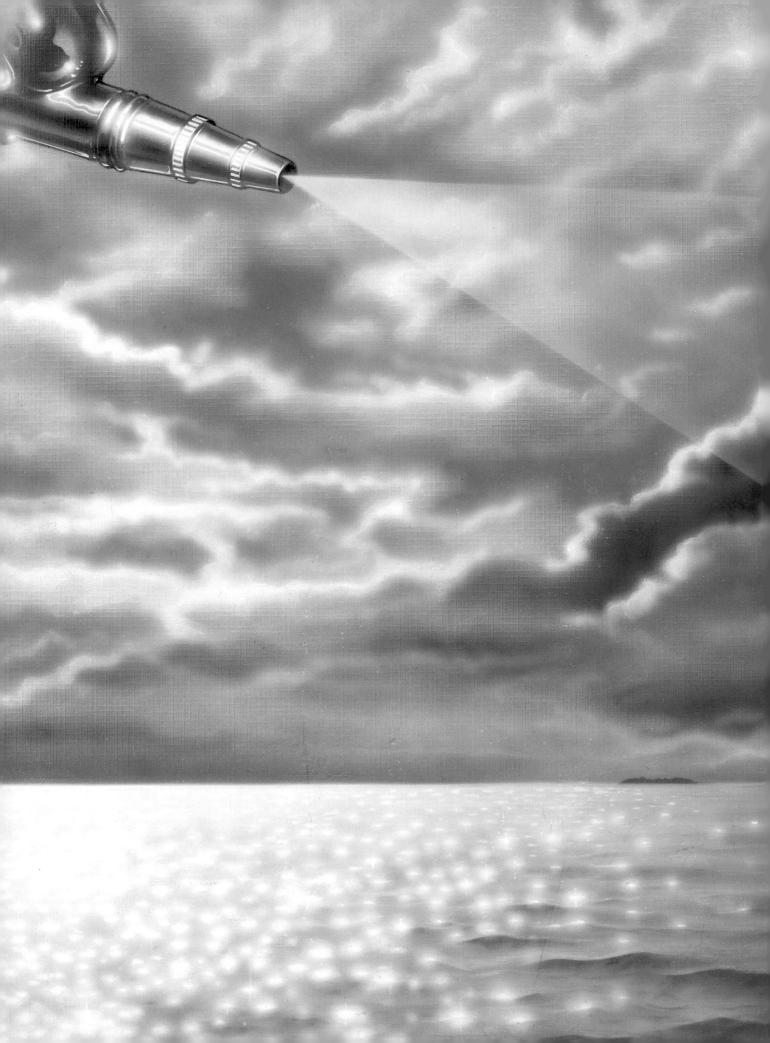

噴 畫

José M. Parramón
Miquel Ferrón 著

盧少夫 譯　　曾啟雄 校訂

曾啟雄

國立臺灣師範大學美術系畢業，
日本國立兵庫教育大學藝術系碩士。
現為國立雲林科技大學
視覺傳達設計學系主任兼所長，
私立東海大學美術系、
國立彰化師範大學美術系兼任副教授。

目錄

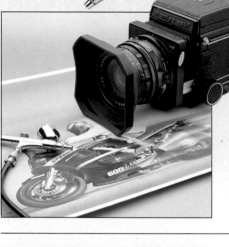

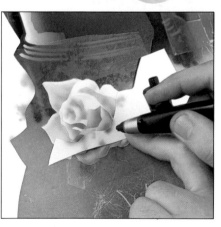

前言

1970年，牛津大學出版社出版了一本辭典──《牛津藝術指南》(The Oxford Companion to Art)。這本辭典因解釋詳盡、內容廣博（三千個詞彙，一千兩百頁）而備受讚揚。在第169頁上，有八十行是專門用於解釋「畫筆」(brush)一詞的。其中即告訴我們，早在史前時代，古埃及人、中國人與中古時期的藝術家就已使用這種「繪畫工具」。《牛津藝術指南》進一步比較了各種不同畫筆的相對長處──牛毛筆、貂毛筆、豬毛筆、水彩筆與油畫筆，並檢視了杜勒 (Dürer)、德拉克洛瓦 (Delacroix) 和塞尚 (Cézanne) 用筆的風格特點。相形之下，在第21頁上，僅有四行半是解釋「噴筆」(Air Brush)：「這是一種主要由商業藝術家所使用的器具，它藉由壓縮空氣的方式來噴畫或塗布顏料。它能有

效地控制噴出大面積均勻的色彩效果、漸層色彩效果，或是一條非常漂亮的細線。」

這本辭典曾再版多次，1984年版是最新的再版本。然而，令人惋惜地，直到最新版該辭典仍誤解了「噴筆」的定義，忽略了噴筆作為一種創作性美術用具的作用。這項普遍被使用的工具卻從未曾得到美術界的承認。

噴筆是1893年由查爾斯·伯地克 (Charles L. Burdick) 發明的，就在這一年，他橫渡大西洋創建了「噴筆公司」，並且在市場上推出了第一套噴筆。伯地克雖然尚不能稱為當時最著名的藝術家，但他卻是第一位費心經營噴筆藝術公司的人。

那時，英國皇家美術學會 (The Royal Academy of Arts) 一年一度的畫展拒絕接受他以噴筆所製作的

水彩畫，其原因不是這種噴繪的水彩畫品質欠佳，而是因為這些作品是機械器具所繪製的緣故。

曼·雷 (Man Ray) 也曾因試用噴筆作畫而遭受到嚴厲的謾罵。這一位美國畫家，同時也是素描教師、雕塑家、攝影師和電影製片人。他於1890年出生於美國費城。他是達達運動 (Dada Movement) 最著名的創建者之一，同時也是一位超現實主義畫派 (Surrealism) 和普普藝術 (Pop Art) 的先驅。曼·雷不斷地尋求新事物──「不斷地發現」──正如畢卡索 (Picasso) 曾經說過的話；結果，在1918年，曼·雷發現了噴筆。曼·雷用噴筆製作了一系列的作品，在巴黎以「首次物品暴露於空氣淨化作用中」(First Object Aerated) 為展出標題舉行個展。這個展覽成了一場大災難，藝術評論

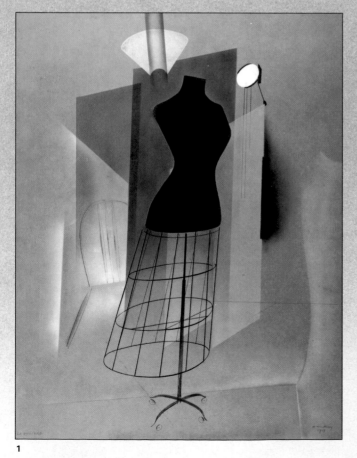

1

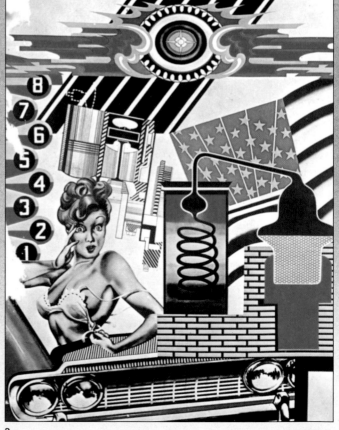

2

家們痛斥曼・雷「是一個騙子、罪犯，竟運用了機械繪圖的方法而失去了繪畫藝術的價值。」在這次的挫敗之後，噴筆在美術的繪畫領域受到冷落，因而轉向商業領域。這時，噴筆常用來製作各式各樣可釘在牆上的畫像，或用來修飾照片、繪製海報和廣告插圖。但到了六○年代，商業藝術界給美術家們帶來很大的影響，因為普普藝術的創建者們開始從廣告中發現了影像的靈感，他們這才重新正視噴筆。沃荷

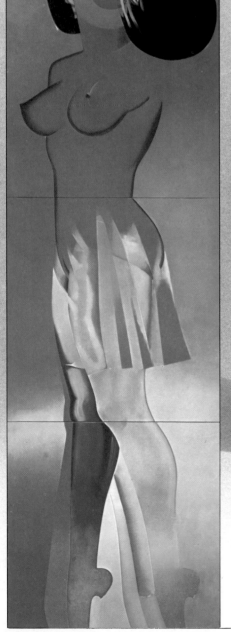

(Warhol)筆下的瑪麗蓮・夢露及坎貝爾 (Campbell) 的罐頭湯，李奇登斯坦 (Lichtenstein) 的放大漫畫圖像，魏塞爾曼 (Wesselmann) 獨樹一格的裸體（譯者注：沃荷、李奇登斯坦和魏塞爾曼這三位畫家均為美國普普藝術的著名代表人物。）以及其他勇於採用各種藝術表達手法的普普表現：油彩、壓克力、瓷漆、絹網印花工藝 —— 和噴筆。另外還有彼得・菲利普斯 (Peter Philips) 和艾倫・瓊斯 (Allen Jones) 這兩位特別依賴噴筆的普普藝術家。

噴畫在美術中的地位隨著另一個藝術浪潮，照相現實主義 (Photorealism) 的興起而變得更為鞏固。這一運動為紐約古根漢美術館 (Guggenheim Museum) 的「逼真影像」展所印證。這是一個絕對寫實的超大尺寸畫面的巨型畫展，其中的畫冷漠而機械化，包括各種逼真表現：輪廓特別清晰的巨大肖像、摩托車和汽車的放大細部、室內畫、超細霓虹小燈點構成的都市風景畫。之後，其他展覽接踵而來，最後在1972年的巴黎雙年展

圖1. 曼・雷(Man Ray)的作品：《大鳥籠》(*La Volière*)「羅藍玫瑰園的女緊身衣」，藏於英國，索塞克斯郡奇汀里(England, Chiddingly Sussex)。該畫係曼・雷的首批噴畫作品之一，作於1918年期間。

圖3. 艾倫・瓊斯(Allen Jones)的作品：《完美的配偶》(*Perfect Match*)，薩馬藍奇・路德維格畫廊(Sammlung Ludwig Gallery)收藏。

彼得・菲利普斯和艾倫・瓊斯都是普普藝術家，他們都熱衷於噴畫技藝。

(Biennial)達到巔峰。在那裡，一個新的美術表現形式公諸於世：高度的寫實主義(Hyperrealism)，或稱達到最高極限的寫實主義。當然，噴筆是這種特殊藝術形式的理想工具，它的主要特點是可輪廓分明地精確呈現出完美的圖像。

由於社會對高度寫實主義的認可，為噴筆確立了它在世界美術領域不可動搖的地位。今天，噴筆已經成為美術家的一種工具，並且有許多展覽會專門提供噴畫作品的展出；許多很著名的美術家也常依賴噴筆從事創作。不過，我們應該珍惜這項好不容易才贏得的認可；尤其隨著噴筆的廣泛普及，噴筆技術也開始被濫用。

我們當然可以用噴筆來修改照片，或修改一幅由照片複製而成的畫 —— 經過修改、刪除、補強、減弱形式和色彩或對比來達到美術家所滿意的畫面。但不能接受的是，僅對原照片進行模仿，而且將模仿結果當成創作，並經常採用這種策略。造成一些噴畫愛好者幾乎不知道怎樣作畫，只是單純地藉著照相複製、

圖2. 彼得・菲利普斯(Peter Phillips)的作品：《為一客戶而畫》(*Painting for a Client*)，巴黎，賓努奇(Binoche)收藏。

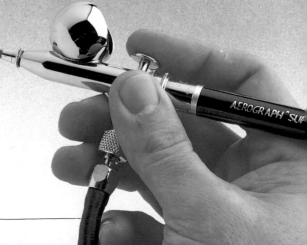

摹描和轉印來製作所謂的「藝術」作品。自然，他們的作品中也就存在著結構和描繪上的錯誤，有時候是透視上的錯誤，並且總是在畫面對比上及色彩調和上有誤。簡而言之，在學習用噴筆作畫之前，必須先對素描和繪畫有所認識。

在本頁底有一極為完美的顏料錫管圖是由本書的合著者之一米奎爾·費隆 (Miquel Ferrón) 所繪製的一幅作品。

他是以顏料錫管作寫生對象，將錫管放於畫板前面進行繪製。畫面的結構、明暗效果、對比關係及色彩調和都表現出這是一件深具個人想像力且善於描繪的美術大師所繪製的作品（費隆是一位人物畫教師）。出現在第9頁那幅充滿戲劇張力及幻想的圖片是戈特弗利德·海倫溫 (Gottfried Helnwein) 的作品。該作品是用噴筆和水彩繪製的，是另一個掌握繪畫技能而應用於噴畫的極佳實例。

在寫這本書時，我們已考慮到一個重要的觀念：要想用噴筆好好作畫，就必須先擁有繪畫的基本能力。在往後的章節裡，你將發現和繪畫有如螺栓與螺帽般關係的詳盡研究——透視與投影、比例與空間、色彩與調色、色彩調和與對比等等。就噴畫本身而論，本書開始時提供噴畫必須的材料和工具的相關信息。其中包括詳細介紹不同類別型號的噴筆和使用方法，以及在用噴筆作畫時最常用色彩的使用分析。接著還有輔助材料、紙張、畫布及遮蓋模等的相關事宜。

再下一部分則是介紹將照片當作一種輔助媒介以及摹繪攝影影像的技藝，當然其中也包括了說明步驟。本書的最後一部分提供了材料的簡單介紹，以及六位噴畫家的應用技法和他們的一些作品。接著是一系列用不同的噴筆和不同技法的繪製練習，如：徒手作畫、繪製工藝結構物、反光創作，以及畫出肌膚色彩的練習。

我們希望這本獨一無二的書，將對那些想試著親手用噴筆作畫的人有所助益。

荷西·帕拉蒙

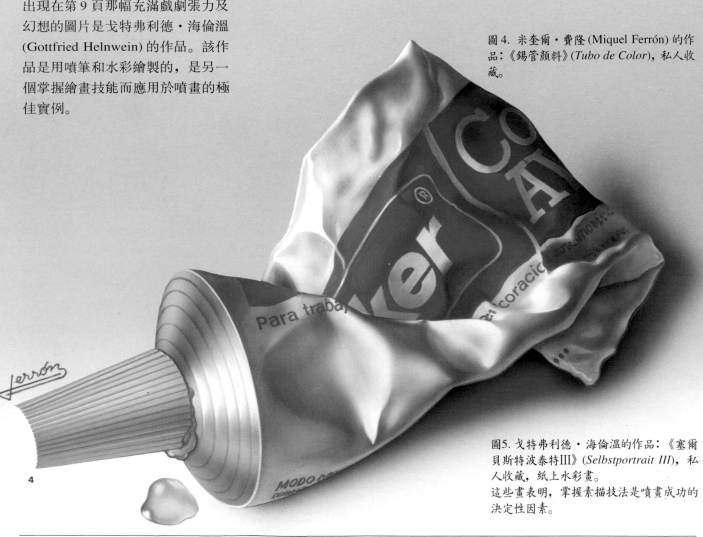

圖4. 米奎爾·費隆 (Miquel Ferrón) 的作品：《錫管顏料》(Tubo de Color)，私人收藏。

圖5. 戈特弗利德·海倫溫的作品：《塞爾貝斯特波泰特III》(Selbstportrait III)，私人收藏，紙上水彩畫。
這些畫表明，掌握素描技法是噴畫成功的決定性因素。

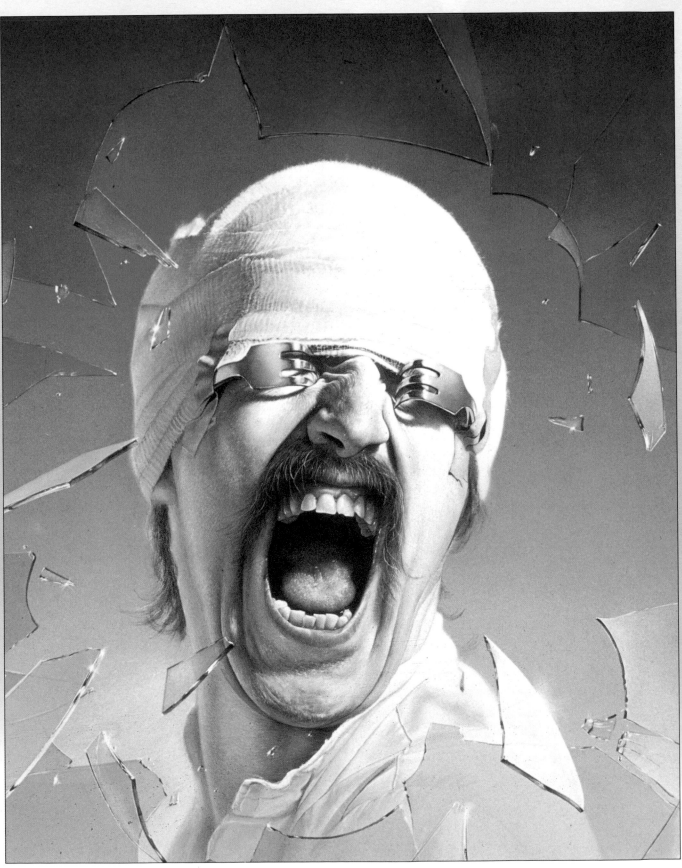

本章是全書篇幅最長且又極為重要的一章，其中描述了包括多種噴筆系統中，有關大量實際噴畫技術的要求：從最簡單的單控式的噴筆到最先進複雜、目前最高工藝水準的各種噴筆，如：帕士奇渦輪式 AB (Paasche Turbo AB)、變色龍(the Chameleon)以及柯達·阿茲臺克(Kodak Aztek)。後者配有四個噴針的四個噴氣口，它是噴畫所必備的條件。並介紹各種空氣壓縮機類型及其製造結構、必要的顏料和輔助材料。最後，是逐步地介紹解釋實際所需要的自黏式、固定式以及可移動式的遮蓋模和遮蓋液。因此，無論是噴畫初學者，還是專家，都應該仔細閱讀這一章。

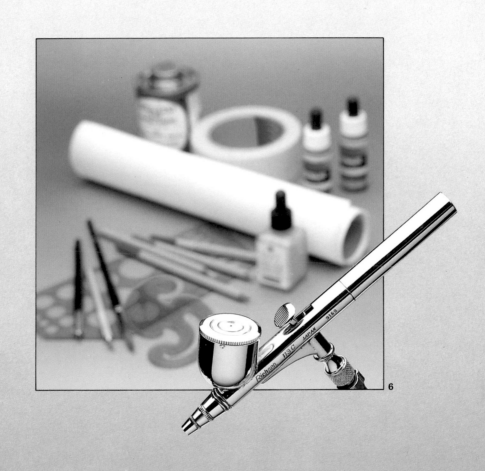

材料和設備

工作室

大多數人認為，一個畫家的工作室，應該是一個可潑灑作畫的閣樓，或者說得更實際一些，是一間閑置的房子被用來當工作場所使用。但是，噴畫技藝方式決定了一個噴畫家的工作室必須有最起碼的空間條件和通風設備。最好是有一個至少16平方公尺面積的空間，以避免噴畫時顏料產生的霧化(Atomization)狀態對人體的毒害，同時，好的通風設備是絕對必要的。最好是一個直接的通風系統，如果沒有，抽風機也可以派上用場。圖7是一間理想的工作室結構，包括家具、材料以及輔助用具的分布模式。"a"是工作室內專用於畫大尺寸初樣的畫架；"b"是軟木板，它可將色彩樣稿及類似物釘在該板上；"c"是供拷貝和描繪圖像用的描圖桌；"d"是放紙、美術圖片等東西的抽屜；"e"是畫草圖專用馬克筆盒子；"f"是各種大小規格的畫筆；"g"是各種曲線板；"h"是當遮蓋模 (Mask) 用的遮蓋膠膜 (Masking film)；"i"是斜面工作臺；

"j"是供工作臺照明用的工作室燈具；"k"是帶輪子的可調式旋轉凳；"l"是放置噴畫器具的輔助工作臺（見第14頁，可供選擇的輔助工作臺樣式）；"m"是位於右上頂端架子上的瓶裝苯胺染料；"n"是溶劑和可擦式膠水(Rubber cement)；最後，"o"是指圖中最靠右邊的自來水槽。由於在噴筆使用之後及更換顏料時皆需清洗噴筆，故水槽是噴畫工作室中絕對必要的設備。

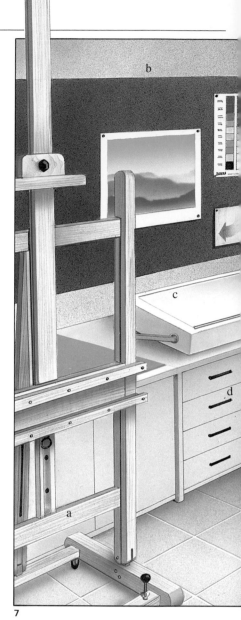

圖7. 這是一間理想的噴畫工作室，有足夠的空間來合理配置設備、材料及其他輔助用品。對一個剛起步的噴畫家而言，只須購買基本配備，往後再依需要逐步添購其他東西即可。

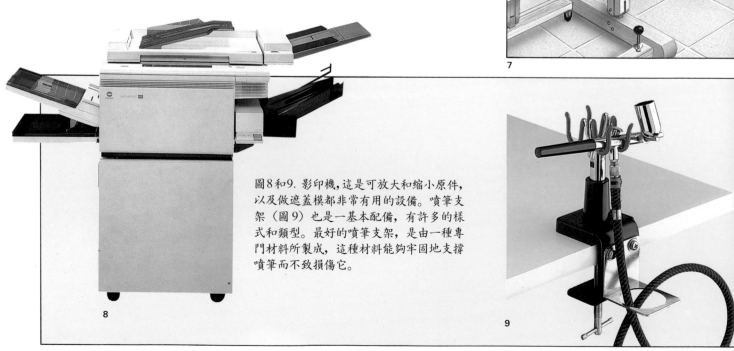

圖8和9. 影印機，這是可放大和縮小原件，以及做遮蓋模都非常有用的設備。噴筆支架（圖9）也是一基本配備，有許多的樣式和類型。最好的噴筆支架，是由一種專門材料所製成，這種材料能夠牢固地支撐噴筆而不致損傷它。

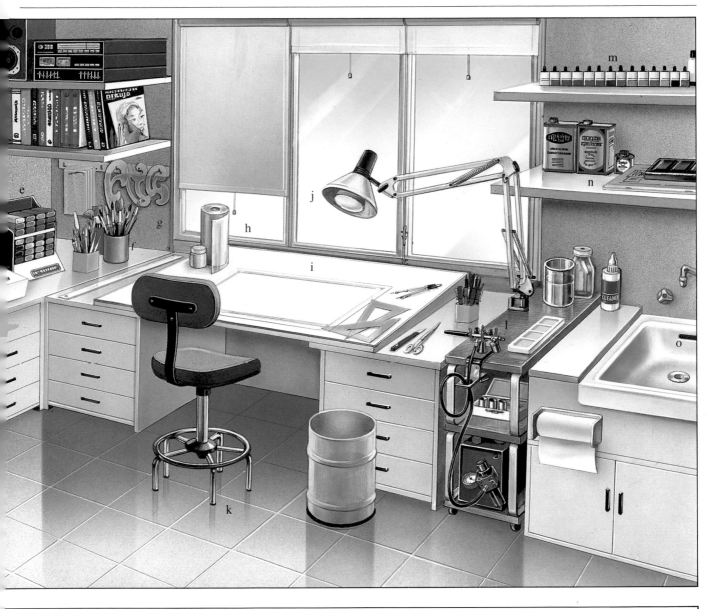

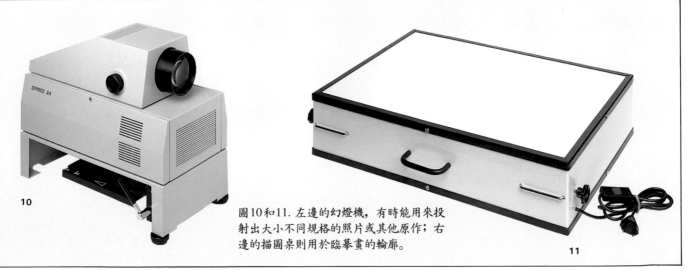

圖10和11. 左邊的幻燈機, 有時能用來投射出大小不同規格的照片或其他原作; 右邊的描圖桌則用於臨摹畫的輪廓。

設備和輔助用品

噴畫工作室的主要設備是工作臺,它的設計、大小尺寸以及牢固程度都是值得考慮的要點。當然也可以在一張帶有一塊平放木板的桌子上工作——許多畫家都是如此——但也有不少人更喜歡稍傾斜10度左右的工作臺面。有些木板是機械裁製的,可設置在水平的桌面上,並適切地加以傾斜。可是這些木板必須是堅實的,並應加木條固定,以防表面彎曲變形。像本頁的工作臺插圖(圖12)是比較好的,這種設計絕對適合於各種噴畫工作的需要:有一個傾斜的臺面、一個抽屜櫃可儲藏材料、一只櫥子用來放置噴畫的壓縮機,並留有足夠的空間以儲放噴筆托架,這正好解決了噴筆軟管過長的問題。

另外一大優點是這塊臺板是活動式的,如果需要,整張桌子可很容易地移動。

有一種替代產品是輔助工作臺(圖13), 它能較方便地取用重要輔助用具,並且還有一個地方可安放壓縮機(Compressor)。因為這張臺子裝有輪子,所以壓縮機可依畫家需要在工作室內任意移動。此外,這張臺子的特點是有特製的噴筆托架,便於取用噴筆,而其中的擱板讓輔助用具也易於取得。

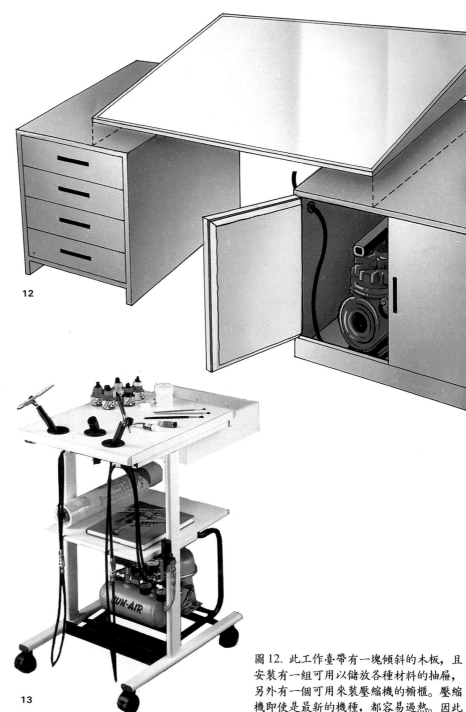

圖12. 此工作臺帶有一塊傾斜的木板,且安裝有一組可用以儲放各種材料的抽屜,另外有一個可用來裝壓縮機的櫥櫃。壓縮機即使是最新的機種,都容易過熱。因此在工作時,最好是一直開著櫥門,甚至更實際一點,將櫥櫃背後的木板也拿開。

圖13. 這一個輔助工作臺看上去配置有壓縮機、常用物品和噴筆托架。它還裝有輪子,因而能被推到畫家要工作的任何地方,而不必用可能會對工作有妨礙的長軟管〔這張 Air Caddy 牌輔助工作臺的照片已獲得了 Jun-Air (商標名) 認證〕。

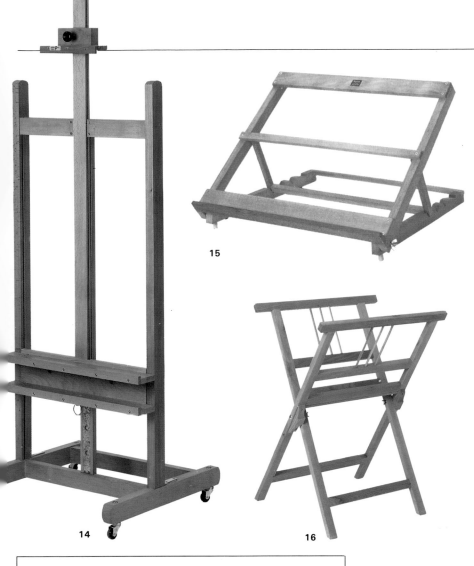

15

在噴畫工作室裡，為了製作大幅藝術作品，畫架是一個重要的用具。在插圖14中看到的畫架稱為工作室畫架。它是很堅固的，並裝配有輪子，可以推至任何裝有噴筆托架的地方。噴畫工作完成後，還可繼續在畫架上用畫筆畫細線條和完成最後小的細節。畫架下端的托板則提供了放置顏料罐或顏料錫管的空間。

如果畫家要畫小尺寸規格的畫，特別是徒手作畫時，採用圖15的書架式畫架是一種明智的選擇。該畫架可傾斜至45度，一般還需要一個畫板來撐住畫紙，除非你用了像卡紙板(Card)這樣堅硬材質的紙。

另外一個經常被用到的輔助用具是圖16的攔物架。它的功能是堆放各種裝有完稿、草圖、紙張等的文件夾，它最大的優點是不像抽屜櫃那樣佔據很大的空間。這種特殊用具就像一個展示架，畫家可藉由它向參觀者或可能購買者展示他的工作成果。像圖17所示的放大機，是用來將幻燈片投影放大到紙、卡紙板或其他畫家想要作畫的材料上。

14

16

圖14至16. 工作室畫架（圖14），書架式桌上型畫架（圖15）以及有點像三角架形的攔物架（圖16）都是在噴畫工作室裡常用的輔助工具。

圖17. 許多噴畫作品圖是來自投影片或幻燈片。要將幻燈片圖像轉換到所需大小尺寸的紙或畫布上，就需借助一臺放大機來進行。

17

噴筆：特點及系統

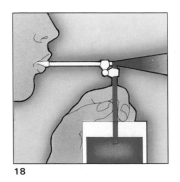

18

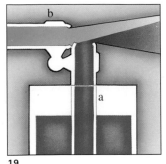

19

20

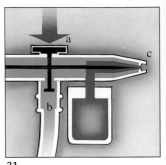

21

噴筆是一種藉由將液體顏料噴成霧狀(Pulverized)、或霧化的方式來作畫的工具。這種流量的控制，主要依產生霧狀體的空氣壓力、顏料的濃度以及噴筆與畫面之間的距離而定。

要想知道噴筆的性能，最好是先察看使液體顏料霧化的噴嘴 (Nozzle)是怎樣運作的。這種噴嘴是由接在右角的兩個小管子組成（如圖18）。如果將管子 (a) 浸入一個裝液體顏料罐子中，而藉由橫放的管子 (b) 使勁吹氣，產生的壓力作用會吸出顏料，在與空氣混合後，顏料變成霧狀並向前噴出（如圖19）。利用這種

基本原理，霧狀顏料在一種多變的「噴濺」作用下被釋放（如圖20）出來。

典型的噴筆控制系統如圖21所示。控制栓 (a)，是由一個彈簧使其提上，保持活門 (b) 關閉，以防止空氣吸入（指藍色部分）。當畫家用手指按下控制栓 (a) 時，空氣活門(Air valve) (b) 就被打開，空氣急速吸入，氣流通過噴筆內部且吸入顏料，顏料與空氣相混，通過噴嘴 (c)最後變成霧狀。從最基本的結構，到先進複雜的噴筆設計，都是為了控制空氣壓力和顏料流量的濃度。這些噴筆系統可分類如下：

1. 單控式噴筆
 (Single-Action Airbrushes)
 a)外部霧化無針式噴筆
 (External atomization
 airbrushes without needle)
 b)外部霧化帶針式噴筆
 (External atomization
 airbrushes with needle)
 c)內部霧化噴筆
 (Internal atomization
 airbrushes)

2. 雙控式噴筆
 (Double-Action Airbrushes)
 a)固定式噴筆
 (Fixed-action airbrushes)

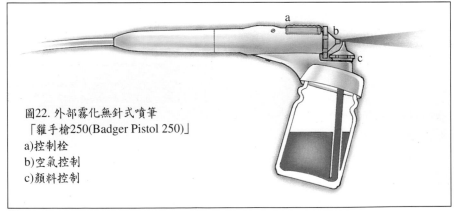

圖22. 外部霧化無針式噴筆
「獵手槍250(Badger Pistol 250)」
a)控制栓
b)空氣控制
c)顏料控制

22

單控式噴筆

在單控式噴筆中，控制栓唯一的功能是控制空氣流動速度。當控制栓被壓低時，吸入噴筆內的空氣會與

噴筆外部或內部的顏料相混，則視噴筆本身為外部或內部霧化的形式而定。

外部霧化無針式噴筆

外部霧化噴筆與人工的嘴式噴霧器（如圖18、19）有著同樣的原理，它是整個噴筆的基礎。其中最簡易的型式是工業用噴槍，它與嘴式噴霧器有同樣的屬性，適用於空氣供給源，但沒有噴針，也不能控制空氣與顏料的流動。當畫汽車車身和汽車式樣時，工業用噴槍是用來畫大面積平坦的色彩效果，而不用來畫陰影。

但在一些外部霧化無針式噴筆中，空氣的流動可由位於噴嘴的活門來調節，而顏料的流動速度則經由位於顏料罐出口的活門來調節（如圖

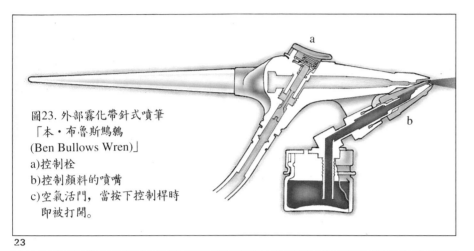

圖23. 外部霧化帶針式噴筆
「本‧布魯斯鷦鷯
(Ben Bullows Wren)」
a)控制栓
b)控制顏料的噴嘴
c)空氣活門,當按下控制桿時
　即被打開。

23

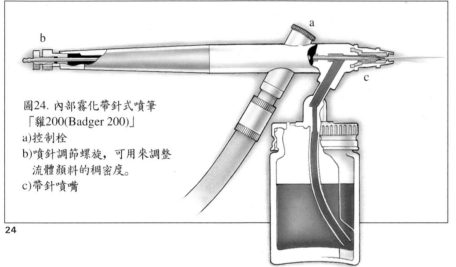

圖24. 內部霧化帶針式噴筆
「獾200(Badger 200)」
a)控制栓
b)噴針調節螺旋,可用來調整
　流體顏料的稠密度。
c)帶針噴嘴

24

b)自由調節雙控式噴筆
　(Independent double-action
　airbrushes)

3.特殊作用式噴筆
　(Airbrushes with special
　characteristics)
　a)擦拭用噴筆
　　(Eraser airbrush)
　b)帕士奇渦輪式AB噴筆
　　(Paasche Turbo AB Airbrush)
　c)變色龍噴筆
　　(Chameleon Airbrush)
　d)柯達‧阿茲臺克3000S噴筆
　　(Kodak Aztek 3000 S
　　Airbrush)
　e)菲斯確氣囊噴筆
　　(Fischer Aerostat Airbrush)

22)。這種類型的噴筆僅具有微量控制空氣和顏料的作用,因為在進行噴畫時,噴筆在重新調節空氣和顏料的流量上仍有一定的困難。

外部霧化帶針式噴筆

在第二種類型噴筆的筆管內,僅供空氣流動,當空氣被排出筆管時,即與流動的顏料相混,而這些顏料藉著噴針及噴嘴的作用經軟管自顏料罐吸出(如圖23)。顏料的流量可由調節噴針與噴嘴的位置關係加以控制,但必須在噴筆未使用時才能如此進行。這樣的噴筆比工業用噴槍更為好用,因為它們可用來做更精細的作業。所以常被用來製作模型、畫插圖,以及進行圖形設計。

內部霧化帶針式噴筆

在這類噴筆中(如圖24),空氣與顏料的混合是在噴筆內進行。當控制栓被壓下時,空氣被吸收進來、活門打開、顏料被霧化,並依照噴針的不同位置,透過噴嘴,或多或少地釋出已霧化的顏料。為控制顏料排放量,使用者可拿掉噴筆尾蓋,放鬆或擰緊噴針調節螺絲(Alignment screw)。

如果要使噴霧較稀薄,噴針需向前移動;如要使噴霧較濃密,噴針則需向後調節。

雙控式噴筆

任何雙控式噴筆都有賴於內部霧化的作用和噴針。

圖18. 基本圖示說明了一般的噴筆運作的原理。在這幅圖及本書的所有其他圖示中,藍色代表空氣,紅色則代表顏料。

圖19至21. 這裡有三幅圖示說明了單控式噴筆的運作原理。它們清楚地顯示出:控制栓只控制空氣進入而已,並不控制顏料的吸流量(如圖19)。然而,對於這一類型帶有噴針的噴筆,必須有效地調節噴針與噴嘴的位置關係,才能使噴出的顏色得到控制。雖然,因為需要經常調節噴針會造成作畫過程時的不便,但這種式樣的噴筆,最適合噴大面積且沒有色彩強烈對比或層次變化的工業產品圖畫(如圖20)。

固定式噴筆

它作為雙控式噴筆（圖25），畫者可藉由控制栓來控制空氣活門的開關，從而控制噴針的運動。控制栓可以雙向運動——往後和往前——但這是僅有的功能：當控制栓往後移動時，空氣進入噴管，同時推動噴針。因而，當空氣活門被打開時，噴針只會後退，並使氣流與液狀顏料相混。這類結構的噴筆比單控式噴筆可能有更多的優越性，但它具有同樣的風險：使用者初次開始噴畫時，噴出來的顏料可能會四處亂濺。

自由調節的雙控式噴筆

這種噴筆——在藝術性和工藝性的工作中，是功能最多和最常用到的——控制栓具有兩種活動方式，因此使它擁有兩種自控功能。當控制栓向下壓時，吸入空氣，活塞逐漸打開；當控制栓向後拉時，顏料也漸漸從顏料罐中吸出來。也就是說，畫者可以藉施壓在控制栓及其向後移動的方式來分別控制氣流及顏料的流量（如圖26），因此，用這種噴筆噴畫也較容易避免顏料四處亂濺。而在剛開始使用噴筆時，只會有空氣被噴射出來，隨著控制栓慢慢向後拉，顏料也就跟著均与地釋放出來。

特殊作用式噴筆

擦拭用噴筆

由不同的單控式結構所組成的具有壓縮空氣作用的噴粉器，它取代原先的液體噴霧作用，而將一種有磨蝕作用的粉末噴於紙上，以便用來擦掉紙上的顏色。當空氣流量增加時，大量的粉末也就隨著噴射出來（圖31）。

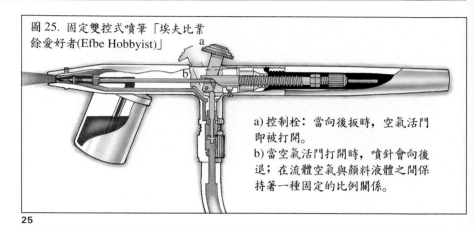

圖25. 固定雙控式噴筆「埃夫比業餘愛好者(Efbe Hobbyist)」

a)控制栓：當向後扳時，空氣活門即被打開。
b)當空氣活門打開時，噴針會向後退；在流體空氣與顏料液體之間保持著一種固定的比例關係。

25

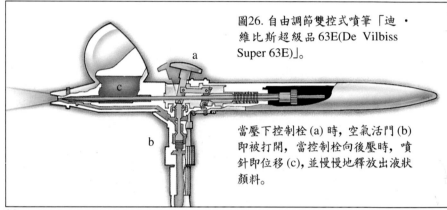

圖26. 自由調節雙控式噴筆「迪‧維比斯超級品63E(De Vilbiss Super 63E)」。

當壓下控制栓(a)時，空氣活門(b)即被打開，當控制栓向後壓時，噴針即位移(c)，並慢慢地釋放出液狀顏料。

26

帕士奇渦輪式AB噴筆

這種型號噴筆（圖27）的特點是空氣和顏料的混合體不是由吸力產生的。更確切的說，是在一個高速渦輪（每分鐘20000轉）作用下，使噴針反覆運動，透過噴針來聚積和吸引顏料，而控制栓調節著噴針運行。顏料（噴針拉得越長、注入的顏料越多）再透過引力被注入噴嘴，並向前推進，然後再透過噴嘴排出的空氣而將顏料霧化。

由於渦輪速度及噴嘴處的空氣壓力可自由調整，因此使得帕士奇噴筆成為一種精密的器具。

變色龍噴筆

這是一種雙控式自控噴筆。其主要區別特徵在於它有一個分成九格的罐子，其中八格可裝上不同的顏料，留下一格裝溶劑；而這種溶劑是在每次換顏料噴畫時，可進行清洗噴嘴的工作。

變色龍噴筆的另一特點是：可透過安置在中間的選擇開關，來對任何兩個相鄰格子內的顏料加以混合（圖37和圖38）。

阿茲臺克3000 S噴筆

取代了雙控式噴筆中慣用的噴針，阿茲臺克噴筆配備了四個都附有噴針且可交替使用的噴嘴（圖28），其中包括一個口徑為0.1公釐的噴嘴。而且其控制栓的功能是獨一無二的，除了可同時引入空氣及顏料之

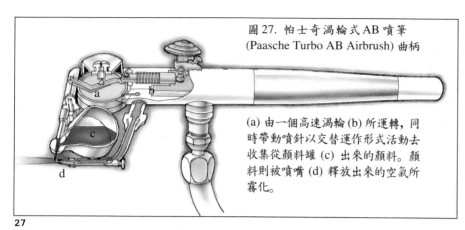

圖27. 帕士奇渦輪式AB噴筆
(Paasche Turbo AB Airbrush) 曲柄

(a) 由一個高速渦輪 (b) 所運轉,同時帶動噴針以交替運作形式活動去收集從顏料罐 (c) 出來的顏料。顏料則被噴嘴 (d) 釋放出來的空氣所霧化。

27

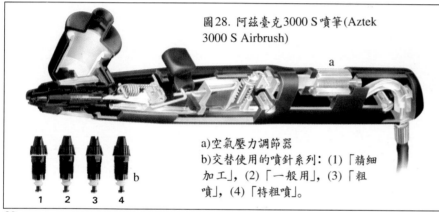

圖28. 阿茲臺克3000 S噴筆(Aztek 3000 S Airbrush)

a)空氣壓力調節器
b)交替使用的噴針系列:(1)「精細加工」,(2)「一般用」,(3)「粗噴」,(4)「特粗噴」。

28

圖29. 菲斯確氣囊噴筆 (Fischer Aerostat Airbrush)
a) 一組共五個的可交替使用的噴嘴,包括世界上最細的噴嘴:直徑0.1公釐。
b) 帶有精密機械裝置的特殊控制栓,它能減緩控制栓與噴嘴間的傳送速度,能更高效率地起控制作用。
c)空氣壓力調節器。

29

外,並配有精密的機械裝置可減緩控制栓與噴嘴間的傳送速度。如此便可更有效、更精確地控制空氣和顏料的量。再者,這種噴筆還附有一個能向前和向後移動的把手,可使操作時更為容易一些。另外,顏料罐是可交替使用的,且可以安置在噴筆的右邊或左邊,而空氣壓力控制傳動裝置則是位於噴筆管內。

菲斯確氣囊噴筆
儘管直到本書發稿時,氣囊噴筆尚未上市,但這種預試產品具有許多傲人的重要優點。它有一組五個可交替使用的噴嘴,每個噴嘴各配有一個噴針,其中一個直徑為0.1公釐,其控制栓的功能也非常獨特,

可同時吸入空氣和顏料;另外還配備著一個可減緩控制栓與噴嘴間傳送速度的精密機械裝置,如此便可更有效並精確地控制著空氣和顏料的量。而附帶一個能向前和向後移動的把手,也使得操作時更容易一些。顏料罐可經由機械系統而被自由操縱,並可附加在噴筆的兩側。最後值得一提的是,氣囊噴筆附有一個穩定的調節噴針、軟管、以及空氣吸入的系統。

噴筆的類型

圖30.「迪·維比斯型號63超級品」
(De Vilbiss Model 63 Super)
這是一個自由調節雙控式噴筆,這
種引力吸入型噴筆的噴嘴口徑尺寸
是0.2公釐,它靈活多變,特別
適合於要求最重視細節描
繪的噴畫作業。

圖32.「艾瓦塔HP-C」
(Iwata HP-C)
這種可自由調節、雙
控式噴筆,具有一個
7CC.容量的罐子,和
口徑為0.3公釐的噴
嘴。

圖31.「帕士奇擦拭用
噴筆」(Paasche
Eraser Airbrush)
這種單控式噴筆,可
使有磨蝕作用的粉末
噴成霧狀。

圖33.「埃夫比型號C-1」
(Efbe Model C-1)
這是一個藉由吸力加
進顏料液的雙控式噴
筆。它的顏料罐容量
是6CC.,噴嘴口徑尺寸
是0.3公釐。它適合於
各種類型的噴畫作
業,包括從要求最精
密的細節刻畫到大面
積的覆蓋。

這十種噴筆是目前市面上各種類型
的代表。本書將其列舉出來,並不
是為了廣告宣傳,而是用來說明其
所代表的不同類型的特性和功能。
從單控式的「雛型」(圖34)到自由
調節雙控式的「迪·維比斯型」、「艾
瓦塔型」、「埃夫比型」和「菲斯確
型」(圖30、32、33、35)。還有「帕
士奇」擦拭用噴筆,以及四種目前
最精密的機型:帕士奇渦輪式 AB、
變色龍、柯達·阿茲臺克及菲斯確
氣囊(圖36、37、39、40)。

圖34.「雛型號250」
(Badger Model 250)
這是一種單控式噴筆。

圖35.「菲斯確型號GI83」(Fischer Model GI 83)

這是一種可自由調節雙控式噴筆。它的噴嘴口徑尺寸是0.2公釐，它包括60cc.、15cc.及13cc.三種容量型號的顏料罐，這些罐子被安裝在噴筆的右邊。

圖37和38.「變色龍」(Chameleon)

這種可自由調節的雙控式噴筆，有九個分割空間，其中八個裝顏料，另一個裝清洗噴嘴用的溶劑。

圖36.「帕士奇渦輪式AB」(Paasche Turbo AB)

這是一種可自由調節的雙控式噴筆，而且是管外霧化器。它很適合用於要求高度精確和細節的噴畫工作。

圖39.「柯達‧阿茲臺克3000 S」噴筆 (Kodak Aztek 3000 S Airbrush)

這種多變用途的設計，配備著非常精細的電線。這種噴筆有四個可交替使用的噴嘴，如：「精細加工」、「一般用」、「粗噴」以及「特粗噴」。它還有著可交替使用的顏料罐和一個空氣壓力調節器。

圖40.「菲斯確氣囊」(Fischer Aerostat)

一種還沒有在市面上出現的型號。這種噴筆包括一組噴嘴（五個），其中有一個口徑尺寸為0.1公釐的噴嘴。它的設計造形考慮到了人體工學的因素，還配備有空氣壓力調節器。

噴筆的清洗

每次調換色彩以及當工作結束時,都必須清洗噴筆 (Cleaning the Airbrush)。因為空氣和顏料的輸送導管非常狹窄,所以很容易被殘餘的乾顏料所阻塞。而這種情況可能會損害甚至毀壞噴筆,至少也將大大地降低噴筆的精密水準。如果使用水彩顏料、不透明水彩顏料或其他水性顏料,清洗方式是將水灌滿顏料罐再將其噴出,直到水變清,沒有顏料殘餘物痕跡時為止。

然而,無論是用錫管或罐裝壓克力顏料,都要用清水來清洗噴筆,而且還要使用松節油 (Turpentine) 這樣的溶劑來作最後的噴洗。

兩種情況中不論是那一種,請依照下面插圖的步驟:首先,用刷子清洗顏料罐,再裝滿溶劑,然後前後操縱控制栓,直到水噴霧出所有的顏料為止 (圖41)。接著鬆開噴針的固定螺帽,此時要確定噴筆的控制栓是壓向前的 (圖42)。小心地移出噴針,並用一小塊潮濕棉花擦淨噴針上任何一丁點顏料,記得要小心操作 (圖43)。

將噴針放回噴筆管內,小心不要把噴針弄鈍或弄彎 (圖44)。另外,旋開噴嘴,並以一支沾水或溶劑的刷子來清洗噴嘴。甚至,最好是吹一吹噴嘴,再讓噴嘴風乾,並將它旋回噴筆上,如圖46。接著把噴筆尾部的蓋子旋緊如圖47,最後,把噴筆放回托架上如圖48。這樣,噴筆就可以再拿來用了!

圖41至48. 正確保養噴筆的相應方法。當使用某種非水性顏料時,必須用溶劑將該種顏料沖淡至適當的濃度,以使其不至形成可能阻塞顏料流動或阻堵噴針的凝固物。使噴筆保持良好工作狀況的最保險方式是:無論在換顏料時,或是在每次工作結束時,都要清洗噴筆。

41

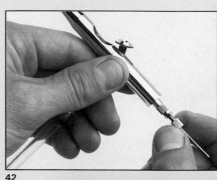
42

43

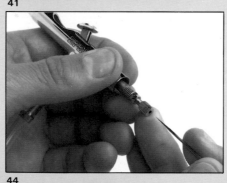
44

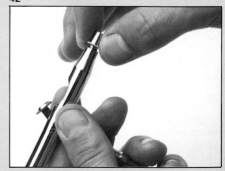
45

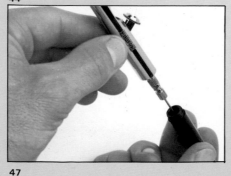
46

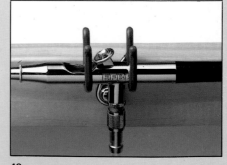
47

48

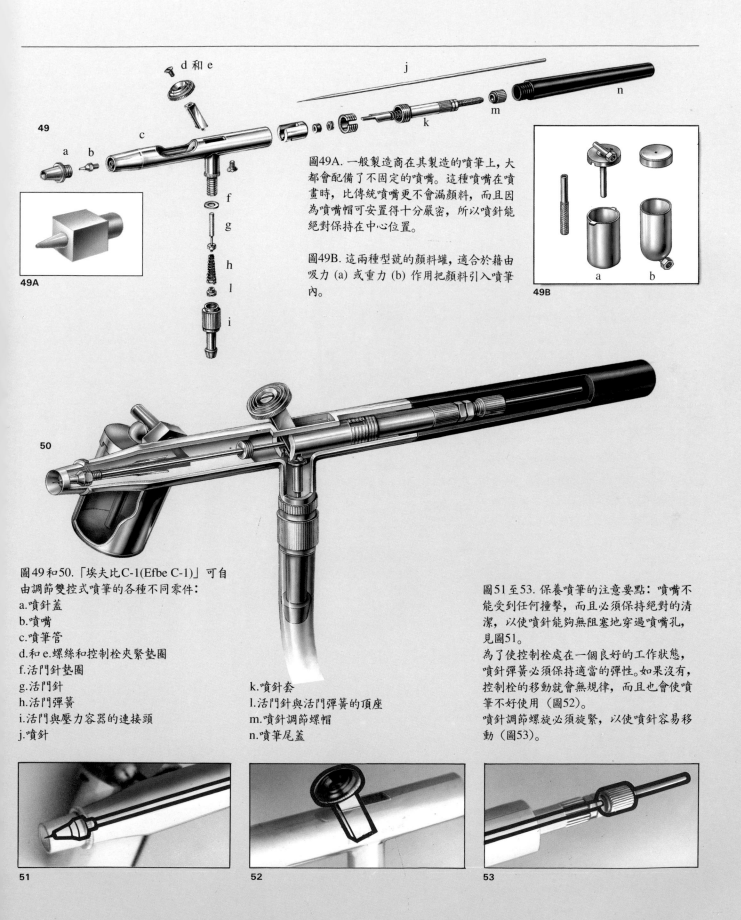

圖49A. 一般製造商在其製造的噴筆上，大都會配備了不固定的噴嘴。這種噴嘴在噴畫時，比傳統噴嘴更不會漏顏料，而且因為噴嘴帽可安置得十分嚴密，所以噴針能絕對保持在中心位置。

圖49B. 這兩種型號的顏料罐，適合於藉由吸力 (a) 或重力 (b) 作用把顏料引入噴筆內。

圖49和50.「埃夫比C-1(Efbe C-1)」可自由調節雙控式噴筆的各種不同零件：
a.噴針蓋
b.噴嘴
c.噴筆管
d.和e.螺絲和控制栓夾緊墊圈
f.活門針墊圈
g.活門針
h.活門彈簧
i.活門與壓力容器的連接頭
j.噴針
k.噴針套
l.活門針與活門彈簧的頂座
m.噴針調節螺帽
n.噴筆尾蓋

圖51至53. 保養噴筆的注意要點：噴嘴不能受到任何撞擊，而且必須保持絕對的清潔，以使噴針能夠無阻塞地穿過噴嘴孔，見圖51。
為了使控制栓處在一個良好的工作狀態，噴針彈簧必須保持適當的彈性。如果沒有，控制栓的移動就會無規律，而且也會使噴筆不好使用（圖52）。
噴針調節螺旋必須旋緊，以使噴針容易移動（圖53）。

噴筆附件

噴筆附件包括軟管 (Hose)、連接軟管與空氣壓縮機的接頭(Adapter)、水分過濾器 (Moisture filter)，以及壓力計量器(Pressure gauge)。

軟管有不同的長度——可達 3 英尺或更長——可由不同的材料製成，如：維尼龍 (Vinyl)（乙烯基），這是較輕的一種材料，但磨損較快；絕緣橡膠，使用壽命較長；有機化合物，質輕、堅實、耐用的一種材料（如圖55和圖56）。

連接軟管與壓縮機的接頭，在構造上可能相當簡單。但這些接頭可連接一支或好幾支噴筆，畫者可因此同時使用好幾種不同作用的噴筆（圖57）。並聯多支噴筆一同使用，這種情形在廣告和平面設計工作室裡最常見，有時在美術工作室裡也會見到。今天大多數的壓縮機都已配備有一個水分過濾器和壓力計量器。但是，如果所使用的是未附加這些過濾器裝置的壓力筒、壓力罐以及膜片式壓縮機的話，另外加裝也是可以的（圖58）。

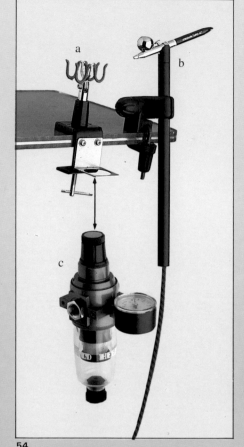

54

55

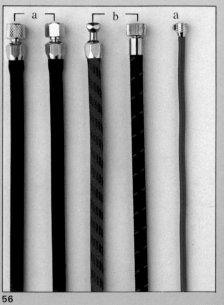

56

圖 54. 固定在一張桌子 (b) 上的噴筆托架 (a)。下面是壓力計量器 (c)，用來控制壓縮機的空氣壓力。有些壓縮機本身已配備了壓力計量器。

圖55和56. 不同型號的軟管依據不同的材質有不同的效果。例如：維尼龍（乙烯基）軟管 (a) 和(b)，儘管由於質輕而受到許多畫者的喜歡，但是卻是非常容易斷裂。

圖57. 連接壓縮機和噴筆的兩種型號的接頭，它們分別有五個噴槍出口 (a) 和三個噴槍出口 (b)。

圖58. 壓力計量器各部件分別是空氣出口 (a)、圓頭調節器 (b)、壓力計量器 (c)、壓力調節器口 (d)、過濾器部件 (e)、過濾器沉積處 (f)，以及冷凝清除閥 (g)。

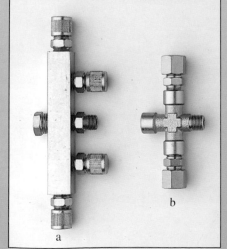

57

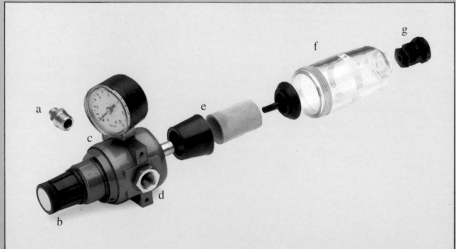

58

空氣壓縮機(Air Supply)

壓力罐(Compressed air cans)

這些小型氣筒就像是一般帶有噴氣劑的噴霧罐,但對噴畫藝術家來說,是非常方便的(圖61),它主要缺點是會逐漸失去壓力。

壓力筒(Compressed air cylinders)

壓力筒,是噴筆中最常見的供氣工具。壓力筒無噪音地供應壓縮空氣,並有著相當大的容量。一旦配上壓力計量器,它們就可提供持續且穩定的氣流(圖62)。

圖59和60. 這是一幅貯氣式壓縮機(圖59)和一幅膜片式壓縮機(圖60)的說明圖。兩者最基本不同處,是膜片式壓縮機是以引擎帶動作業的,可以吸入空氣並直接將其排送至軟管。當這種帶有膜片的設備供給壓縮空氣時,同時也會透過貯存空氣容器,產生新的壓縮空氣。這種型號的設備在出氣口處有一個壓力計量器,能夠保持穩定的壓力。

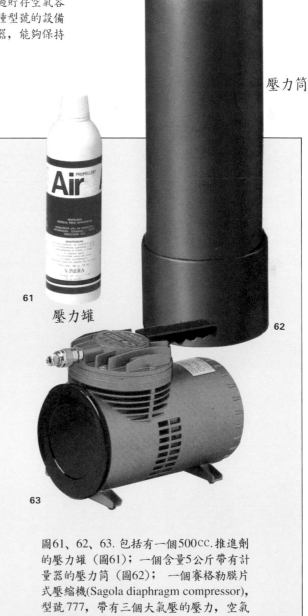

壓力筒

貯氣式壓縮機

59

膜片式壓縮機

60

Air

61

壓力罐

62

63

圖61、62、63. 包括有一個500cc.推進劑的壓力罐(圖61);一個含量5公斤帶有計量器的壓力筒(圖62); 一個賽格勒膜片式壓縮機(Sagola diaphragm compressor),型號777,帶有三個大氣壓的壓力,空氣流速為每分鐘450升(圖63)。

壓縮機(Compressor)

這些是吸入大氣中的空氣，並將其壓縮到合適的壓力，然後通過導管將空氣釋放出去的設備。壓縮機的兩個基本要素之一是空氣流動的容納量，這是以每分鐘可以通過多少公升來計算的（公升／分鐘）；二是空氣可進入設備的最大壓力，也就是壓縮空氣的力。施加於空氣容器內壁的強度──可用每平方公分多少公斤的方式來測量（公斤／平方公分），或以「巴斯」(bars)為度量之基本單位來測量，一巴斯等於1公斤／平方公分。空氣流入壓縮機，便可產生成比例的吸納力。

大多數壓縮機都不外乎兩大類型：一類為膜片式壓縮機 (Compressors with diaphragms)，另一類為貯氣式壓縮機 (Compressors with reservoirs)。

膜片式壓縮機

這類壓縮機是屬於單獨直接作用式的機種──就是僅在壓縮機械裝置使用時，才起噴氣作用。這種壓縮機透過一個內部的導管吸入空氣並進行壓縮，隨之迅速通過另外一條管道排出空氣。它不一定會控制活閥（見圖60，在前頁）。這類壓縮機不貯存空氣，它們只是將空氣吸入、壓縮和排出。因此這類設備簡單、花費不多，且體積小；它們主要的缺點是噪音很大，空氣流速有點不穩定。同時也有可能產生某種不規則的噴色現象。

貯氣式壓縮機

這類壓縮機備有一個氣容器或氣庫，是用來貯存預先壓縮的空氣，以供噴畫用（見圖59）。在這類壓縮機中，氣庫內的空氣壓力總是高於氣庫外的壓力。這種結構體，在氣庫口設有一個安全活閥 (Security valve)，確保了噴畫作業所需的穩

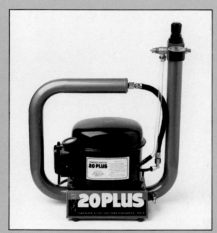

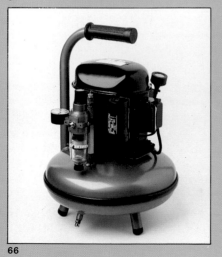

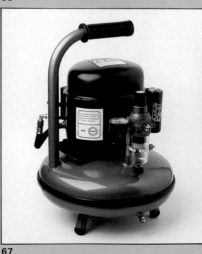

圖64至67. 四種型號的小型氣庫式壓縮機。它們是專業噴畫家和嚴謹的業餘者最常用的幾種樣式。

圖64. 品牌名稱為：「20布拉斯」(20 PLUS)，該壓縮機具有一個管狀且其容量為1.5升的氣庫，每分鐘氣體流量為20升。

圖65. 品牌名稱為：「AS15」，該壓縮機具有一個5升容量的氣庫，每分鐘氣體流量為15升。

圖66. 品牌名稱為：「AS30」，該壓縮機具有一個10升容量的氣庫，每分鐘氣體流量為30升。

圖67. 品牌名稱為：「AS50」，該壓縮機具有一個10升容量的氣庫，每分鐘氣體流量為50升。

定壓力，並消除膜片式壓縮機那種不穩定流速的缺點；但它不會由於持續排出氣庫中的空氣，而逐漸喪失高強度的壓力。為確保得到適當的壓力，空氣壓縮裝置必須隨時保持處於工作狀態。因此，最先進的壓縮機，都具有一個自動壓力控制裝置〔即調節器(Regulator)〕，使空氣容器(Tank)上方的壓力，保持高於通過軟管釋放的空氣壓力。當這種預置的調壓閥受到過高的壓力時，壓縮裝置會自動停止工作；而當調壓閥壓力過低時，壓縮裝置會自動恢復工作。在市場上，現在有

很多不同大小和不同特點的氣庫式壓縮機（圖64至圖69）。

最小的一種氣庫式壓縮機採用的是低動力馬達，可是它已被證實容易過熱。使用者在其過熱時就應停止操作，直到該機冷卻為止。但是，不論壓縮機的大小，事實上，任何這一類型的壓縮機，都配備有自動控制裝置——一個經常顯示壓力現狀的計量器——還有其他附件，如潮濕過濾器，它是用來節制氣庫吸入的空氣中所含的水蒸氣（如不對這種水蒸氣進行過濾，就可能會嚴重地損害噴筆）；又如探測器，它

是用來檢測馬達是否需要添加潤滑油，或者需要加以冷卻。

圖68和69. 品牌名稱為：「沃思耐爾CW-S」(Woessner CW-S)，該壓縮機具有一個5升容量的氣庫，壓力單位達到8巴斯（8 bars），每分鐘的氣體流量為15升（如圖68A）。另一品牌名稱為「理奇康KS-707」(Richcon KS-707)。這是膜片式壓縮機，它的壓力單位達到2.4巴斯(2.4 bars)，每分鐘的氣體流量為10升（如圖68B）。

圖69. 品牌名稱為：「15布拉斯a」(15 PLUSa)，這是一臺具有1.5升容量氣庫的自動壓縮機，每分鐘的氣體流量為15升。

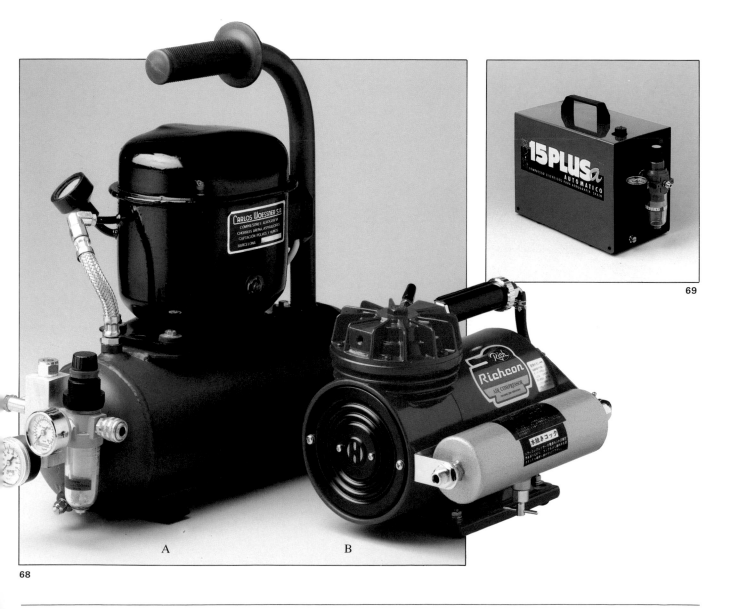

A　　　　B

69

透明顏料

無論是用水彩、墨水、還是用特殊的噴畫顏料，噴畫家在追求畫面的透明效果時，必須牢記兩個基本的噴畫原則。第一，作畫時必須控制顏料用量從少到多，開始時是先畫較淡的色調，並考慮到光與影的對比關係，透過重複地疊噴，便可得到色彩的飽和效果。第二，必須避免使用白色顏料，而以紙本身的白色來代替白色效果。由於有這些要求，所以最好是在一幅非常精確的鉛筆稿上進行噴畫作業，這樣可以為色彩與白色的位置關係提供詳盡編排的依據。儘管畫家可用白色不透明水彩顏料的高度覆蓋力而獲得一定的反射光效果，但是這種技法應是下下之策。

可提供透明效果的顏料類型(Mediums)包括：傳統的錫管裝水彩顏料、液態水彩顏料、液態墨水和特殊噴畫顏料。分述如下：

水彩顏料(Watercolors)

這種顏料仍是噴畫的最好顏料而且最適合初學噴畫者，因為這類顏料相對較便宜，而且幾乎不會給噴筆帶來保養上的麻煩問題。錫管裝水彩顏料至少必須用水稀釋成50:50的程度才可用於噴畫。

液態水彩顏料 (Liquid water-colors)

液態水彩顏料是理想的噴畫顏料。有小罐裝（約29至35毫升），也有大瓶裝。這種顏料可直接從罐中取出使用，或用水稀釋後再使用。在小罐的塞子上通常有一個滴管，可非常精確地滴出顏料的分量。這類顏料呈現出高明亮度和高濃縮度，可產生完美的色料混合物。在用於噴畫時，水彩顏料和其他含水的顏料應以蒸餾水進行稀釋，因為自來水中有高含量的石灰成分。

液態墨水(Liquid inks)

這是帶有合成顏料（苯胺）的色料溶液，雖然其中有極少數是含酒精成分的，但大多數都可溶解於水。它適合表現無光澤（亞光）色，以及鮮亮色和光滑的陰影，並有極佳的顏色穩定性，經常被應用於設計圖和插圖中。

圖70. 這些明亮、透明的色彩效果是由三種液態水彩顏料相互交疊而成的。

圖71. 這一排透明色彩，是由圖示中的錫管顏料作成的。每一條色彩頂部的長方形塊顯示了該色的完全飽和純度，而在下部的則是一條條漸層的顏色。

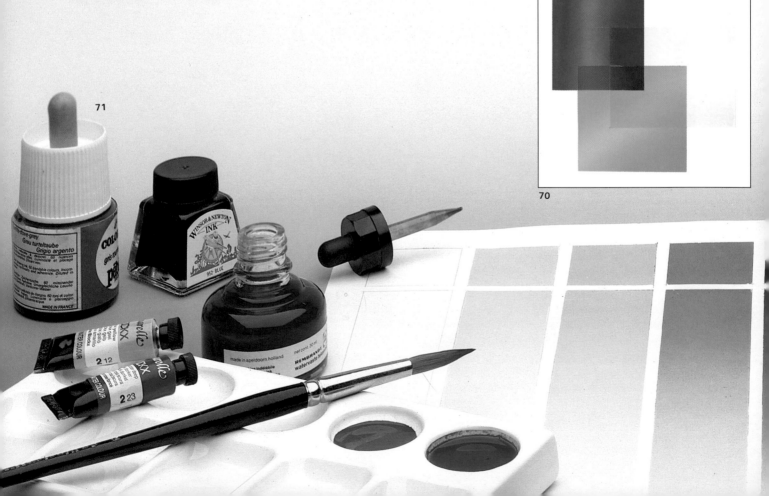

70

71

特殊噴畫顏料

這種帶有高濃度色料的無毒壓克力溶液，為噴畫家提供了一種非常鮮艷的顏料。該顏料由超細粒子所構成，因此不會阻塞噴筆。然而，這種顏料一旦變乾，卻是防水且不透光的。更由於缺乏不透明的白色，因此，呈現出高度的透明性。它們有小容量罐裝的，其顏料濃度很高，必須經稀釋後才能使用；也有大容量罐裝的，其濃度較低，不必稀釋就可使用。

儘管標準溶劑是蒸餾水，但其他特殊品牌的清洗液與稀釋液，也可使畫面上的色彩更為鮮亮、穩定。

圖72. 西口司郎(Shiro Nishiguchi)是這幅作品的噴畫家，他充分利用了透明色彩效果。

72

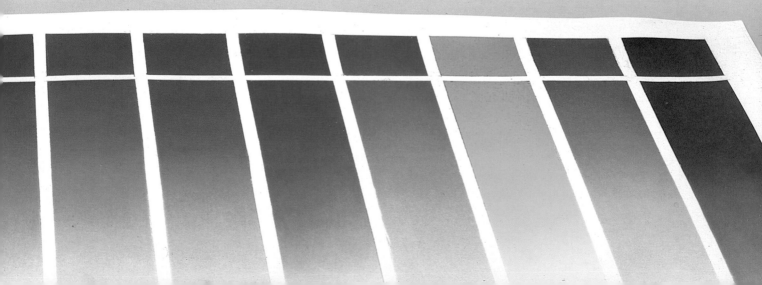

不透明顏料

無論什麼時候白色都常被用作調色的基本色，而在噴畫顏料中就成了不透明顏料。

不透明水彩顏料(Gouache)

又稱之為蛋彩(Tempera)，它是一種很不透明的水溶性顏料。該顏料有瓶裝的，也有罐裝的。由於它的成分所特有的黏稠性或乳脂性，因此必須用水稀釋至合適的流體稠密度。太稀的不透明水彩顏料會覆蓋不均勻，但太稠的又會阻塞噴嘴。因此，這裡用施明克 (Schmincke)、泰倫斯(Talens)、雷弗隆克(Lefranc)等特別好的不透明水彩顏料品牌來試驗。在用不透明水彩顏料作畫時，必須考慮到可能用得到的每一個顏色。鎘質顏料（黃色和紅色）以及翡翠綠色顏料和茜草紅色顏料，都有一定的透明性。因此，在使用這些顏料畫於深色背景上時，最好是加一點白色。

用不透明水彩顏料進行噴畫時，噴筆應該常用水清洗。

壓克力顏料(Acrylic paint)

在噴畫藝術家中，非常流行使用壓克力顏料來創作。

依黏性不同，壓克力顏料通常分為兩大類：即僅用水就可以稀釋的低黏性壓克力顏料，和必須加入某種特殊溶劑於水中稀釋的高黏性壓克力顏料。壓克力顏料乾得很快，乾後就變成不溶於水的堅硬塑膠層質。因此，在每次換色時，就必須用一種特殊的液體清洗噴筆。當一幅噴畫作品需要較長時間時，畫家必須在顏料內，加入一種特製的緩乾劑（各壓克力顏料製造商都有出售）。另外，畫家們應該知道壓克力顏料的成分是有毒的。因此，在長時間處於噴畫作業時，最好戴上防護面罩。

圖73. 這些圖形是藉由接連地用不透明顏料進行噴畫，以亮色疊於暗色之上所獲得的。

圖74. 這裡排列有噴畫用的不透明顏料樣品，其中包括兩個壓克力顏料滴管瓶 (a)，一個特別為噴畫使用而設計的細粉顏料滴管瓶 (b)；和兩個不透明水彩顏料錫管 (c)。而這些顏色則是由壓克力顏料樣本（上排）和不透明水彩顏料樣本（下排）所繪製出來的。

圖75. 小玉英章(Hideaki Kodama)，《哈雷—大衛德森牌摩托車》(Harley-Davidson Motorbike)。這是一個非常完美的圖例：請看畫家如何將不透明亮色巧妙地運用於深底色之上，而獲得閃耀明亮的色彩明暗效果。

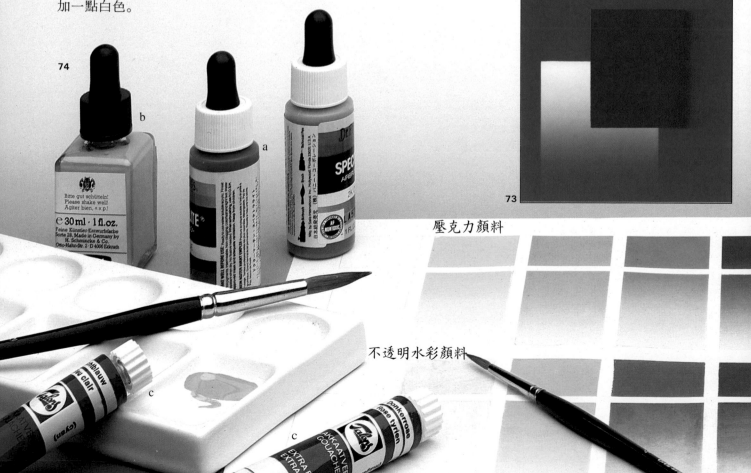

壓克力顏料

不透明水彩顏料

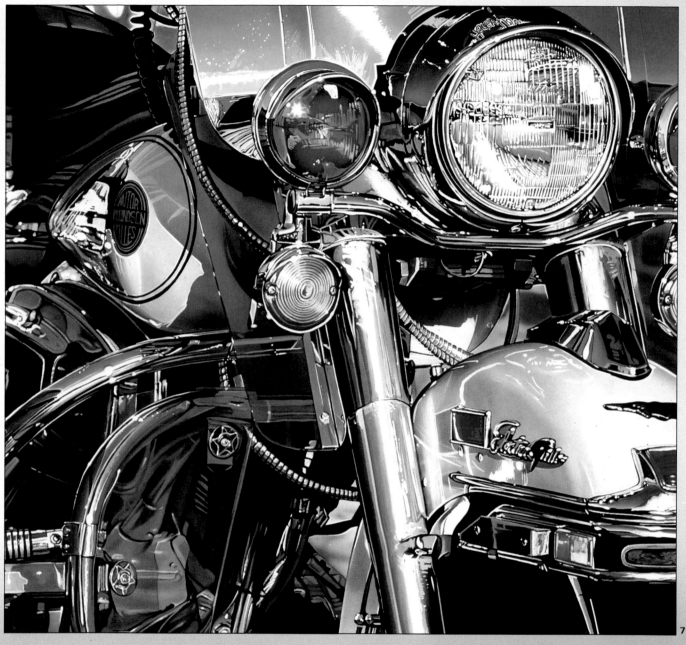

75

油畫顏料和瓷漆

油畫顏料(Oil colors)

通常油畫顏料是用在畫布上的，但是，這種古老的顏料類型(Medium)也適用於其他的物品，如：木板〔帶底漆(Primer)〕、塑料〔聚乙烯化合物 (Polyvinyls)〕、醋酸纖維素 (Acetates)、陶瓷製品（瓷磚、瓷器、陶器、石製品）、 金屬，甚至玻璃製品。上面沒有提到的是紙，那是因為油和瓷漆都可能沾污它。

為了用油畫顏料噴畫，可使用精煉的松節油溶解從錫管內擠出的膏狀顏料，再加入幾滴催乾劑，因為油畫顏料乾得很慢。通常，油與膏狀顏料以50:50相混合，就可保證顏料均勻地從噴筆中噴出。

儘管油畫顏料是不透明的，但其中有幾種顏料，經適當地稀釋處理後，會產生很棒的透明度。這些顏料，在某些目錄中稱作「沈澱性顏料」，包括鎘黃、紅、茜草玫瑰紅、翡翠綠、群青，以及一些藍紫色。這些顏料在瓷器、陶器，以及玻璃製品上可產生顯著的效果。

合成瓷漆(Synthetic enamels)

合成瓷漆是纖維素和硝化纖維素溶劑中色料的懸浮物。它們被廣泛使用於各種工業性應用中，需藉由噴筆來進行的色彩噴塗（如：家具、汽車、玩具製造以及建築工業）；另外也應用於諸如模型製作和陶瓷製作的興趣嗜好中。依噴塗程度的不同，合成瓷漆在硬度以及變乾速度上也會有所變化。

通常用大罐裝（10磅──5公斤──或更多）或小瓶（35毫升）裝的瓷

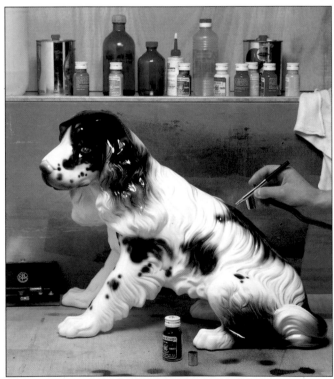

76

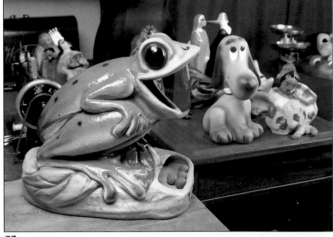

77

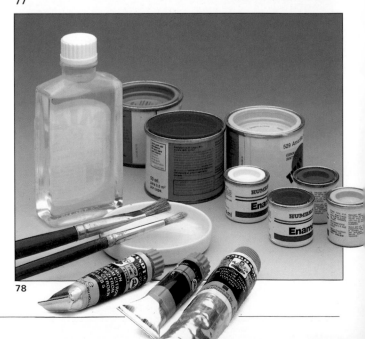

78

圖76和77. 左上圖，陶瓷狗用黑色瓷漆噴畫，而右上圖，人造青蛙是用油畫顏料以及亮瓷漆繪出。

圖78. 錫管裝和罐裝油畫顏料、瓷漆、鬃毛畫筆。還有一瓶用來當兩者溶劑的香精松節油。

漆，一旦乾了以後，會變得非常堅硬和光亮。這些瓷漆覆蓋效果好且快乾，因此，當使用瓷漆時，必須非常小心地操作噴筆，因為有些瓷漆只要一變硬，就難以用溶劑去溶解。所以必須在顏料未乾時，就用諸如硝基苯這類的強溶劑清洗噴筆。操作噴筆要非常謹慎：因為瓷漆是高度易燃的、易揮發的和有毒的液體。在整個操作過程中，都要戴上防護面罩。然而，要知道「硝基」溶劑對某些塑膠有溶蝕性，所

以說，並不是任何塑膠製品都適用瓷漆作畫。

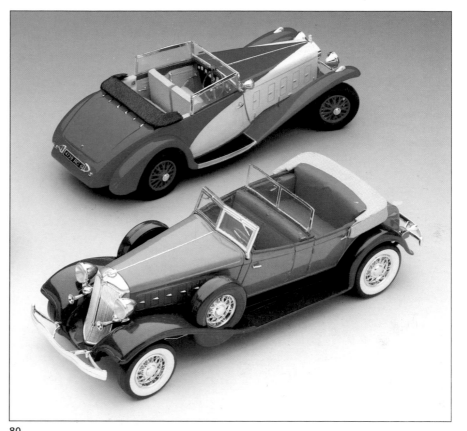

79

80

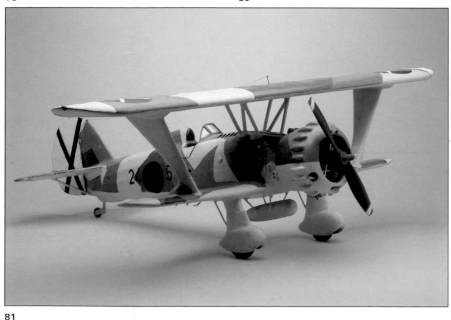

圖79至81. 這些汽車和飛機模型是用瓷漆，以遮蓋物和使用模板的方式，加上沉著穩定的手畫出來的。〔這些模型的印製是經過英格利·岡察雷茲(Eugeni González)和東奈特·高西爾(Doñato García)兩位原作者的允許。〕

81

其他附件和工具

在噴畫工作室裡可找到其他所有畫者都必備的工具——畫筆、鉛筆、橡皮擦等等——以及一些特別適合於幫助及完成噴畫工作的輔助用具。在這一頁裡（圖82），即是一些最有用的附件和工具：

盛水罐 (a)；不透明膠帶 (b)；透明膠帶 (c)；剪紙用的大剪刀 (d)；美工刀 (e)；橡皮擦筆(f)；橡皮擦(g)；剃刀刀片 (h)；60公分或更長的透明尺 (i)；鐵尺 (j)；切割墊 (k)；一套

三角板，它們也常用來作可移動遮蓋模(Movable masks) (l)；用來製作噴濺效果的牙刷 (m)；貂毛畫筆(n)；遮蓋液 (o)；放大觀察器 (p)；去掉遮蓋物的薄橡皮擦 (q)；觀察精確細節的放大鏡 (r)；特殊作用的可擦式膠水 (s)；聚酯不黏性遮蓋紙 (t)；規筆 (u)；特殊切圓圓規 (v)；可畫出鉛筆線和墨水線的標準圓規 (w)；特殊平行割刀 (x)；防毒面具 (y)；黏性聚酯遮蓋紙 (z)。

下面三幅插圖表示了畫線法、線條、灰色和色彩陰影，這些效果可藉由噴筆和一些經常使用的輔助工具獲得：石墨鉛筆、色鉛筆（水彩鉛筆和其他色鉛筆）以及麥克筆。
用在技術性繪圖（圓、橢圓、不規則圓等等）中的曲線模和標準模，也可在畫家的噴畫工作室裡找到。

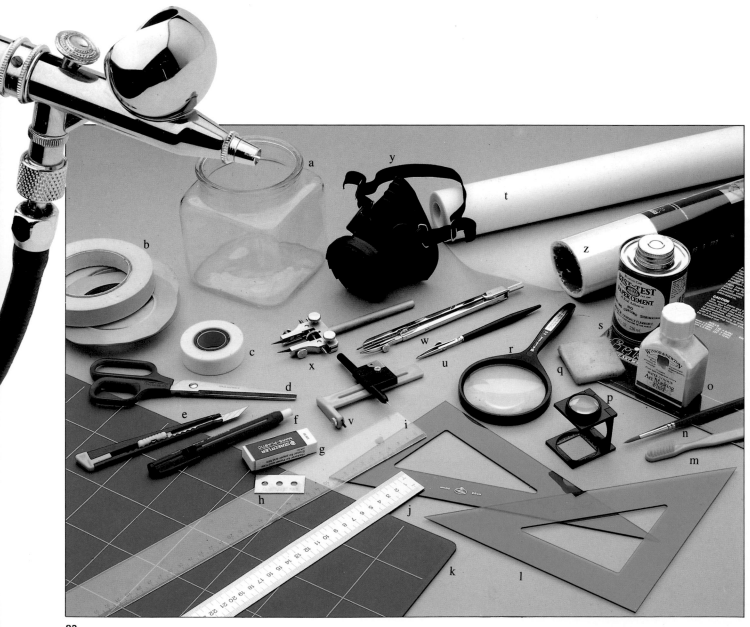

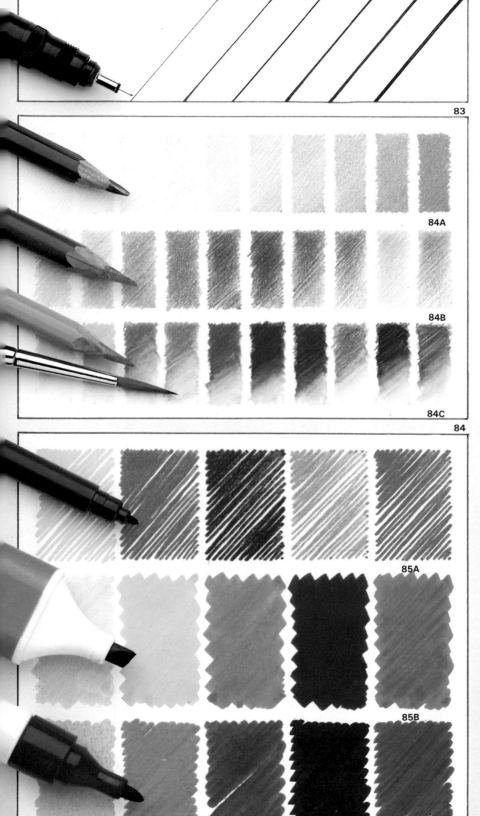

83

84A

84B

84C

84

85A

85B

85C

85

圖83：萊比多哥拉夫筆
(Rapidograph)。噴畫藝術家作技
術性插畫時，經常要用萊比多哥拉
夫筆。這類筆的筆尖有不同的粗細，
從0.1公釐至2公釐都有，可畫出不
同粗細的線條。萊比多哥拉夫筆也
可裝卡式彩色墨水管。

（譯者注：它是一國際著名品牌的
繪圖用針筆，很適合畫規則的線，
特別是用模板和曲線模作它的輔助
工具時，效果最好）。

圖84：石墨鉛筆和色鉛筆。軟性
石墨鉛筆如4B或8B，最適合畫草圖
和素描。畫到最後時，要用硬度適
中的鉛筆，如HB或B。而硬性石墨
鉛筆——如H、2H、5H——也要擺
在手邊。
色鉛筆通常作為噴畫草圖的使用工
具，有時則用來檢驗調配的顏色，
並且在噴畫結束時，還用作最後細
部的加工。高品質的色鉛筆有防水
性和水性之分。後者可像畫水彩畫
一樣用沾濕的畫筆來減淡色彩濃
度。
插圖中所示的是用石墨鉛筆畫出的
灰色系列（圖84A），一排是用防水
性色鉛筆畫出的色彩（圖84B），另
一排是用溶水性色鉛筆所畫出的色
彩（圖84C）。

圖85：麥克筆。在噴畫作業中，
麥克筆通常是用來畫草圖、略圖，
或色彩初樣。它的墨水可以是溶水
性的（圖85A、B），或含酒精的（圖
85C）。筆頭也有寬、中寬和粗等多
種類型，可適用於不同作畫效果的
需求。

圖86和87：畫筆。畫筆通常用來完成噴畫作品的最後細節、及將顏料放於噴筆內和清洗畫罐內殘留的顏料。畫到最後的細節時用貂毛畫筆最好：因為它總有一個完美的筆鋒，且只須輕輕一按，筆毛即彎曲變寬，可畫出較寬的筆觸；而提筆後，即回復至原來的形狀。在圖86中所展示的是貂毛畫筆。在市面上，它們依不同粗細而分成0-14號。一般有兩三支粗畫筆（8-10號筆）和兩支細畫筆（3號和4號筆）即可。貂毛畫筆比其他質地的畫筆價格更高，但只要好好保養，一般會比其他畫筆使用壽命更長。它們不可在水裡浸泡太久，用完後必須立刻沖洗並吸乾水分。而且不能用它和壓克力顏料作畫，否則會損壞貂毛。這時就要改用合成畫筆。

最好是有一套不同質料和形狀的畫筆，如圖87中顯示的：一支扇形合成畫筆、一支圓形合成畫筆、一支圓形長毛畫筆和一支扁平口合成畫筆。要將顏料裝入噴筆顏料罐內時，可用貂毛畫筆、牛毛畫筆或合成畫筆，但最好是用鬃毛畫筆，因為它的材質較硬，所以比其他畫筆更經得起在顏料罐中摩擦過程的耗損。另外切記，每次換顏色時皆需清洗畫筆。

圖88：美工刀和切割刀。這些噴畫用必需品通常是用來切割模板的。任何切割工具都能切割模板的，但是，切割刀——類似於外科手術中用的工具——是最精確的工具。例如，它能夠切割膠帶而不傷及在下面的紙或布。切割刀有各種不同形狀和寬度的可替換刀片。

在這張照片裡，顯示了兩種切割模板用的工具（切割膠膜和切割聚酯

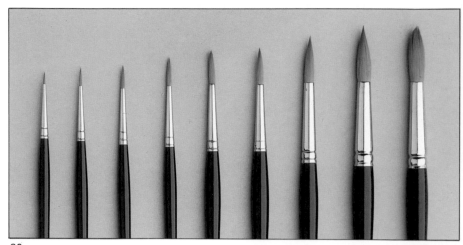

86

膜）：圖中包括一個可換頭的陶瓷切割刀，它質輕又易操作使用，而由於刀身可不必更換，因此這種工具使用壽命持久 (A)；另一種是帶有旋轉頭用來割曲線的筆刀 (B)。另外，還有兩種標準的美工刀：其中一個通常是用來切割紙片的 (C)，而另一個則是專門用來切割紙板的 (D)。

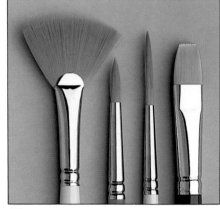

87

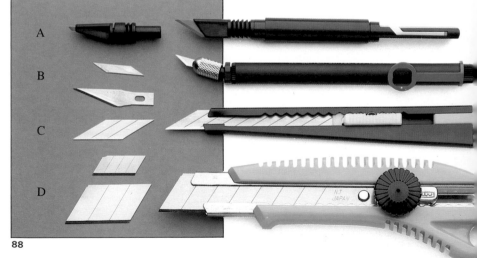

A

B

C

D

88

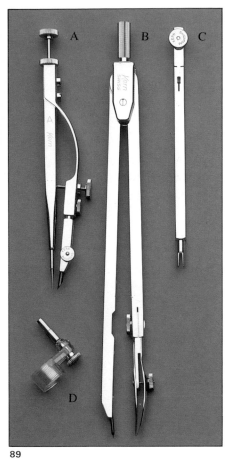

89

圖89：圓規和規筆

其實並不需要購買一整盒圓規或規筆，只要能有一、兩個這樣的工具就很好用了。準備兩支不同粗細的規筆；用一支滴管或畫筆將顏料滴入規筆內。圓規有兩個就足夠了：一個是弓形圓規，用來畫小圓，另一個是可夾住一支鉛筆芯或一支規筆頭的兩腳規，用來畫較大的圓。一支附設的臂桿也是用來畫較大的圓的。還有一個可將萊比多哥拉夫筆接在圓規上的接頭，這也是要準備在手邊的用具。

圖90：曲線板和模板

曲線板是由塑膠等材料製成的，它不像鐵尺那樣堅硬，但是較易被美工刀或切割刀所割傷。但是，它們在工藝性作圖方面是其他用具無法替代的，並且在遮蓋模製作上有著引導作用。它們有許多形狀——曲線形、方形、橢圓形、三角形、箭形、數字、字母等等。

有些模板有著特殊應用功能，如圖90A，畫者可用它的雙面形狀；而圖90B中的模板，可依照橢圓形的應用，以透視和不同尺寸大小畫出各種圓來。

就像曲線板那樣，模板也可用來繪製和切割活動遮蓋模。

90A

90B

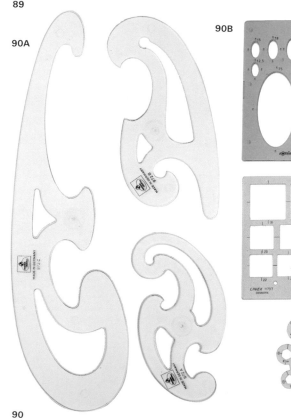

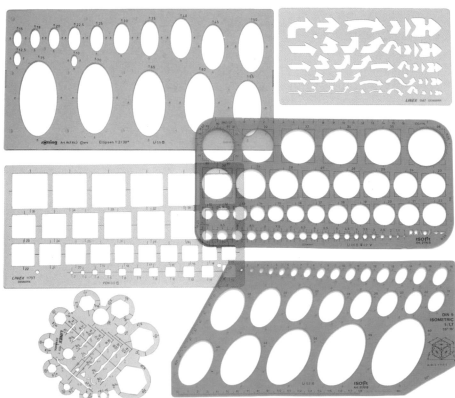

90

噴畫基底

畫家可自由選擇各種材料作為噴畫的基底(Support)：紙、畫布、木板、金屬板、塑膠板、陶瓷和玻璃都在可實驗的範圍內。總之，無論選擇何種基底，唯一的準則是要選擇適當的顏料。

紙

無疑地，紙是最為常用的材料，特別是像布里斯托爾紙板 (Bristol board) 這種光滑的紙張類別，更是常用。造紙商不斷地引進如：來自格拉提吉 (Studio Grattage)、艾羅 (Aero Studio) 和坎森 (Canson) 等廠紙張生產線特別為噴畫而設計的新材質，或是斯科勒 (Schoeller) 公司專為工藝性製圖而生產的光滑噴畫用紙。（然而作畫時）要選擇厚重的紙張——140磅（300克）或更重一些的——以避免紙張彎曲。對於較大尺寸規格的紙，最好是將它放在一塊木板上。有些類型的紙是附在卡紙板上的，因為這樣才能確保其硬挺性，但卻不能讓印刷機械用來掃描影印（因為掃描機會把紙捲曲起來；而卡紙板太厚了故無法進行）。 美術家們通常會選用細滑和中粗表面的紙張（通常磅數很高）或是仿粗畫布的紙。因為這些紙可使噴畫更自如地呈現出多種好的質地(Texture)（圖91B和C）。

91

圖92. 實際上，任何材料都可成為噴畫的基底。圖右：各種不同類型的紙(a)；玻璃(b)；金屬和塑膠 (c和d)，它們主要用在模型製作上；粗畫布 (e)；木材 (f)，不僅可用在家具製作上，同樣還可用在模型製作上，並以工業用噴槍(Spray guns)來噴塗顏料；布料 (g)，在時裝領域裡已越來越受重用；還有在瓷窯燒製的陶瓷 (h)；以及其他用噴筆來上釉的陶瓷製品。

92

攝影用紙

在（平面）廣告的製作中，有時是直接將布紋紙（溴化物形式）或光面紙(Glossy paper)加工於相片上完成的。兩種紙都以不透明水彩顏料製作的為佳，可供畫家選擇。但由於布紋紙一般比光面紙厚，所以它更適合於製作大尺寸的作品。該種紙很硬挺，容易裱貼，而且不會被不透明水彩顏料給浸透。

木板

堅實的木板和三夾板都是很好的噴畫用基底，但常須在這些材料上塗上幾層漆，並要仔細作磨光處理，以使表面平滑、均勻。

粗畫布

為油畫或壓克力畫特製的粗畫布，大都被固定於木框架上、或裱貼在卡紙板上，是噴畫藝術家常用的噴畫基底。

金屬和塑膠

金屬板和塑膠板都可根據需要用來作為噴畫的基底。鋁板、銅板、黃銅板、醋酸纖維板 (Acetate)、聚乙烯氯化物板 (Polyvinyl chloride) 或類似板材，都可拿來做為噴畫的基底。

陶瓷材料

陶藝家用噴筆在陶瓷上噴上一層釉藥，等釉藥乾後就可放入瓷窯裡燒。噴筆還可用來修復陶瓷碎片與修飾沒上釉的白陶。噴畫陶瓷最常用的材料是一種特製的植物纖維陶瓷彩釉，這種材料乾了以後會變得相當堅硬。

圖91. 三種質地的樣紙：頂端是光滑的斯科勒紙 (a)；中間是仿效粗畫布的皺紋紙 (b)；下端是粗紋的水彩紙 (c)。在廣告和工藝性插圖中，光滑和無紋理的紙是專用紙；在美術用紙裡，細滑和中粗表面的紙是較為常用的紙張。

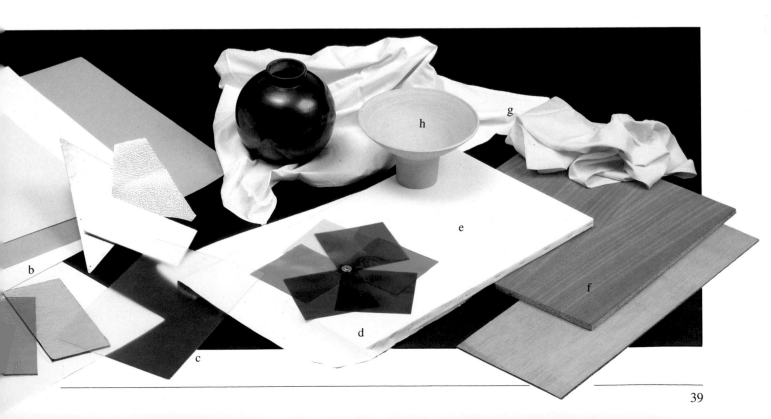

遮蓋模或遮蓋物

遮蓋──就是保護插畫中某一需要隔離的部分──這是噴畫作業中的重要部分。

遮蓋模可分成四種：固定型、可動型、立體式和遮蓋液。

固定型遮蓋模 (Fixed masks) 是附著在紙或粗畫布上的一種為噴畫特製的黏性膠片。它通常分為片裝和卷筒裝兩種，上面蓋著一層保護紙。當膠片附著在基底上之後，就必須小心地將保護紙撕掉。這種膠片具高黏性，在使用時不致滑落移位，當需移動時，也可以很容易地將該膠片模撕下來。黏性膠片是一種非常薄的遮蓋模，它能將所噴的顏料阻擋在膠片邊緣線之外，而獲得非常清晰的畫面輪廓。同時它也是透明的，所以畫者可透視到覆蓋的區域，甚至還可以在膠片上畫圖。

聚酯紙(Polyester paper)是另一種固定型遮蓋模，但它要與可擦式膠水配合使用。

可動型遮蓋模是一種放在紙或粗畫布上並需用手或一重物壓住的遮蓋模。它也可與基底拉開一定距離來噴畫，可使邊緣線朦朧化。可動型遮蓋模可用任何材料製作，從撕開的紙或紙板，到尺、型板、曲線板，甚至是畫者的手指或手掌，都可充作可動型遮蓋模。

立體式遮蓋物是要與畫面保持著或近或遠的一定距離，或用可擦式膠水或膠帶黏著在畫底上。例如，棉花是一種立體式遮蓋物；當噴畫時，顏料透過它而成霧狀，故能得到表現出帶雲天空的特殊效果。

遮蓋液是用來畫微小細節的，它是一種稀釋的可擦式膠水或樹脂(Resin)結合劑溶液，需用畫筆畫上去，它乾得很快，乾了之後會留下一層薄膜，可以用手指或橡皮擦輕易地搓擦掉。但請不要用貂毛畫筆沾遮蓋液──如果乾在筆毛上就很難去掉，而且也會損害畫筆。但是可用合成畫筆代替，並且在使用後要馬上用水清洗。

圖93至95. 這三張圖是在說明怎樣使用紙膠帶固定紙或粗畫布的邊緣。紙膠帶有各種的寬度可提供不同邊緣的需要。在圖95中，在撕下畫底的紙膠帶時，畫底邊緣即清晰地留出了白邊。

圖96. 這張圖裡有許多經常用得到的主要遮蓋物：紙膠帶 (a)，棉花(b)，聚酯紙(c)，遮蓋液 (d)，可擦式膠水 (e)，被撕開的紙 (f)，模板 (g)，以及黏性膠片 (h)。

93

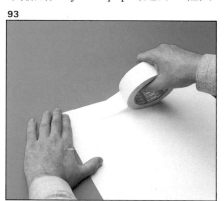

94

95

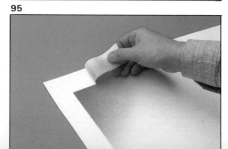

96

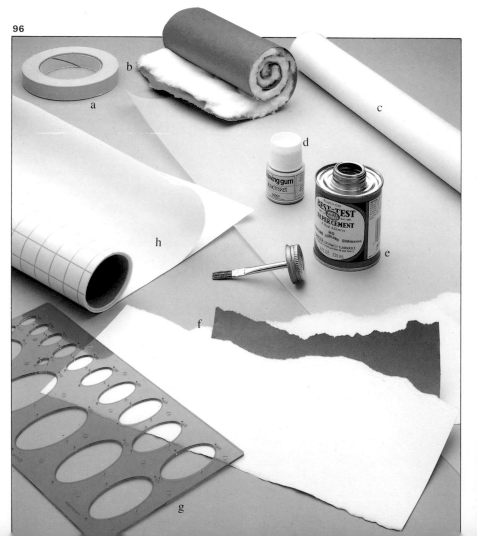

遮蓋模應用的基本技法

97

98

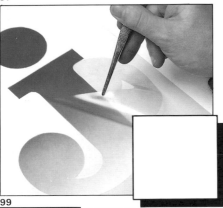

99

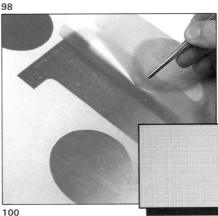

100

101

102

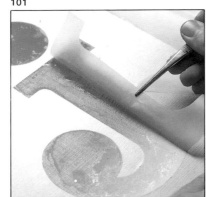

103

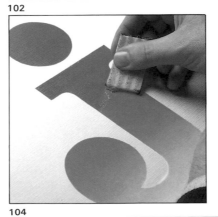

104

圖97：黏性遮蓋模上蓋有一層特殊的保護紙，作畫前必須將這層保護紙撕去。

圖98：這張圖中，以手輕輕地將黏性膠片抹平於畫底上。若要大面積遮蓋時，可用尺或任何東西的直邊來刮平。

圖99：當在光面紙上作畫時——此類紙大都用於噴畫——可運用黏性膠片當遮蓋模以獲得顯著的效果。移走遮蓋模時，即呈現出完美的噴畫畫面。

圖100：若在有紋路的紙上移開遮蓋模，有時會引起紋路拉起剝落，並產生不完美圖形。

圖101至104：在有紋路的紙上，聚酯遮蓋模是不錯的選擇。先在模板上塗上可擦式膠水，那麼，在移開它時就不會損傷畫面。而且橡皮擦可輕易地擦去乾掉的可擦式膠水。

這兩頁將說明如何應用遮蓋液、可動型和立體式的遮蓋物。

圖105：遮蓋液常用來遮蓋出小的形狀——背景輪廓、小點、字母，以及類似的東西。這張圖顯示液態留白膠液應用於字體繪製的情形。當它乾了以後，可用橡皮擦將乾掉的膠液擦去，留下來的就是一行完美明確的字形。

105

106

圖106：這是一個用來繪製圓柱體頂面的遮蓋模。在噴模板內圓的邊緣時，為獲得較好的陰影效果，必須使噴筆持續不斷地來回移動。

107

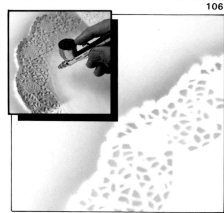

108

圖107至110：這是幾個立體式遮蓋物的實例：畫者的手可在固定形狀下產生所想要的朦朧效果（如圖109）。棉花（圖110）也可當遮蓋物使用，並可在噴畫過程中移動，使之產生特殊陰影效果。

109

110

圖111和112：這是另一種用印刷字體〔轉印紙(Letraset)〕來作遮蓋模的實例。先將轉印紙放在基底上，然後將所要的字轉印上去，接著噴上顏色，再用膠帶卸下印刷字母，留下的是一完美明確的字形。

111

112

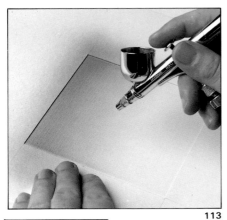

113

114

115

116

圖113和114：不同的色彩明亮度可經由將同一個紙遮蓋模移動和交集而獲得。

圖115和116：圖115中的球面是用一模板遮蓋（從透視圖上可看見）。 為了陰影效果，模板緊鄰的內圓邊是需要最濃密陰影的地方。直尺（圖116）通常用來當作一種遮蓋模，並依照它貼靠紙面的緊密程度而得到或明或暗的邊緣線。

圖117： 也可用不同質地和厚度的紙片做成遮蓋模，將這些紙片加以撕裂便可取得不同的陰影效果。而這些效果端看遮蓋模是完全緊靠紙板模或與之保持距離而有不同程度的變化。

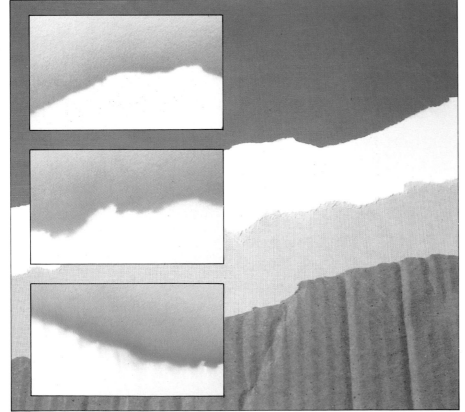

117

圖片遮蓋的步驟

以下的圖片是在說明怎樣有步驟地應用不同類型的遮蓋模來製作一幅畫。

圖118：首先，要有一張好的素描稿；畫一張精確的素描是非常重要的，因為遮蓋模必須依每一個不同的畫面區域作非常精確的切割。素描稿必須以線條來繪製，而不考慮明暗。素描稿還必須畫出圖中每一部分的輪廓線，因為畫者必須預知什麼地方需要些什麼樣的遮蓋模。因此，所有要做的遮蓋模都要以素描稿為藍圖。

圖119：首先，畫底邊緣須留白處要先用紙膠帶保護起來，就像第40頁圖示那樣。

圖120：棉花是用來遮蓋構成圖中的天空部分，而棉花可用可擦式膠水或用一點紙膠帶輕輕固定在畫紙上。

圖121：撕紙的遮蓋模可製作出像山一般的形狀，而撕紙的紋路加上稍稍從背景部分移動的結果，便可產生出若隱若現的陰影效果。

圖122和123：幾塊自黏遮蓋膠片覆蓋了圖中幾塊不同的區域，如中間的女子部分，因此，海岸部分可進行噴畫（圖122）。在這張圖和下一張（圖123）中，先前有的遮蓋模已被移去而換上了新的自黏膠片。

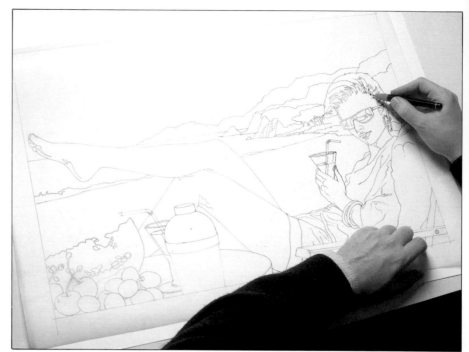

118

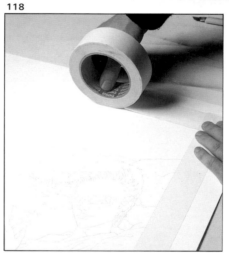

119

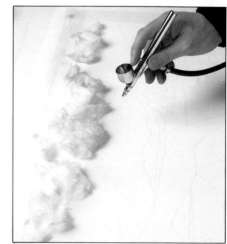

120

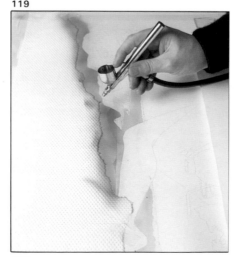

121

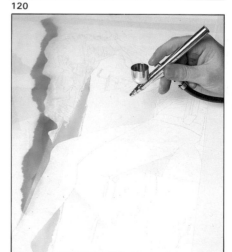

122

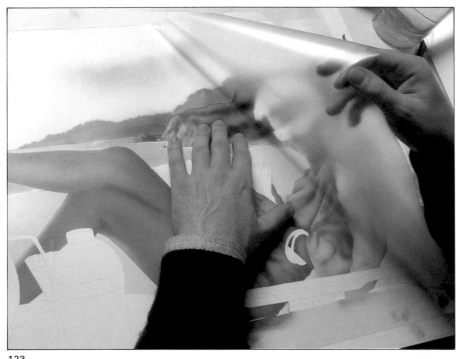

123

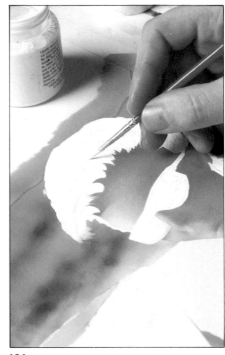

124

圖124至126：這些圖是用液態留白膠液（遮蓋液或可擦式膠水）來遮蓋女人頭髮的光亮部分（圖124）。一旦噴畫完畢（圖125），就可用橡皮擦將遮蓋液擦去（圖126）。

圖127：為達目的，借助切割的遮蓋模紙將女人的頭髮再遮蓋起來，以獲得頭髮的噴畫效果。

圖128：太陽眼鏡的反光、鏡架上的光和陰影可以用遮蓋液來創作，而面部則用自黏膠片遮蓋。

現在要遮蓋小部分面積了，並給作品作最後潤色。

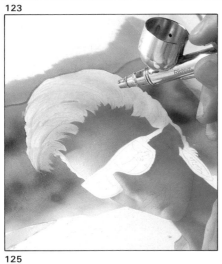

125

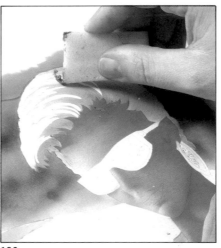

126

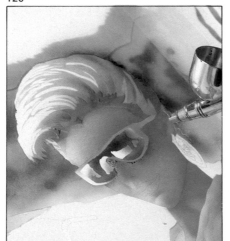

127

128

圖129：遮蓋海岸部分的膠片，現在被切割成一片西瓜的形狀。

圖130：用曲線板遮蓋住女人的腿部，然後，用噴筆噴色使桌面的陰影效果呈現。

圖131和132：現在用畫筆畫出西瓜籽，與一些小色斑（圖131）；然後，再用噴筆噴出大部分西瓜的顏色與質感（圖132）。

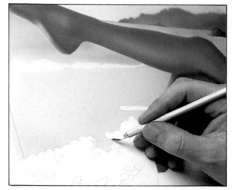

129

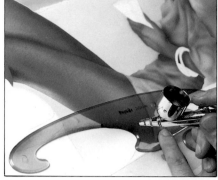

130

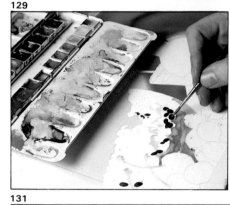

131

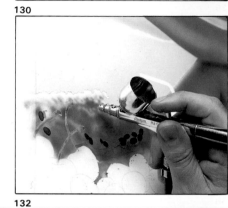

132

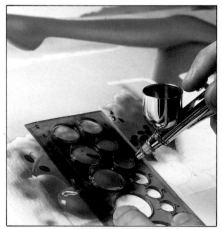

133

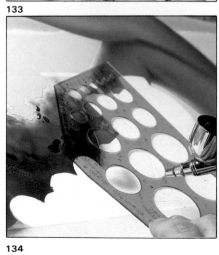

134

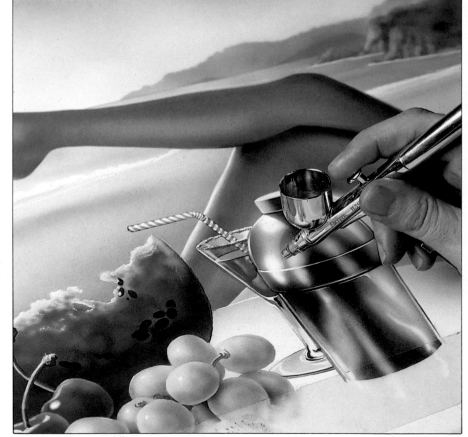

135

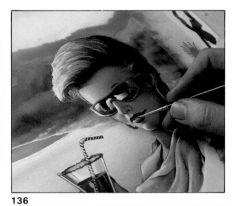

136

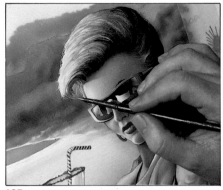

137

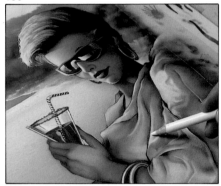

138

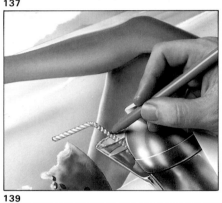

139

圖133和134：一旦西瓜的顏色乾了以後，就用有空心圓的模板來畫（噴）出櫻桃的形狀（如圖133）；然後，再用有空心橢圓的模板來處理葡萄（如圖134）。

圖135至140：現在著手繪製最後的細節：用畫筆畫雞尾酒杯的反光部分（圖135）、嘴唇（圖136）、頭髮（圖137），並用白色鉛筆修飾女子的罩衫色調（圖138），再用藍色麥克筆修飾吸管的細部（圖139）。 圖140即是完成圖。

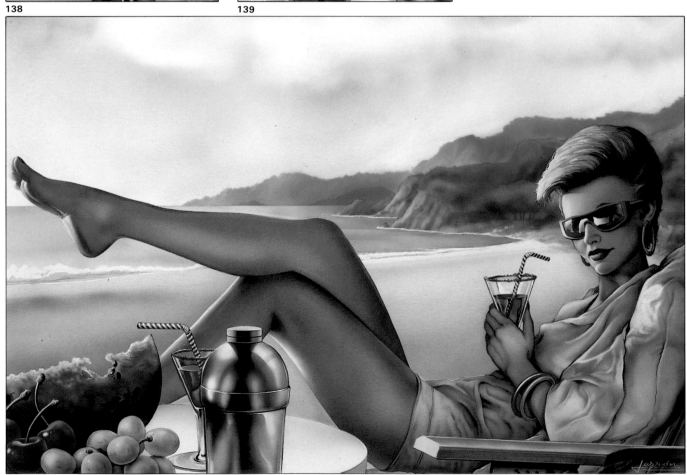

140

對許多類型的藝術家而言，攝影已是一種深具價值的輔助工具。照片可以當作參考材料，用來研究光影效果，並當作繪製作品構圖參考的一種方式，而且當作油畫、粉彩畫、水彩畫……甚至噴畫的臨摹對象。但是，儘管如此，正如克里斯多夫·伊舍伍德 (Christopher Isherwood)所說的，藝術家不是照相機，藝術家必須去創造、去詮釋。

創作的過程，以及利用攝影術來輔助創作，是本章的主要研究課題。同時也為用噴筆複製和修改照片提供了詳細的技法解答。

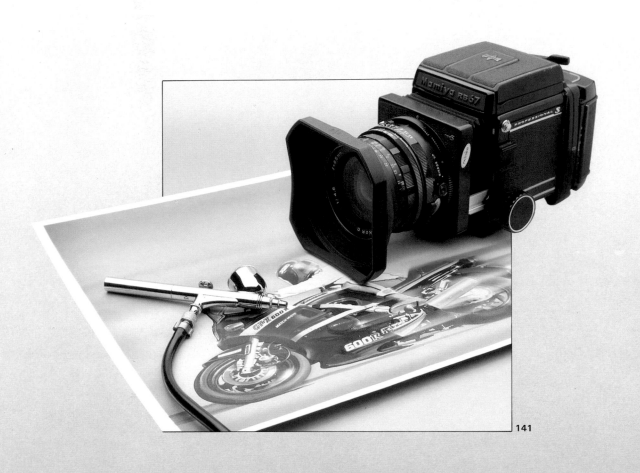

141

攝影作為一種輔助手段、技法及重現的過程

創意攝影

噴畫藝術家可以依照一幅彩色照片來創作，甚至直接在照片上噴畫。這種噴畫的形式可能僅僅是潤飾，也可能包含著以照片作為基礎圖像創造的個人表現，就像德拉克洛瓦 (Delacroix) 所說的：「在模特兒面前，表現你的印象、情感。」〔譯者注：德拉克洛瓦(1798–1863)為法國浪漫主義畫家中影響卓著者，在世界美術史中占有重要地位。〕

為了創作一件屬於自己而不是屬於攝影師的藝術作品，畫者必須創造主題，並透過繪製各種草圖的方式，研究它的圖形語言。這些草圖提供了研究形狀、色彩、焦點、結構和光的方法。許多噴畫藝術家首先汲取一個他們想要的具體創意，然後委託一位優秀攝影師來拍攝它。至於拍攝地點、焦距、結構、構圖——改變模特兒或照相機的位置、畫面的深淺，以及考慮其他技術性的問題，包括光和對比，畫者都要悉心指導。

攝影影像的細節問題解決了之後，畫者必須進一步實踐法國畫家和教師安德烈·羅德(André Lothe)所說的「藝術表現的三大技法祕訣」：

1. 增加
2. 減少
3. 抑制

用「增加」一詞，羅德的意思是指增進、誇大、加深一塊顏色、加強對比或增加所畫對象的尺寸。

「減少」一詞，則是指去除顏色，並洗淡、減弱、微染或縮小尺寸。

而「抑制」是指消除、遮蓋、捨棄全部或部分的背景、前景、或所畫對象。

所有這一切都是畫者的工作——創造一個靈感源於攝影的全新意象。

然而，什麼是創造？簡單地說，創造就是「採取一種新的態度去面對我們希望改善的事物」。瓊·奎登(Jean Guitton)老師認為：「創造力——是由聰明才智所引起——而不是教育……，但是，要表現出我們的鑑賞能力必須由教育來引導，這樣子才能展現出我們的聰明才智。」下面一個實例，可幫助我們了解他所表達的意思。

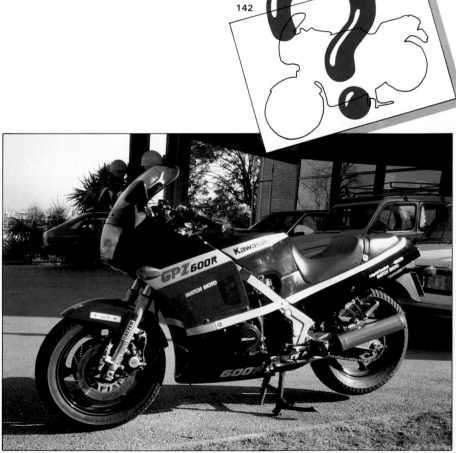

圖142和143. 商品的攝影是製作廣告插圖的第一步，在本例中是一輛摩托車，雖然特殊的圖像創意還未發展出來，但是從廣告商所提供的影像資料來看，我們已有了一個開端。

實例

假設川崎 (Kawasaki) 600 R 型摩托車的製造商想在報紙、雜誌、海報、告示牌等廣告媒體上促銷其產品，製造商委託了一家廣告代理商，由廣告代理商直接或是從圖形設計工作室裡請來一位噴畫家。廣告代理商向噴畫家說明客戶所想要的是什麼：一個能引人注目的動力圖像，並使得消費者產生想要購買一輛摩托車的慾望。給了畫家一張照片，並且詢問他的想法（圖143）。

通常，畫家先有靈感，之後才有照片。

這些圖像在此展現了一個綜合的創作過程：靈感是從一幅要以觀光客的角度，來表現城市魅力的廣告海報上開始，欲戲劇化地呈現出舊金山摩天大樓的高度。畫家先完成了一幅草圖（圖144），最後才確定拍攝照片（圖145），而這幅照片即成為噴畫的基礎（圖146）。這全部的過程，都與接下來我們假定要進行的 Kawasaki 摩托車廣告相仿。

圖144至146. 在此有一個用噴筆製作插圖的常用步驟實例。客戶或代理商會先要求畫者畫一幅由實際圖片創造出來的草圖。當草圖確定後，畫者就可委託攝影師來呈現這張草圖，同時他會指導攝影師在畫面結構、視點、光影效果方面按要求進行（圖145）。畫者以攝影照片為基礎來創作噴畫圖片（圖146）。

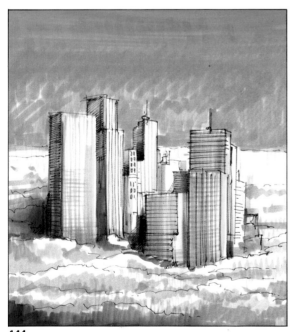

144

145

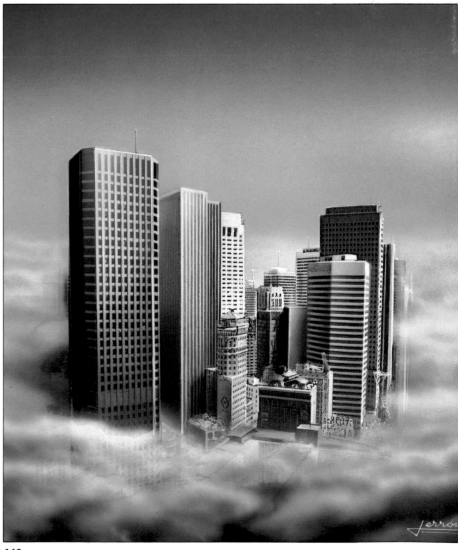

146

草圖

147

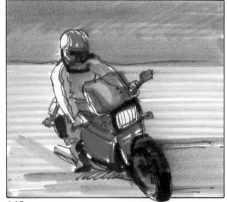

148

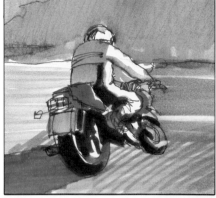

149

從客戶給的照片（圖147）中，畫者去熟悉這輛車的外形，從而有把握畫出它在柏油路上奔馳的樣子，並能用手中的鉛筆作一些最後可以成為具體草圖的創意圖形，在這些例子裡都是用麥克筆來畫出草圖的。

第一張草圖中，是從很高的視點上俯瞰Kawasaki摩托車，它與觀看者成四分之三側面角度（圖148）。在第二張草圖中，摩托車正迅速朝地平線方向前進，畫者從車後以第一張圖同樣高的視點作畫；色調偏冷色系（圖149）。但前面兩張草圖不足以表現出Kawasaki摩托車的空氣動力學設計，所以畫者又試畫了第三張草圖以表現摩托車的正側面（圖150）。

第三張草圖比較好，但是它缺少動力感、傳動韻律以及強度，所以畫者又畫了最後一張草圖：這一張還是表現摩托車的側面，它的運動方向迅速從右到左，表現出了摩托車運動的風馳雷掣效果（圖151）。

一旦客戶和代理商在原則上接受這個想法，畫者就可著手進行照片拍攝。他可以請來一位攝影師，向他解釋主題並約定時間碰面。

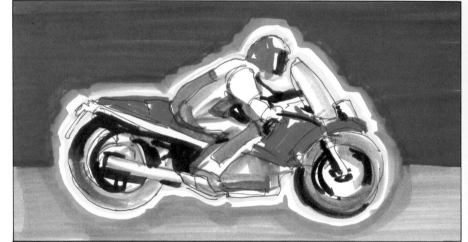

150

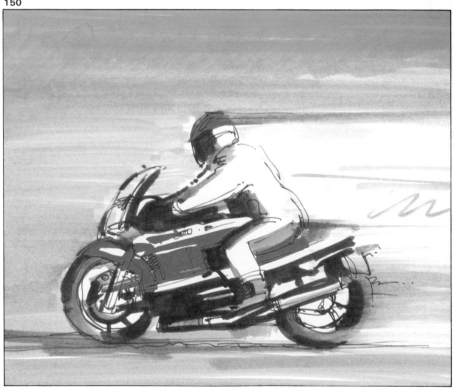

151

拍攝

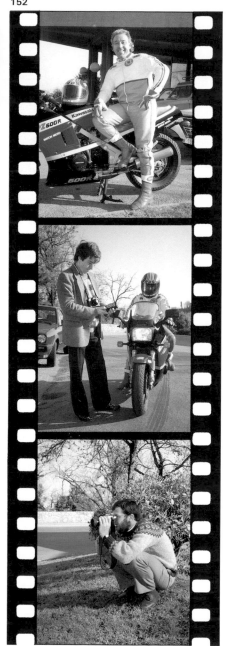

152

攝影師將用帶200釐米長鏡頭的
Nikon 照相機進行工作，並採用
400ASA 的超感光的底片（圖152）
——他考慮到的設備適合拍攝一輛
以每小時45公里的最低限速運動
的摩托車。畫者選擇一條
馬路，並且要求摩托車
騎士在照相機鏡頭前騎幾
次。此刻，摩托車從照相機
鏡頭前駛過一次又一次，攝影師
卡嚓聲不斷地按照相機，而畫者則
用手畫速寫草圖，研究畫面，並想
像著最後的照片。突然，畫者靈光
驟現：如果移到一個街角去拍攝，
那麼隨著摩托車及騎士以曲線形式
傾斜轉彎，速度的錯覺就會增加。
最好是攝影師應該把照相機放在較
低角度的位置，然後向上拍攝摩托
車。

幾乎整個上午都花在拍攝照片、移
動位置、重複拍攝、校正、改進……
等等，直到達到畫者想要的樣子為

止（圖154）。藉著這張摩托車和騎
士的照片，畫者可以因此詮釋和創
造出一張充滿力與美的 Kawasaki
600 R型摩托車的作品。

圖147至151.（前頁）這一組圖片是說明
創作過程中的步驟。在草擬構想的過程中
畫者剛開始多半都會畫出一些失敗的草圖
來（圖148和圖149）。創造力一般不會自
然產生，必須曠日費時的去運作、反覆試
驗，大都從任意塗鴉中產生直到概念最後
成形，如圖150亦或甚至是圖151。

圖152至154.攝影師與他的裝備——照相
機、鏡頭（在這裡是使用長鏡頭）——以
及他的專業知識的幫助下，相互搭配：鏡
頭架設、焦距等等。但是，畫者必須選擇
視點、構圖、主題與相機之間的距離、光
線、拍攝主題的姿勢。而且必須依照自己
的想像力來指導照片的拍攝。

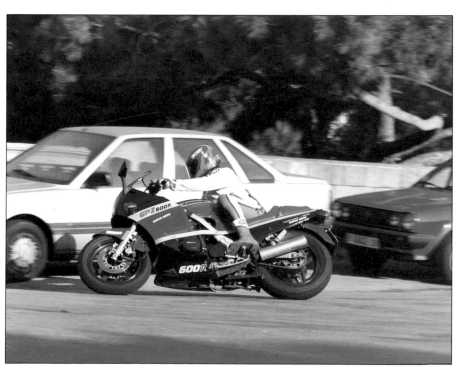

153　　154

轉換照片影像的方式

155

先選定最滿意的景，然後畫者將之拍攝成幻燈片，並放大成18×24英寸大小的照片。這些照片影像將被轉換至畫紙上，製作過程可以用三種方式來完成：

利用光學投影的方式轉換

這種方法只是簡單地將幻燈片上的影像投射放大到紙上，用一支中硬度的鉛筆摹寫物體的輪廓，並勾勒出所有需要的細節，包括反光和陰影（圖158）。

利用方格的方式轉換

這也許是將攝影影像轉換到紙上最常用的方法。首先是在照片上畫上格子，然後在畫紙上將這種照片格子放大到所需尺寸，對照照片，並按比例逐格再描一遍。

圖155至158. 正如你所知，有好幾種方法可將照片影像轉換至畫紙上。其中一種方法是將幻燈片上的影像投射到畫紙上，放大到合適大小，以此為依據在紙上畫出鉛筆輪廓。

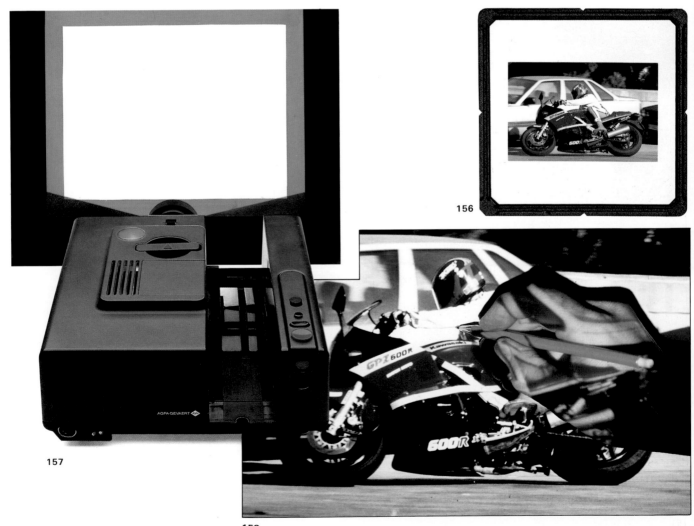

156

157

158

許多專業噴畫家比較不喜歡直接畫在紙上，這是因為畫紙容易被手弄髒或磨壞，因此他們常改用描圖紙畫格子來複製放大圖片（圖160）。在製作的過程中，利用一支2B軟芯鉛筆塗抹描圖紙背面，這樣便可以把紙上的輪廓轉印到畫紙上（圖

161）。先把塗好的描圖紙放在畫紙上，然後用繪圖硬筆尖或硬鉛筆(HB)來複製圖案的輪廓，注意不要太用力以免刺傷了描圖紙的表面（圖162）。一旦草圖轉印好了（圖163），畫者即可以手工將一些小細節填補上去。

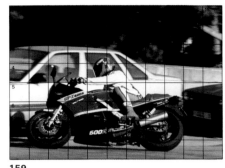

159

圖159至163. 轉換作畫圖案的方法之一。這種方法的特點是：無論是照片還是印刷品圖案，都是先將原圖打上格子、複製、放大或縮小到描圖紙上，然後再將第二次畫出的圖案（圖161和圖162）轉印到畫紙上。

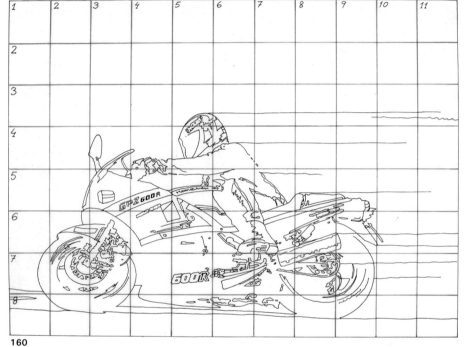

160

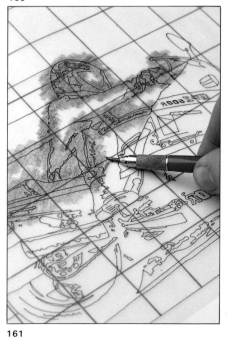

161

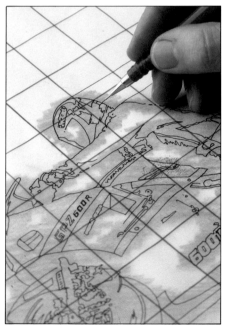

162

163

利用直接摹寫的方式轉換

有時，可能剛好會拿到一張與完成畫稿相同尺寸的照片，或是一張放大到合適尺寸的照片複製品。把適用的照片放在描圖桌上，就可以按第55頁解釋的方法直接將它摹寫下來（用軟鉛筆塗描圖紙的反面，再將該紙上的圖案轉印到畫紙上）。

一旦鉛筆稿完成，即可進行噴畫作業。第一步是遮蓋住摩托車和騎士，然後集中精神噴背景。首先，必須著手處理畫紙上這塊廣大的空白部分，這樣可使摩托車和背景之間的色彩對比關係得到適當的調整（值得注意的是，成功的對比關係，也就是一塊顏色的明暗，主要有賴於周圍色彩的強度。等到開始在紙的空白部分畫摩托車和騎士時，你可能會擔負著「畫不完美」的危險，也就是畫上不夠亮的色彩。儘管在白色背景下畫的色彩很鮮明，但與藍色背景相襯時，這些色彩就可能會變得缺乏張力）。

考慮到上述及其他的多種因素，畫者逐漸地建構出最終的圖像，藉由車形、發光的車尾、後輪陰影的重疊等表現方法，仔細地畫上引擎上的文字及一些小細節，並且用畫筆和水彩上色，再用色鉛筆來描繪和潤色，以充分強調速度感。最後，將印刷體字母寫在車身上早已預留的空處。這幅插圖到此就全部完成了。

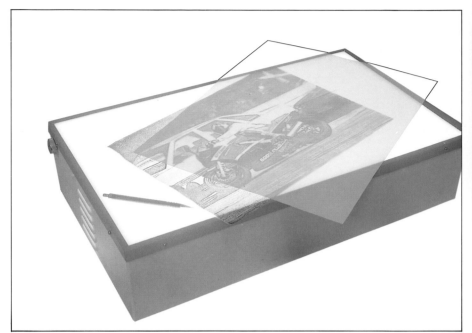

164

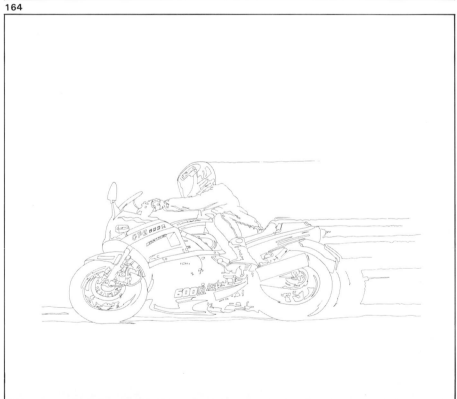

165

完成作品

圖 164 和 165. 轉換照片影像的另一種方式：拍一張照片或照相複製品——放大或縮小到適當的尺寸——借助描圖桌直接將照片影像映描到紙上，或用描圖紙轉描，可按第55頁上解釋的程序來進行。

圖166和167. 完成圖：由畫者靈感與照片組合產生的廣告插圖。

166

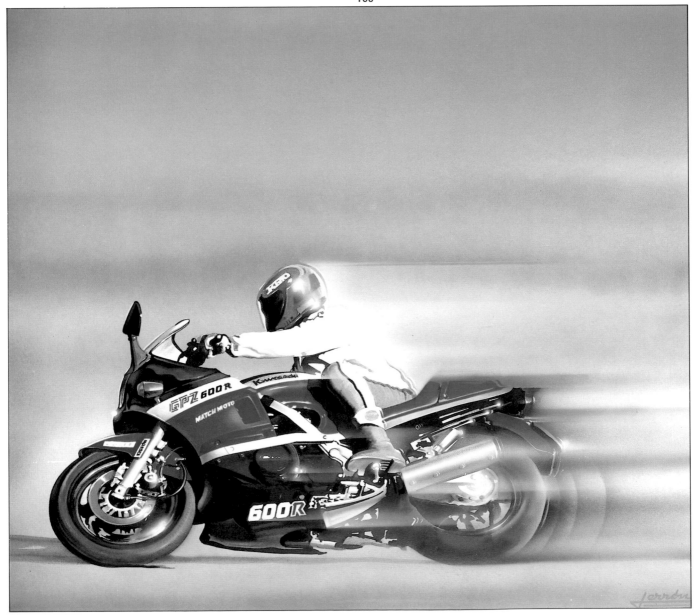

167

有人認為用噴筆噴畫，可以不必掌握繪畫技法。他們說：
「我可以不必畫它而能將它的樣子複製出來，所有我必
須做的事情就只是映描。」理論上來說，他們是對的，而
且，有些人就是以這種方法做的，僅僅映描照片，然後
噴畫出這一映描圖像。但是，如果沒有掌握繪畫藝術技
法，實際上是不可能再現色彩和形體的，也不可能理解
和調整繪畫的比例、尺寸、明暗關係(Value)以及色調。
又怎麼可能去強化和減弱色調與色彩上的對比呢？如果
沒有掌握繪畫技法，又怎能獲得所想要的對比效果呢？
如果一個人不會畫畫，他又怎能調繪出暖色調的灰色或
是將互補色並置以創造出色彩的對比呢？下面數頁將討
論這些問題。

168

噴筆應用的繪畫基礎

基本形式和結構

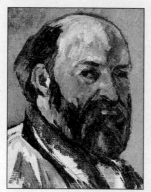

169

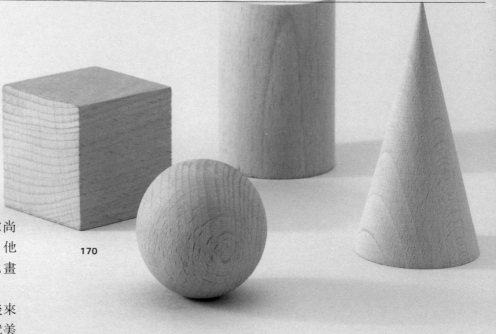

170

法國後期印象派畫家保羅‧塞尚
(Paul Cézanne)是現代藝術之父。他
對現代藝術的經歷及研究〔他畫
聖‧維克多利山(Mont Saint
Victoire)達五十五次之多〕對後來
的印象派、立體派以及其他現代美
術運動都有影響。在塞尚的許多藝
術理念中，其中一項值得注意的便
是他對各種形體之基本結構的洞
悉。「問題是，」他說：「怎樣把各
種形體簡化成圓柱體、立方體、
或球體。」蘋果的基本形體是球
體，而茶杯可簡化成圓柱體，至於

圖169和170 作者：保羅‧塞尚，自畫像
(*Self-Portrait*)，藏於巴黎，奧塞美術館。
在他生命的最後幾年裡，塞尚時常用立方
體、圓柱體、球體等基本形體以純熟的透
視法實驗作畫。

圖171至174. 如果你能夠以正確的透視法
畫立方體、長方稜柱體和圓柱體，那麼，
你就能夠畫出任何人物或形體。

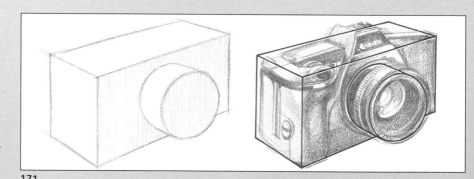

171

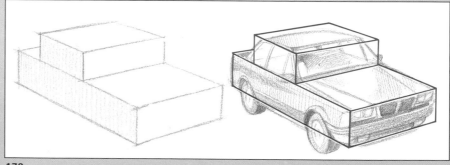

172

173

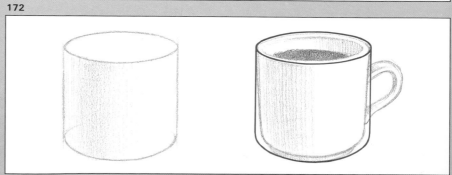

174

立方體，它更是許許多多形體的基本形體，從一個火柴盒到一棟摩天樓或一間屋子都是。如果我們把一些立方體和長方稜柱體結合在一起，我們就可以畫出汽車、照相機等等。

除了立方體、圓柱體和球體外，畫家還可以從簡單的幾何圖形如方形、三角形、長方形、或橢圓形來構畫形體（見鄰圖）。 有一個觀察的問題：因為我們必須先觀察，然後才能繪圖，最具代表性的基本形體是立方體、稜柱體、圓柱體、正方形、和圓形，而這些是最能表現對象的形體。在打算畫某一明確形體的草圖時，可大概計算出此基本形體適當的空間和比例（對象的高和寬）。 如果這個初步結構符合基本的立方體、圓柱體或球體形態，那麼，這幅畫的分析才能有精確的透視關係。這一主題稍後將在本章加以探討。

圖175. 畫一間房屋幾乎總是先畫一個或數個長方體，在這幅圖中，我們還可看到一朵玫瑰花和一個女人分別被裝入一個長方形和一個三角形之中的幾何圖結構。

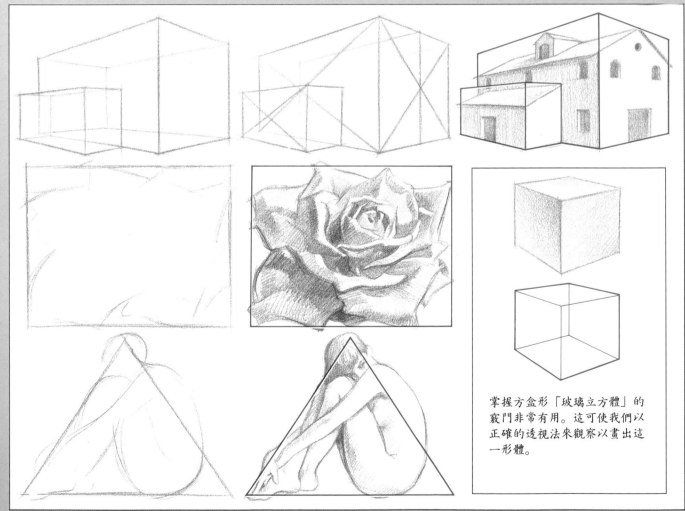

掌握方盒形「玻璃立方體」的竅門非常有用。這可使我們以正確的透視法來觀察以畫出這一形體。

175

空間與比例

對空間和比例的目測方式，基本上
是藉由對距離的比較而完成的，以
此尋求參考點，透過這些參考點，
便可測出距離和形體。除此之外，
畫者還必須設想一些符合形體和輪
廓的線條。

有經驗的畫者，在拿起畫筆之前會
先站在模特兒前測算模特兒的形體
和空間。這種測算的第一步驟是畫
下模特兒基本形體的草圖（圖
177），然後比較一下其他部分，使
用一個或二個測量的基本單位（圖
178至圖180）。 在開始畫之前，畫
者必須根據紙張大小決定將模特兒
要畫成多大，並決定構圖形式。用
黑卡紙做一個兩角框架非常有用：
用手拿著它靠近或遠離模特兒，這
有助於決定出畫的大小，並選定圖
畫的最佳構圖。

所謂的空間和比例的目測就是算出
比例關係，也就是在紙上複製出圖
形與距離的真實比例。一個非常有
用的測量方法是用手握持一支鉛筆
或畫筆、或尺，將你的手臂伸直抬
高至視平線上，並將拇指放於鉛筆
桿的某一點上，這一點正好符合你
看到模特兒的一個測量點。運用這
些相應的測量點，並將這些點作比
較（圖181至圖183）。 這一測量程
序常常可獲得模特兒及其各部分原
來的長或寬上等比例的減少值或擴
大值。

176

177

178

179

180

181

圖176至183. 這些形象全部都可藉由基本
的幾何圖形來塑造（如圖176和圖177）。
並可得到空間上的比較（圖178至圖180）。
而圖181至圖183則呈現用鉛筆和大拇指
測算和比較空間的古老方法。

182

183

光與影

184

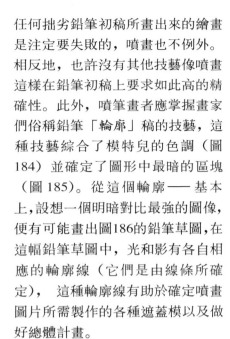

任何拙劣鉛筆初稿所畫出來的繪畫是注定要失敗的，噴畫也不例外。相反地，也許沒有其他技藝像噴畫這樣在鉛筆初稿上要求如此高的精確性。此外，噴筆畫者應掌握畫家們俗稱鉛筆「輪廓」稿的技藝，這種技藝綜合了模特兒的色調（圖184）並確定了圖形中最暗的區塊（圖185）。從這個輪廓——基本上，設想一個明暗對比最強的圖像，便有可能畫出圖186的鉛筆草圖，在這幅鉛筆草圖中，光和影各自相應的輪廓線（它們是由線條所確定），這種輪廓線有助於確定噴畫圖片所需製作的各種遮蓋模以及做好總體計畫。

簡化對比關係是為了對最低限度色調的光與影元素的形式加以表現——而這是需要相當的練習和一點點訣竅的。最為有名的訣竅之一是瞇著眼去觀察作畫對象，以求看到構圖的大略總體關係效果而略去瑣碎細節。這可使你控制和集中注意力於深色部分，暫時擱置淺色部分。

185

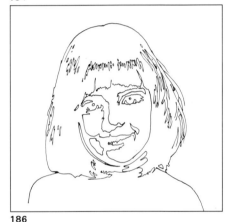

圖184至187. 當用噴筆作畫時，想獲得光與影之效果，必須在確定光和影之間的精確界線上作深入研究。首先需有一幅不帶中間色調的黑白草圖，以表現主體的明暗形式（圖185）；依據這一草圖，可作一幅類似圖186中那樣形式的線描畫，進而定出層次和陰影。

186

187

透視基礎

透視(Perspective)，這門科學在教你如何在一平面上（即二度空間，長和寬上）創造出三度空間（深度）的幻覺，使畫上的圖與實際所見的完全相同。

透視是一門複雜而充滿數學知識的學科，其內容總量可能同本書一樣多。但是，噴畫家不是數學家或建築師，他只需掌握透視的基本原理，以避免犯下初學者易犯的錯誤，並應用自如地畫鉛筆初稿和草圖，有時甚至可憑記憶作畫。

同時，噴畫家的知識必須比傳統畫家，以及用鉛筆畫草圖的製圖員，或是用水彩與油畫寫生的風景畫家或海景畫家的知識更豐富。這些傳統畫家、製圖員、風景畫家和海景畫家也必須掌握透視知識，但沒有像噴畫家掌握得那麼精深。印象主義和表現主義使人聯想到那些缺乏透視法的形式和色彩，但這些畫風不會對我們有不好影響。噴筆作畫是精確的、精密的，通常還是超寫實派畫風的，不允許變形、錯誤和缺乏透視知識。為避免產生錯誤，而必須掌握透視作畫的下述幾個要點。透視法的基本要素是**地平線**(HL, Horizon Line)、**視點** (PV, Point of View)、**消失點或滅點** (VP, Vanishing Point)。

地平線總是直接位於觀察者的面前，與視平線(eye level)同高。這一高度是永遠不會變的。但是，如果觀察者的位置改變，地平線也將跟著起變化。依此方法，正如你在圖

地平線(HORIZON LINE)

188

189

190

188至圖190所見，當觀察者蹲下後，位於天空與海面之間的地平線下降，而當觀察者再次站起來時，這條地平線又會上升。視點等高於地平線，它隨著觀者眼光指向右、指向左，或是指向畫面中央。只有在平行透視中，視點才會有用處，待會我們便會了解。消失點（或滅點）也可在地平線上找到，垂直的平行線匯集於地平線上（一個消失點，平行透視），也包括匯集傾斜線於地平線上（兩個消失點，成角透視），而在高空透視中，有三個消失點。

圖 188 至 190. 透視法的基本要素是地平線、視點、消失點或滅點。地平線與視平線等高，它依據觀察者位置或視點的變化而上下移位。

平行透視

透視的基本規律很容易自研究像立方體那樣簡單的幾何形體中推斷出來，而這種立方體，是指由三對成雙設置的正方形面構成的規則的柱體。當一個立方體平放著時，其中一個面便與畫面平行，由此可發現這就是平行透視。其特點是僅有一

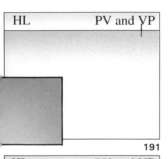

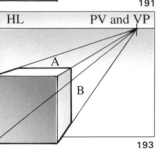

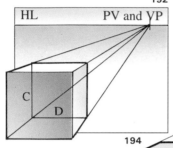

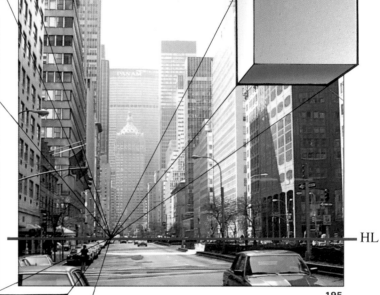

個正好與視點相對應的消失點。讓我們以較實際的方式來看看，一旦把地平線和視點在圖畫中標出來，我們就可去畫這個立方體的正面，那是一個絕對的正方形（圖191）。從這個正方形的幾個頂點到消失點我們要畫上數條消失線（圖192）。為了創造這個立方體側面深度的幻覺，因此畫出上部和側部的邊線A和B（圖193）。現在我們已粗略確定了它的深度，最好是檢查一下邊線A和B是否放置正確。最實際的做法是假想這個立方體是由玻璃做成的，要考慮到可觀察邊線C和D（我們要迅速地把它畫下來）以及遮去的邊線，而最重要的是底部。它們看上去必須像一個正方形，通常易犯的錯誤是把這些正方形畫得太厚或太薄，以致使原來的正方形變成了長方形（圖194）。

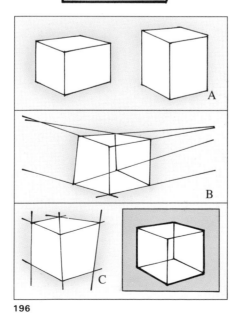

圖191至195. 單一的消失點（它正好與我們的視點重合）和地平線在平行透視中相疊，在平行透視中，所有與立方體正面成直角的平行線都集中消失於地平線中一點上。

圖196. 在平行透視中，畫立方體時，常見的一些錯誤。A：比例上有問題。B：畫水平線時所犯的錯誤，這些線沒有集中消失於同一消失點上。C：同樣的錯誤，但這是垂直線的錯誤。在該圖右邊的這幅分圖中，立方體像是玻璃構成的，有助於說明尺寸與比例的關係。

成角透視

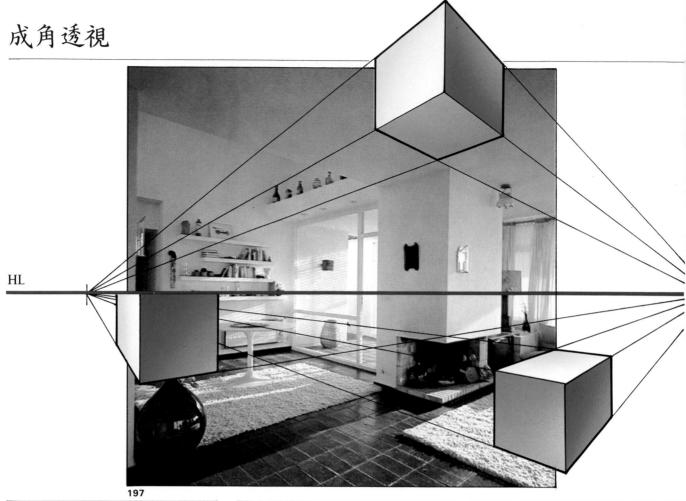

197

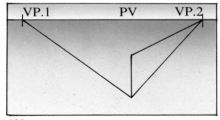

198

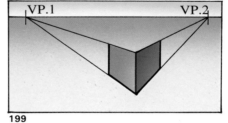

199

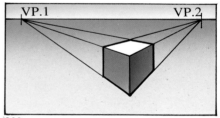

200

在成角透視中，僅有垂直線保持平行，而其餘的線都指向地平線。最終這兩組可被改變的線，各自匯集於其相應的消失點上。

在圖198至圖200中，可以看到一個立方體的成角透視。我們先將視點大略放在立方體的中心點，徒手草繪出相應於最近邊緣的垂直線，並畫出消失點1和消失點2，再畫出第一批消失線（圖198）。然後，畫出兩側面（圖199），及畫好頂面（圖200）。 圖201中：留意由立方體底部形成的角度，總要大於90度（圖

201A）。而當這個角度小於90度時，立方體就呈現出畸形的狀況（圖201B）。 成角透視在各種繪圖中是用得最多的一種透視，特別是在室內設計圖中，正如我們在圖197中所見的室內透視就是成角透視。

201

高空透視

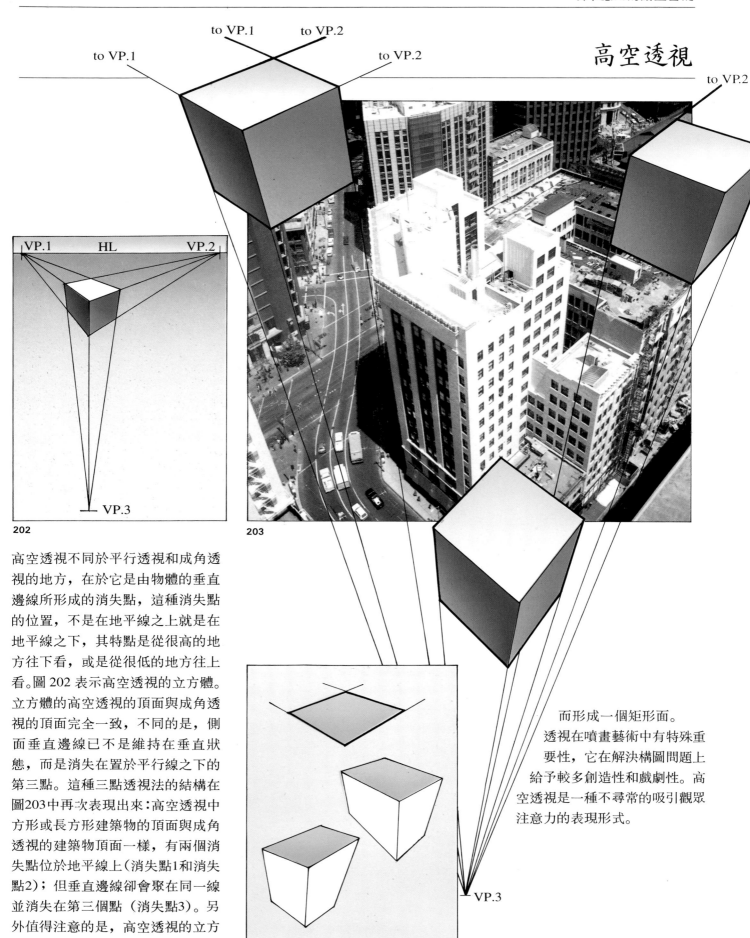

202

203

204

高空透視不同於平行透視和成角透視的地方，在於它是由物體的垂直邊線所形成的消失點，這種消失點的位置，不是在地平線之上就是在地平線之下，其特點是從很高的地方往下看，或是從很低的地方往上看。圖 202 表示高空透視的立方體。立方體的高空透視的頂面與成角透視的頂面完全一致，不同的是，側面垂直邊線已不是維持在垂直狀態，而是消失在置於平行線之下的第三點。這種三點透視法的結構在圖203中再次表現出來：高空透視中方形或長方形建築物的頂面與成角透視的建築物頂面一樣，有兩個消失點位於地平線上（消失點1和消失點2）；但垂直邊線卻會聚在同一線並消失在第三個點（消失點3）。另外值得注意的是，高空透視的立方體頂面是如何變成一個遠離地平線，

而形成一個矩形面。

透視在噴畫藝術中有特殊重要性，它在解決構圖問題上給予較多創造性和戲劇性。高空透視是一種不尋常的吸引觀眾注意力的表現形式。

圓和圓柱體的透視

現在我們來看看怎樣畫一個圓或圓柱體的透視圖。我們以下頁中類似圓或圓柱體的直觀圖像表現的過程來舉例（圖212，含「艾爾克」(Alka-Seltzer)蘇打水的靜物畫）。 完成這樣一幅作品需用直尺和三角板精確地繪製，並以透視法詳盡研究。

若要徒手畫一個圓，得先畫出一個可切出圓形的正方形，畫出它的對角線（圖205A）和十字中線（圖205B）。 從十字中線的交叉點（或對角線的中點）始，須向外用點標示出三個相等的部分。從離中心點最遠的標示點開始，須畫出一個與外方形邊線平行的內方形（圖205C）。 用這種方法可標出點a、b、c、d、e、f、g 和h，通過這些點，可畫出圓周線（圖205D）。現在我們將看到一個正確做法，利用成角透視法從正方形著手（圖205E和205F）。實際上，在技法應用上，它與平行透視沒有什麼不同，最後畫出的是一個橢圓（圖206A和206B）。 若要畫一個圓柱體，則得從一個矩形柱體著手，正如在圖207A和207B中所見。下面這些圖像顯現了一些圓柱體結構上最常見的錯誤。第一個錯誤，也是最常見的錯誤，是在圓線的兩邊畫上了頂點或角（如圖208A和208B）；第二個錯誤是在圓柱體的底部畫了錯誤的透視虛線（圖209A和209B）。另一個同樣常見的錯誤是在畫圓柱體的厚度時，沒有考慮按照透視原理來縮短線條，或沒有考慮到透視問題（圖210A和210B）。

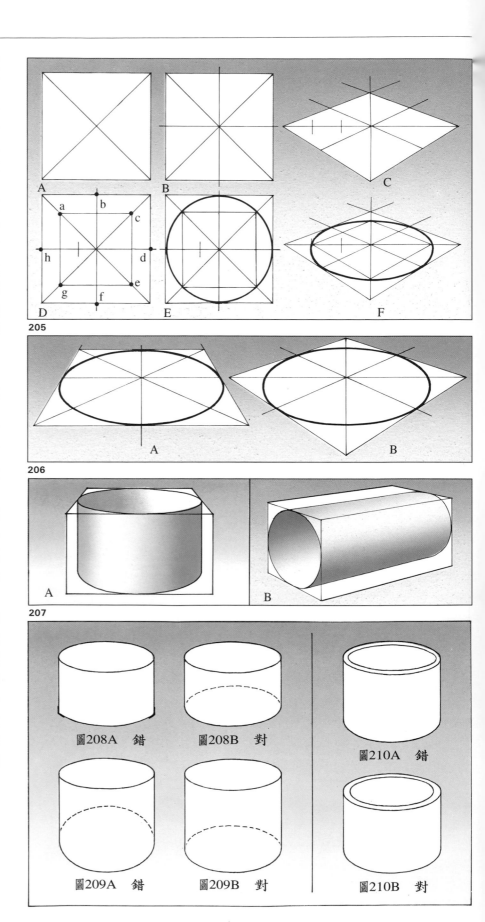

205

206

207

圖208A　錯　　圖208B　對　　圖210A　錯

圖209A　錯　　圖209B　對　　圖210B　對

實例應用

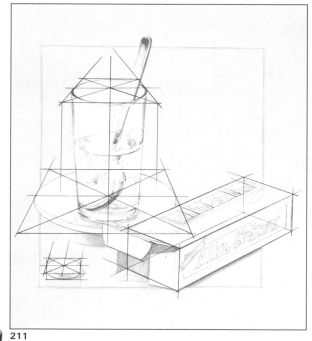

圖211和212. 這是一個必須掌握立方體或
長方柱體（盒子）、圓柱體（玻璃杯）及圓
（盤子）透視的好實例——用尺、三角板
以及削得很尖的鉛筆（圖211）——以取
得米奎爾·費隆在他的優美插圖裡獲得的
那種品質效果（圖212）。

211

這裡有個圓、圓柱體和立方體的應
用實例（在這一實例裡指長方形稜
柱體）。 這本書的合著者之一，米
奎爾·費隆（Miquel Ferrón）並沒
有使用照片來作畫，而是依照實際
的物體畫了這幅圖，因此他必須先
畫草圖來研究形體、光影效果以及
透視圖。接著，在各種元素的位置
確立後，也就是結構擬定好後，費
隆再將這些靜物畫成圖（圖211）。
並且使用了尺和三角板，以獲取所
有的透視圖的基本元素：玻璃杯、
盤子、藥片的平行線和「艾爾克」
蘇打水盒子的傾斜線。這幅
插圖的成功，顯現出費
隆作為一個噴畫藝術家
的專業水準，而成功的
關鍵是他對形體的精確
掌握。

212

透視的深度

平行透視的深度

怎樣才可能在透視圖中表現出距
離，並表現出重複的深度感呢？我
們以最簡單的實例來開始說明：一
個平行透視格子狀的馬賽克圖案。
首先，我們畫出長方形瓦狀面（圖
213A），並將最靠前面的這條邊等
分出許多等面積的區間，我們想像
每一直行可放置許多瓦狀片。從這
些分隔點，我們可畫出若干線條延
伸至消失點，然後，我們粗略地限
定這些方形瓦面的深度，例如3×3
這樣的尺寸正是圖213B中的方塊。

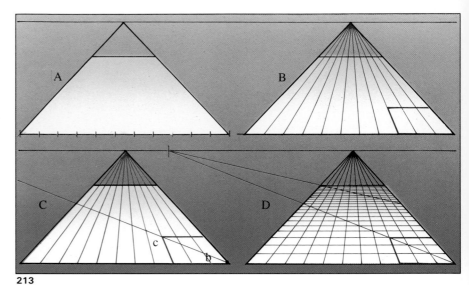

213

交接處。從測點畫出一條斜線，通
過d點至測線e處（e點），然後，
將c–e線段九等分隔（圖215A）。
現在，可從這些分隔點至「測點」
間畫出所有斜線（圖215B）。從線
段c–d中建立的所有點上全畫上垂
直線。通過這些垂直線，你將能以
正確的透視關係，畫出這些圓柱體
（圖215C）。

214

現在，我們畫出一條通過頂點b和
c的斜線（圖213C），這條斜線與成
直行瓦面的消失線所形成的交叉
點，提供若干參考點好畫出若干水
平線，以完成此馬賽克圖案
(Mosaic)（圖213D）。
另一個可獲得透視深度的方式，可
在圖215中看到。這裡的問題是圓柱
體的透視位置（圖214）。這種透視
位置的確定，可藉由畫「測線」
(measurement line)來完成。所謂測
線，正如你所看到的，位於頂點c旁
邊。另外一個點被稱之為「測點」
(MP)，它位於地平線與a–c垂直線

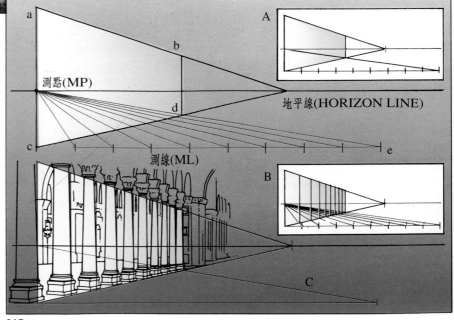

215

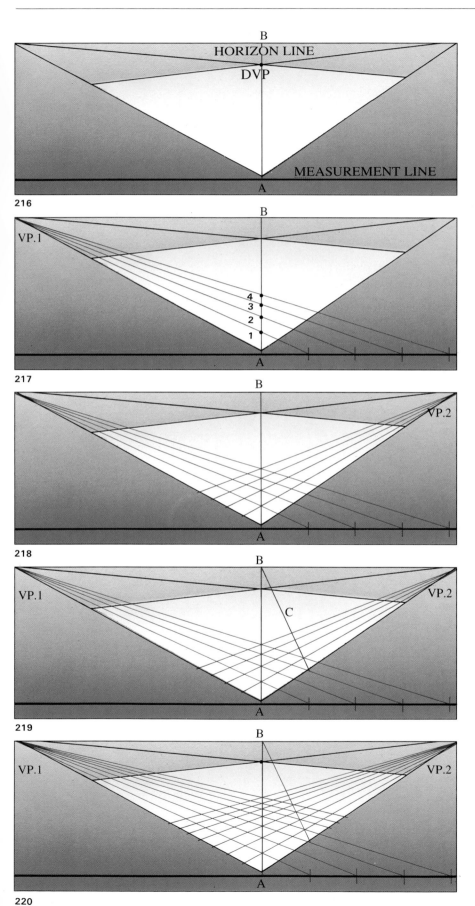

216

217

218

219

220

成角透視的深度

為了畫一幅成角透視的馬賽克圖，我們必須透過下面一些步驟：首先設定地平線，並畫出確定路面的方形或長方形的成角透視，透過最近的這個點，畫一條水平線作為「測線」，然後畫出一條從測線到地平線的AB垂直線，以便找出對角線消失點 (DVP)，正如你在圖216中所看到的。

例如，我們將測線的一半劃分成四個相等的部分，其長短依據我們所需瓦狀圖案的大小而定，在這些分隔點上，我們可畫出延伸至消失點1 (VP.1) 的一組消失線，從而可獲得AB對角線上的點1、點2、點3和點4 (圖217)。如果我們畫出經消失點2 (VP.2) 的一組消失線，我們就可獲得一組4×4的瓦狀透視圖 (圖218)。在最右邊的一塊瓦狀格子上畫一條對角線，可獲得一些新的參考點 (圖219)，使我們能畫一些新的消失線至消失點1，以便在對角線上獲得另外一些點。用這種方法繼續畫下去，直至完成這幅馬賽克圖。

圖213至220. 用平行透視法或成角透視法來畫柱子、一系列的門或窗以及馬賽克圖，都是畫家或插畫家最常見的工作。這些工作都要求掌握透視知識。進行這樣的和其他的實例練習是非常有用的。

高空透視的深度

獲取高空透視深度的過程幾乎與成角透視相同。柱狀體或立方體的頂面不會被直向的消失點所改變，所以，這個四方形可用成角透視法來控制。四方形四條邊上的分段幫助我們以一定寬度分割柱狀體的邊，而這些直線則逐漸消失「至底部」。在此將線條從頂部四方形的四條邊上的分割點處畫至消失點3就足夠了。

現在讓我們來檢查整個過程，如圖221中所示。從測線上的角點 A 開始，畫邊線 B 交於地平線，以此建立對角線消失點 (DVP)。然後，從對角線消失點向 D 點畫一條對角線，通過點C。現在，將測線上的 A–D 段以適當的比例分成數段——在這裡，我們將之分成五等分——從這些分段點畫對角線交於對角線消失點。這樣一來可得到點E、點F、點G等。從這些點，再畫消失線至底端，即至高空透視的第三點，VP.3。這一過程將此結構分成相等深度的區域。

一特別案例：相同形象中的幾個消失點（多點透視）

在平行透視、成角透視或高空透視中，當不同建築物的位置產生不同的消失點時，這幅街景照片上發生什麼事呢（圖223）？解答方法非常容易：首先得確立一條地平線。在此，人的頭部提供了這條線。至於消失點，我們有相應於前景房子 (A–A) 的消失點 1 (VP.1) 和消失點 2 (VP.2)。這些消失點是以平行透視畫出的〔右邊房子形成了基線，這決定出兩個消失點。而房子C的消失點3 (VP.3)，是以成角透視畫出，正如房子B〕。

要畫好房子、容器和其他相關物體，掌握陰影透視也是非常必要的。

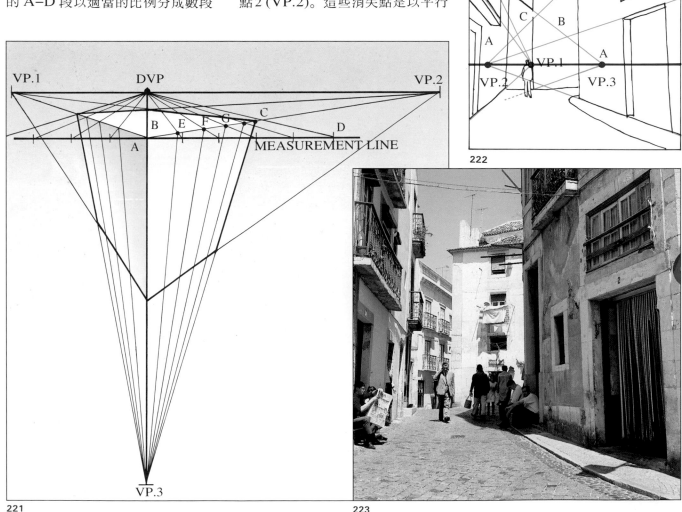

221

222

223

陰影透視

用自然光工作

假設一間房子內的天花板上有一盞照明燈，一塊方形物體垂直固定於房間內，並接受側面來光。要考慮到的是人造光成輻射狀的照射效果，我們可用正方形板面阻斷照射過來的射線，這可揭示出通過光點的光束邊線A和光束邊線B所形成的角度。光束直射到豎立的正方形板面上，並被該板面所隔斷，於是投射陰影於地面上（圖224）。

帶著這樣的印象，我們獲得第一個結論：在陰影透視中，光點變成了光消失點（LVP），也就是決定陰影的光束所聚集的點。

為了完成這一系統，就光的位置而言，我們需考慮另一個可測出地面上陰影的位置與方向的點。如圖225，這裡有陰影消失點（SVP），你可將光投射至地面上某點而將「陰影消失點」定在地面某點。

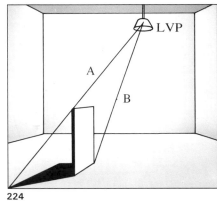

224

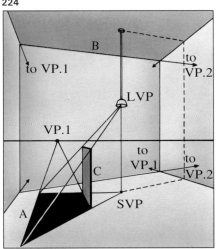

225

為確定陰影消失點的高度，必須作一簡要的透視計算，使該點「移」至地面上，或更確切地說，使該點從天花板上的掛燈位置投射至地面上。在圖225中，可看到這種用成角透視法製作的簡潔投射實例。在這幅圖中，我們還可弄清楚所有消失點的連接關係。消失點1是指房間內被照明的方形牆面中，側面與頂面的連接線、側面與底面的連接線以及投射陰影界線A的會聚點。

消失點2是另一種常見的消失點，它是後牆水平線B和C的會聚點。最重要的是，還有一種特殊消失點——光消失點（LVP）——是專門為畫陰影用的，這是那些決定投射陰影形狀的線或光束的會聚點。陰影消失點（SVP），它是在燈的正下方的地面上，完成了陰影的形狀和透視圖的。為了好好地弄清楚，我們來看看圖226，這是一個關於人造光的陰影透視指南。請注意那位婦女的陰影和右邊的長方形物的陰影都被投射到地面上和各個牆面上。同樣地，左前方的類似圓筒物的陰影被一個桿狀物所干擾。

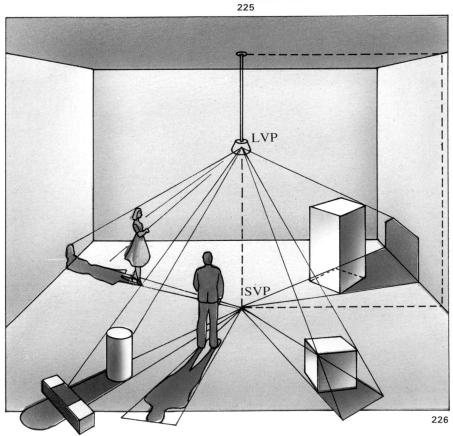

226

圖224至226. 這三個圖可用陰影透視法的概念加以解說。

227

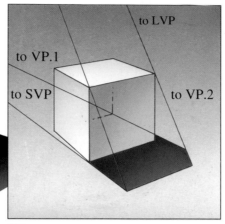

228

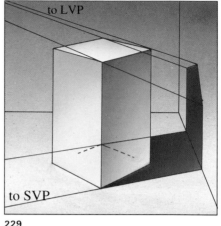

229

為了更進一步理解圖226，我們分別畫出了各種幾何圖形。仔細地研究這些圖形，再檢查一遍這種光消失點和陰影消失點的結合關係，其在每一圖形的陰影上創造了透視效果。例如，仔細地查看由立方體造成的特殊形式（圖228），如果沒有一定的消失點知識和透視法則，要想解釋這種圖例並不容易。在長方箱一例中，箱子的陰影被牆的垂直平面所「打破」，注意，在此必須做的只是使用同一個照明角度，以及從**光消失點**來的射線所決定的陰影，「將該陰影從地面上搬走」（圖229）。

圖230和圖231是介紹球體和圓柱體的投影輪廓的例子。請記住解決這一問題的關鍵，是要用一正方形框住這個圓，將這個正方形的陰影投射至地面上，然後在這個方形投影內按透視比例畫上圓形的投影。這一方法可應用來畫人的頭部和其他不規則形狀或彎曲的物體的投影。說明至此，你可能開始想親手畫立方體、長方體、圓柱體及其種種相應位置變化的投影，作為一種透視的和陰影透視的練習。這將有助於你好好地理解這些原理。用**自然光**進行工作和用人造光進行工作僅有一點不太一樣，請見下面的說明。

圖227至231. 圖228和圖229中的立方體和長方體，都使用有兩個消失點的成角透視。消失點1（VP.1）在左邊，而消失點2（VP.2）在右邊——它們都在水平線上。在這兩點之間，有著相應的陰影點：光消失點（LVP）和陰影消失點（SVP）。這與球體和圓柱體的基本點相近。為完全理解所有這些消失點的變化和運作，要以其相應的光和陰影效果來實驗，並著手畫出這些不同位置的圖形。為了掌握這些透視原理，這可能是你可以做的最好的練習了。

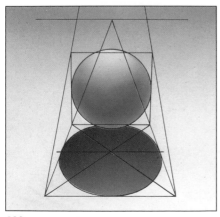

230

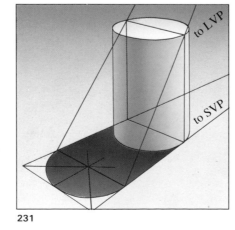

231

圖232和233.（在下頁上）在太陽和地球的遙遠距離使得日光射線以平行方向前進。所以，當我們從一個高視點來看天體時，其陰影也是因光線以平行方向投射而形成的。

日光（自然光）中的陰影透視

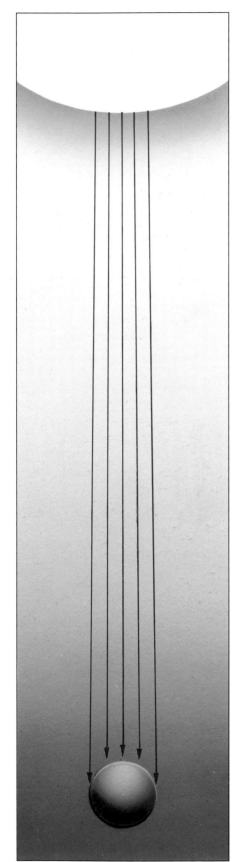

232

233

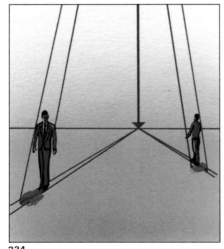

234

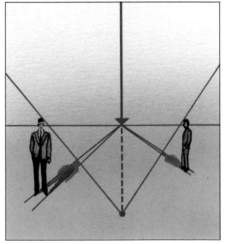

235

由於太陽的龐大體積以及它與地球間的遙遠距離，我們實際上可忽略其光線成放射狀傳播的事實。結果，**自然光成平行方向傳播**（圖232和圖233）；這就是我們看到光線在高空透視的情況。但是，總是有一個陰影消失點和一個光消失點位於同一垂直平面上。當太陽在觀察者前方時，光消失點就是太陽，人的身體就在光的後面，如圖234。而太陽在觀察者的後面時，光消失點將位於地面上，在地平線之下（圖235）。

圖234和235. 看這些地面上的人影，當太陽在我們的前面時，人影就在光之後，而光消失點同樣可當成是地平線上的太陽（圖234）。當太陽在我們的後面時，陰影消失至地平線，而光消失點則是位於地平線之下的地面上。

在十九世紀中葉，一位名叫尤金·西瓦萊爾 (Eugène Chevreul)的法國人，他是一名化學老師，同時也是巴黎著名的萊斯·高伯林毛織掛毯作坊染色部總監。他以色輪的運用為基礎，出版了一部關於色彩理論的著作。這項理論的發展正好與當時的馬內 (Manet)、莫內 (Monet)、竇加 (Degas)、畢沙羅 (Pissarro)、希斯里(Sisley)、雷諾瓦(Renoir)、塞尚(Cézanne)、梵谷 (Van Gogh) 等一群年輕的印象派藝術家所掀起的藝術運動的前期活動相吻合。他們致力於清除調色板上的深色，提倡戶外作畫，注重創造色彩的和諧。他們藉由運用西瓦萊爾的色彩理論，只要用三種顏色就能描繪出大自然裡所能見到的任何色彩。印象派藝術家們創作出了前所未見的色彩的和諧和對比，如：陰影部分畫成淡色，甚至他們創造了一種畫出光本身的方法。(譯者注：高伯林毛織掛毯是法國巴黎的著名特產，通常為雙面花紋，是專作室內壁飾用的花紋織品。)

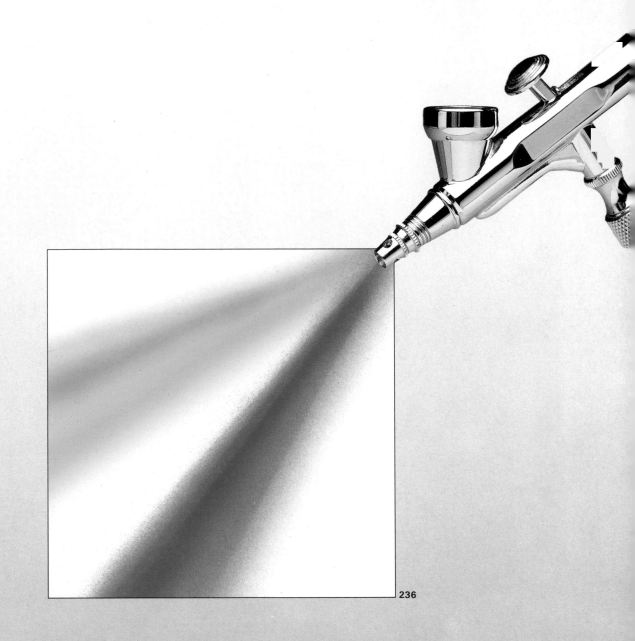

236

色彩理論在噴畫上的應用

色彩即光

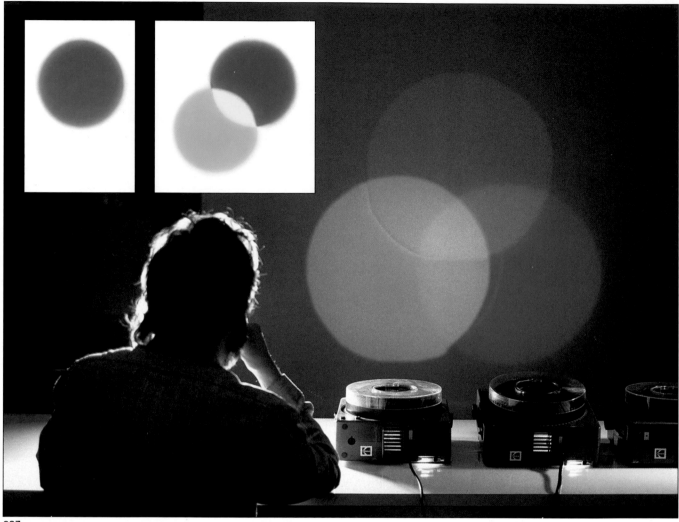

237

十九世紀初，有一位住在倫敦的年輕科學家，名叫湯瑪斯‧楊格 (Thomas Young)。他的職業是醫生，但他對植物學、考古學、化學和物理學也很感興趣。同時，他也是一位著名的埃及古物學家。他能講法語、德語，並精通希臘語、拉丁語、阿拉伯語、希伯來語和波斯語。他對視覺生理學尤其感興趣。在研究中，他發現了眼睛裡的水晶體具有適應光的能力。他把此一發現介紹給了德國醫生，物理學家赫爾姆霍茲(Von Helmholtz)。而赫爾姆霍茲使這一理論趨近完善，這項理論也

就是當今著名的楊格─赫爾姆霍茲 (Young-Helmholtz)理論。楊格在視覺和色彩理論方面研究了若干年。在一百多年前，另一位英國著名的物理學家艾薩克‧牛頓 (Isaac Newton)就開始了這一領域的研究。牛頓的發現包括無窮大的計算、萬有引力定理和白光的本質等。

大家都知道，牛頓曾把自己關在一間黑暗的房間裡，屋內只照進一束陽光。他用三稜鏡截斷了這束光，成功地分解了白光在光譜上的色彩，從而證實了**色彩即是光**。至於湯瑪斯‧楊格，他用燈繼續這項

實驗，他把有光譜色彩的六盞燈光投射到白色牆壁上，由此成功地投射了白光，證實了牛頓早期的實驗。緊接著，楊格著手於改變並消除光束，獲得決定性的新發現：光譜上的六種顏色可以減少到三種原色。也就是說，他發現只要用三種顏色──紅、綠和深藍，便可以再創造出白光。由於著迷於牛頓和楊格的實驗（圖237和圖238），我個人著手進行了「三盞燈」試驗。我可以證實：紅光加進綠光，得到的是黃光，再把它投射到深藍色處，就能得到白光。

光的構成

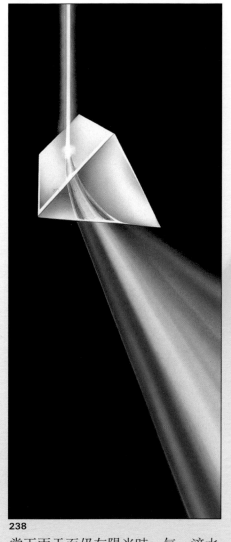

238

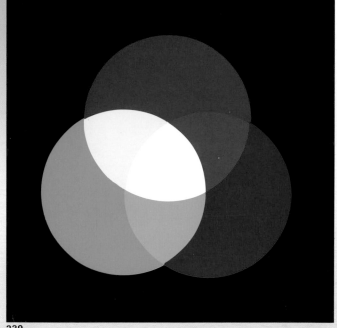

239

圖237至239. 牛頓把自己關在黑暗房間裡，成功地截取陽光，使之轉換成不同的光譜色彩。使白光通過三稜鏡，發現色彩即是光。一個世紀以後，湯瑪斯·楊格用光束做實驗，發現所有光譜色彩可以僅用三種顏色給予合成。

當下雨天而仍有陽光時，每一滴水就和牛頓的三稜鏡一樣。正因為這成千上萬的三稜鏡，彩虹就出現了。因為光帶來了色彩，而太陽光譜能從光裡面產生。我們可以證實：太陽光譜包含了大自然中所有的色彩。

從湯瑪斯·楊格的發現中——所有自然界的色彩都來自三種顏色，我們可以理解原色的本質。如果所有的色彩都可分解成深藍色、綠色和紅色，那麼，這三種顏色就一定是原色。

楊格進一步的發現，在僅用三種顏色再製白光的過程中，把一束綠光投射到紅光上，可以得到黃光(yellow)；把藍光投射到紅光上，可以得到紫紅光(magenta)；把深藍光投射到綠光上，可以得到淺藍光(light blue)。基於此結果，黃色、紫紅色、淺藍色這三種顏色被稱為第二次色（圖239）。

要記住的是，直到現在為止，我們一直在講光線。我們現在要講光色了，總括說來如下：

光的原色是指深藍色(Dark blue)、綠色(Green)和紅色(Red)。

光的第二次色是指黃色(Yellow)、紫紅色(Magenta)和藍色(Cyan blue)。

但是光不是藝術家作畫的媒介物，我們不是用有色的光（色光）來作畫，而是用有顏色的顏料（色料）來作畫。

色光、色料

自然界用色光「作畫」。事實上，當光被投射到一個物體上後，這個物體就把從光裡接受來的顏色全部或部分地反射出來（見圖242）。一個白色物體，像其他任何物體一樣，接受紅、綠、藍色光束，當它接受這些色光的同時，也反射出這些色光，從這三色中組成白光（透明光）。而在一個黑色物體上，情況就相反了：它吸收了這三種色光，實質上，也就沒有在此物體表面上留下光，所以我們看上去，這物體是黑色的。現在讓我們再檢查一下黃色物體會發生什麼事：它接受了這三種色光的照射，然後吸收藍色光，並反射出紅色光和綠色光，因此，我們看到的這個物體便是呈黃色。事實上，光會結合顏色「作畫」。一束紅光加到一束綠光上，增加了一倍光的量，並產生了一束更亮的黃光。物理學家把這種現象稱作加法混色（Additive synthesis）（圖240）。

但我們作畫時並不是用光，而是用色料（Pigment）。我們不能從紅色色料和綠色色料的相混中得到黃色色料。畫家的混合色中往往是減少了光，物理學家稱此為減法混色（Subtractive synthesis）（圖241）。

因此，我們的原色色料總是比原色色光來得淡。於是我們用相同於六種光譜顏色的色料作為一種基礎，但是，我們改變了某些顏色的明暗配置。所以繪畫上的原色相當於第二次色光。反過來說，第二次色光亦即繪畫上的原色。

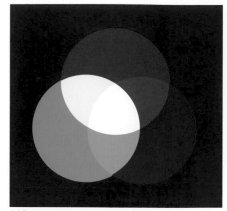

240

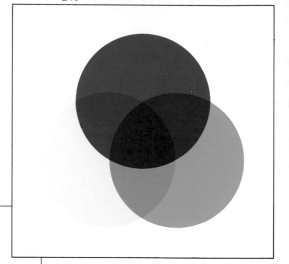

241

242

圖240.加法混色。光透過此原理「作畫」，加入三原色光，而形成白色。

圖241.減法混色。混合色料顏色時要減少光，而不是增加光。當我們混合紫紅色和黃色時，可得到更深的顏色——紅色；而混合三原色色料時，則可產生黑色。

圖242.物體反射其接受來的全部光或部分光。一個白色物體接受三原色光，反射出呈白色的太陽光；一個黑色物體吸收所有的顏色而不反射任何顏色，因此給人產生黑色的認知；一個黃色物體吸收藍色，反射出紅色和綠色，這種紅和綠的混合便得到黃色。

原色、第二次色和第三次色

這裡是我們的顏色：
原色(Primary color)（圖241），
它包括黃色、紫紅色、藍色(Cyan
blue)。

將這些原色色料兩兩混合，我們可
得到第二次色(Secondary
colors)（圖241）：

藍色＋紫紅色＝深藍色
藍色＋黃色＝綠色
黃色＋紫紅色＝紅色

現在讓我們來看看色輪，在色輪中
表示出顏色的分類。字母 P 表示原
色；字母 S 表示第二次色；當第二
次色和原色混合時，我們可得到第
三次色(Tertiary colors)（用字母T表
示）。

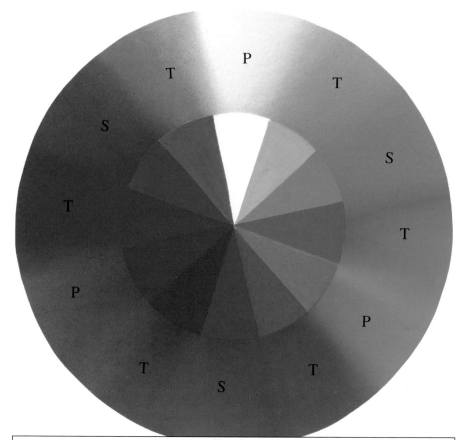

圖243A. 將三原色兩兩混合可產生出三種第二
次色。

A

圖243B. 第三次色（從左至右，從上至下）。

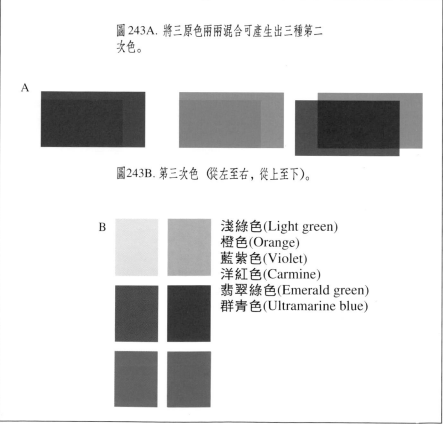

B
淺綠色(Light green)
橙色(Orange)
藍紫色(Violet)
洋紅色(Carmine)
翡翠綠色(Emerald green)
群青色(Ultramarine blue)

圖243. 在色輪裡，我們可找到色料原色
(P)、第二次色 (S) 和第三次色 (T)。任何
色輪裡都不會有 cyan blue 氰化藍這個術
語，它出自圖形藝術理論和彩色攝影理論，
類似於在普魯士藍中加一點白色的那種顏
色。

所有色彩都只有三種顏色

上頁的色輪只有十二種顏色，不過，假如我們不斷混合第三次色和第二次色及原色，我們就會得到新的十二色系，這樣一來，總共就有二十四色了。我們可以繼續這樣的程序，以便產生出無數的顏色，最終將可得到自然界裡的所有色彩。

據此，我們可以說明色彩理論中，第一個、也是最重要的一個結論以及在藝術創作中的實際應用：色光和色料（圖244和圖245）間完美的一致性，確保藝術家僅僅混合黃、紫紅、藍這三種原色就能再創造出自然光的效果。

另一個結論也相當重要，是與「互補色」這個詞有關。但什麼是互補色？在圖246中，可以再看到三盞原色燈的實驗。如果我們除去深藍色燈光，那麼另外兩盞原色燈光的互補色——黃色——就會出現在銀幕上。黃色光需要加入深藍色光才可形成白光；反過來說，深藍色光也需要加入黃色光才可形成白光。

互補色

黃色是深藍色的互補色 (Complementary color)，藍色是紅色的互補色，紫紅色是綠色的互補色；反過來說，深藍色也是黃色的互補色，紅色也是藍色的互補色，綠色也是紫紅色的互補色（在下頁的圖247和圖248）。

色輪說明了這樣一個事實：所有的顏色都位於他們的互補色對面。記住：這個較大的色輪也顯示出第三次色，可以用色輪來推斷互補色。但不要忘記，我們現在是用減光法作畫。如果進一步研究，我們就會明白混合兩種互補色將使顏色變黑（圖248）。

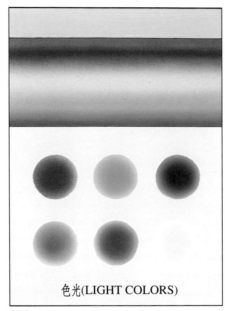

色光(LIGHT COLORS)

244

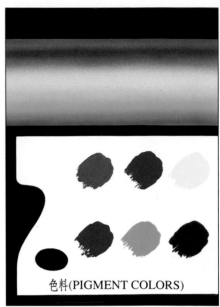

色料(PIGMENT COLORS)

245

互補色在繪畫中有多種用途。首先，互補色可產生色彩對比。如果把一種顏色放在其互補色邊上，如黃色緊挨著深藍色，你就會發現到那可能是最奇特的對比之一。對一位畫家來說，互補色的知識是非常重要的，正如印象派畫家過去常說的，在陰影部位的色彩上往往可以發現主體色的互補色（藍色成分在任何陰影色彩中都少不了）。在一棵綠樹的中心，陰影的顏色是由其互補色也就是紫紅色，加上藍色，以及一點深綠色，混合而成的。擁有互補色的知識，使我們有機會應用寬廣的光譜進行創作。請看下頁說明。

附註：基本上，色光中是沒有白光的，而是透明光，光線中也沒有黑色，而是暗色。而色料混色中，混色是會變濁，明度會降低，但和黑色還是有差別的。

圖244和245. 不論我們說的是色光還是色料，其光譜都是一樣的。這種一致性確保藝術家僅用藍色、紫紅色和黃色這三種原色就可創造出自然界所有的色彩。

互補色

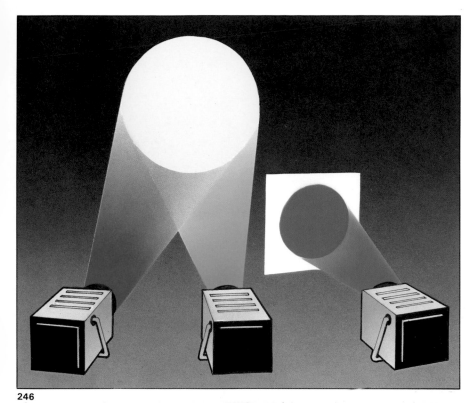

246

249

圖246. 深藍色是黃色的互補色。當再混合所有的互補色時，就會產生白光。

圖249. 色輪顯示了互補色。

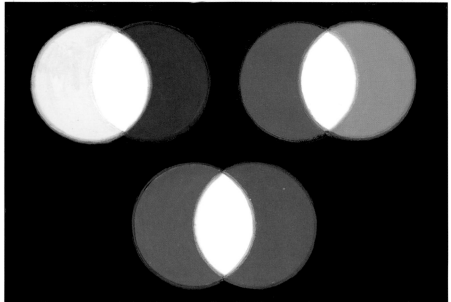

247

248

圖247. 每一對圈圈左半邊的色光，亦即黃、藍和紫紅，都是光的第二次色，是混合了兩種原色而得到的。你還需要原色光：深藍、綠和紅色去再創造白光。所以，黃色是深藍色的互補色，紫紅是綠的互補色，藍是紅的互補色。

圖248. 在色光中，混合兩種互補色產生白色；但在色料中，這樣的混合會變黑。

色彩調和

大凡所有好的噴畫作品，都具有調和的色彩和色調，這些大部分是藝術家們所創造的。當然，這種調和有部分是大自然所給予的，它給了藝術家們據以描繪的自然色彩，以及光的活動。但藝術家的使命是在他的作品中突出或改變自然。例如，當暖色適合他想表現的主題時，藝術家就選用黃色、土黃色 (ochres)、赭色 (siennas)、紅色和深紅色 (crimsons) 為主要色。這樣的選色，顯示了色彩理論的另一種規則——色系。

暖色系

這種色系的特徵是它趨向於使用土黃色——赭色——紅色，在光譜中它是以略帶綠的黃色、黃色、橙色、紅色、深紅色、紫紅色、紫色以及這些色彩的近似色組成的（圖252）。雖然我們沒有列出綠色和藍色，但這並不意味著藍色和綠色不能列入暖色系中。

冷色系

此光譜的特徵是它趨向使用綠——藍紫色，主要由下列顏色組成：略帶綠的黃色、綠色、藍色、藍綠色和紫色，以及其近似色（圖253）。至於暖色系——黃色、土黃色、紅色和赭色等，也可被引用到冷色調中，以作對比之用。

混濁色系或灰色系

這一色系是以灰色傾向為基本特徵。色彩是混濁、灰鬱的，與偏暖還是偏冷無關（圖254）。該色系主要由互補色和白色混合而成，如果你用兩種互補色混合，如：將深紅色和綠色顏料不等量混合，再加入或多或少的白色，其結果就是一種略帶棕色的黃褐色調，並帶有一種低沉、灰鬱的視覺效果。

混濁色系或灰色系包括光譜上所有的顏色。每一種顏色都有其互補色，用這些互補色，就能混合出混濁色系或灰色系。所以混濁色系既可以是暖色系，也可以是冷色系。

圖250. 拉蒙·岡察雷茲·特加 (Ramón González Teja) 作，(*El Shah de Persia*)。這幅作品是運用混濁色系或灰色系外加暖色的優秀噴畫典例。

圖251. 笠松雄 (Yu Kasamatsu) 作，這是一個用冷色系表現的最好說明。

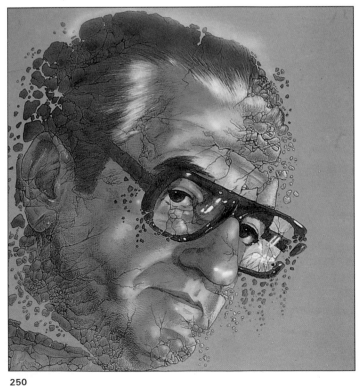

250

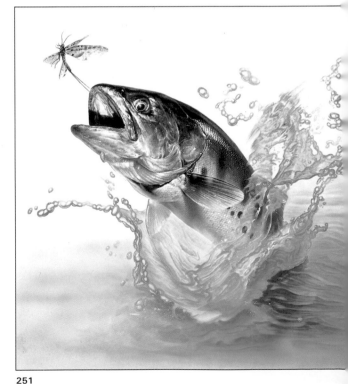

251

252

253

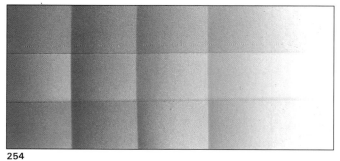

254

圖252至254. 這些色系（從上至下）是暖色系、冷色系以及混濁（灰）色系。

圖255至257. 這些色輪表示三種色系（從上至下）：混濁（灰）色系是由不等量的互補色相混而成的（圖255）；冷色系則著重由藍色、綠色和紫色組成（圖256）；而暖色系主要由各種黃色和紅色組成的（圖257）。

255

256

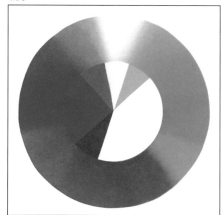

257

258

圖258. 菲利普・科利爾(Philippe Collier)作，該作是暖色系效果的最好說明。

噴畫和所有的藝術一樣，實踐者必須掌握一系列的技法，這些技術被專業人士稱之為「技能(craft)」。這些技法即畫直線、細線或粗線，漸層線、曲線或波紋線，螺紋線或點線，可借助於尺、可動模板噴畫，也可徒手畫。其他的技法，表現在基本形體的作畫上，如立方體、圓柱體和球體。下一章的主題是說明噴畫的祕訣：包括噴畫任何形象的基本技能，任它是人體或宇宙飛船。

259

噴畫基本技法

直線和波紋線

在這一章裡,透過三回入門的練習,你將掌握噴畫的基本技法。第一回練習只用一種顏色(第88頁至第91頁), 這裡將教你怎樣運用不同的線條、點和漸層技法;第二回練習要用三種原色進行練習(第92頁至第93頁),這將使你能運用透明顏料和利用深紅色、黃色和藍色混合而成的色彩噴畫;第三回練習(第94頁至第99頁),藉由立方體、球體、圓柱體等練習,教導基本幾何圖形的繪畫技能,並進一步指導你掌握畫面的對比關係和色彩漸層。最後是繪製包括立方體、圓柱體等簡單靜物的入門練習,這些都是學噴畫基本技法所要進行的練習。

圖260: 初步試驗
開始前,先檢查一下噴筆的性能,是否能依你的使喚來運作;在噴畫較細線條、較粗線條、不同大小的圓點,甚至色調、色彩漸層等時,運作效果如何。可用中藍噴色來多作一些這樣的初步試驗。例如:當你握持噴筆遠離紙面噴畫時,你必定能獲得畫面上的淡淡色調;而當你將各種不同的顏料重複噴在該紙面時,又能獲得較深的色調。

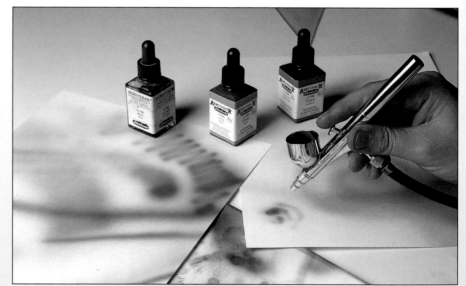

260

圖261: 畫直線
將噴筆持於傾斜的尺上方,沿尺的長邊噴畫直線。當你持噴筆的手開始向右移動時 —— 不是往前動,就操作噴筆控制桿,從左至右進行噴畫。當然,如果將噴筆遠離紙面地進行噴畫,或作連續噴畫,線條自然會增粗。

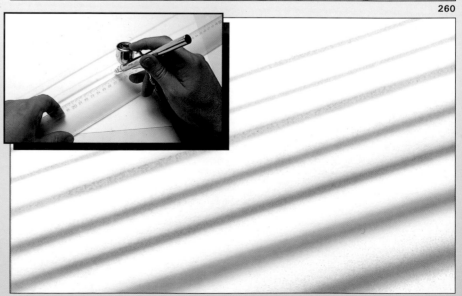

261

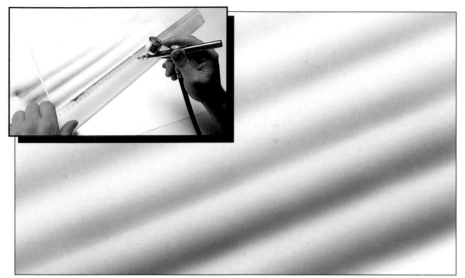

262

圖262: 漸變直條紋

和上例練習一樣,該練習要用尺作輔助運用。可在上圖直線練習上進一步作色調的漸層練習,以獲得一種波紋狀表面的效果。可盡量移動噴筆,前後左右地噴掃,從深色到淺色。噴畫時,還要經常檢查色調的明暗度,此時請注意調整噴筆與畫面之間的距離。

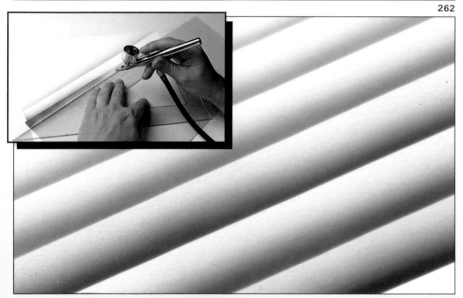

263

圖263: 漸層條紋及修邊

本練習和上一個練習很相似,但本練習用的是一片薄紙板,而不是一把傾斜的尺。可用一塊三角板或其他重物壓在紙板上,以防紙板移動或被掀起。並將噴筆靠近紙面,沿著紙板的薄邊,近距離地作一連串噴塗,從而加深每一漸層條紋底邊的色彩,這將形成一條完美的直線。

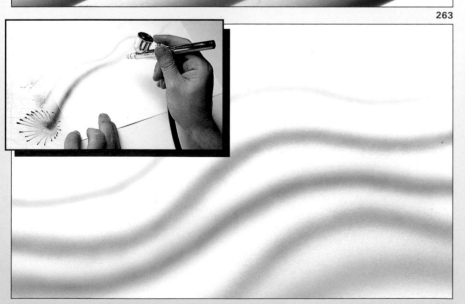

264

圖264: 畫波紋線不用遮蓋模板

現在是用噴筆徒手作畫,而不用其他輔助工具的時候了。利用噴筆控制桿調節壓力,不斷改變噴筆與紙面的距離。要多作實驗,直到你能噴塗出各種同樣粗細的不同波紋線條為止。為了防止弄髒紙面,開始噴時應從紙外開始。

波紋線和點

圖265：用紙板作遮蓋模板或樣板
沿一張紙板刻出波紋狀邊，把這條
波紋狀紙板小心地放在畫紙上面，
並且沿著該波紋邊用噴筆噴畫出波
紋形。波紋形溝的數量和距離將決
定出你所得到的色調和漸層的寬
度。如果你想得到一種擴散的邊線，
操作時你可稍稍提起紙板的一邊即
可。

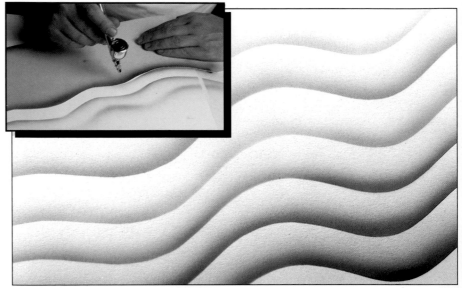

圖266：徒手噴圈
試著僅用腕部或整個手臂的運動，
噴畫出一連串粗細相等的圓圈，噴
筆與紙面之間要保持穩定距離。記
住：距離越大，線條越粗，邊線的
擴散越大。

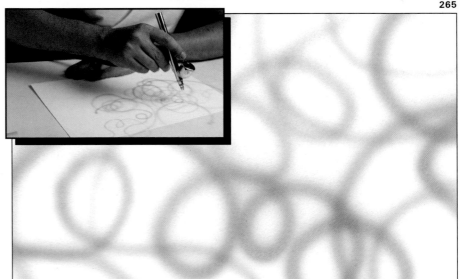

圖267：畫點
把噴嘴指向要畫點的地方，噴筆儀
器盡可能保持垂直，要穩穩地握持
住噴筆，小心地操作控制桿，此時
噴塗出來的是圓點。距離越大，點
越大；噴塗時間越長，點越濃。

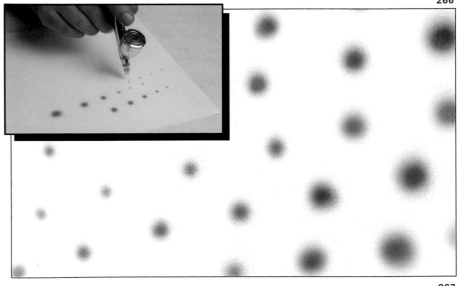

漸層

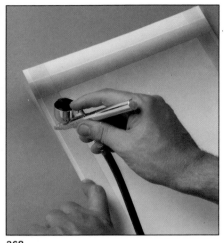

268

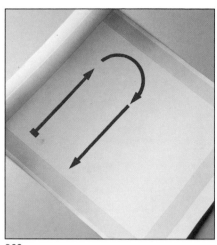

269

圖268至269：保護紙邊空白
用膠帶遮蓋住紙邊，用噴筆噴畫整張紙，當揭掉遮蓋物後，你所噴作的畫面四周就顯現出白邊來。

圖270：背景色彩漸層
注意，當你的手開始移動時，才壓低噴筆控制桿。可將噴針裝置調節至寬廣噴射狀，水平或垂直地作寬廣噴射。可以在離紙面15公分至20公分高的地方開始噴射，拉開距離，將噴筆指向你想進行色彩漸層的區域。在操作過程中，要調節色彩的密度，並且擴展色彩的漸層關係。

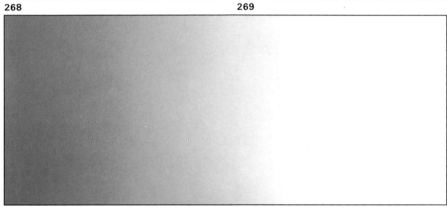

270

圖271：雙向漸層
此練習可說是上一個練習的重複。不過這是雙向的噴射，從較濃的中心帶開始噴。操作時，色調應向左右兩邊逐漸淡下來（如果你是在作縱向色彩漸層，色調就應向上、下兩個方向逐漸淡下來）。

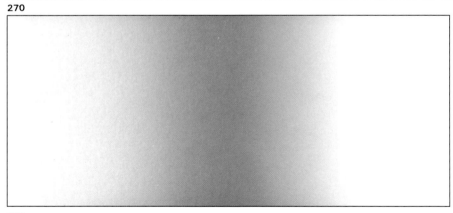

271

圖272：均勻背景色調
用噴筆噴畫出有色彩的畫面，並使色調均勻，這工作可能比你想像的還要困難，尤其在用透明顏料噴畫時，難度更高。可先用稀釋到很薄的顏料在小範圍裡練習，噴畫時始終與紙面保持相同的距離，15公分至20公分，噴針裝置盡量調節到能作最寬廣噴射的位置，連續不間斷地噴畫，直到獲得理想的色調為止。

272

三原色練習

這裡有幾個簡單的三原色練習，使你能夠用噴筆把學過的色彩理論實際運用——也就是說，透過紅色、藍色和黃色之間不同比例的變化，而獲得各種色彩和色調。

先準備好洋紅色(Carmine)、普魯士藍色(Prussian blue)或群青色(Ultramarine)、鎘黃色(Cadmium yellow)（水彩顏料或染料都可以）。 從觀察用單一顏色所產生的色調效果開始（見圖273）。用普魯士藍或群青畫一些漸層的平行條紋，畫出一直條紋遮蓋住一半的紙。如果你願意，也可穿插一些不同色彩密度的線條，噴筆只作連續不間斷地移動，觀察此時畫面產生的豐富色調。

在圖274中，你所看到的是和圖273完全同樣的練習，不過這裡用的是黃色，加上透明的藍色直條紋，以產生不同的綠色色調。

圖275是一個把黑色加入三原色中的有趣練習。加入的順序為：黃色、藍色、紅色和黑色。結果產生出大量的土黃色、綠色、橙色、泥土色和紫色。

273

274

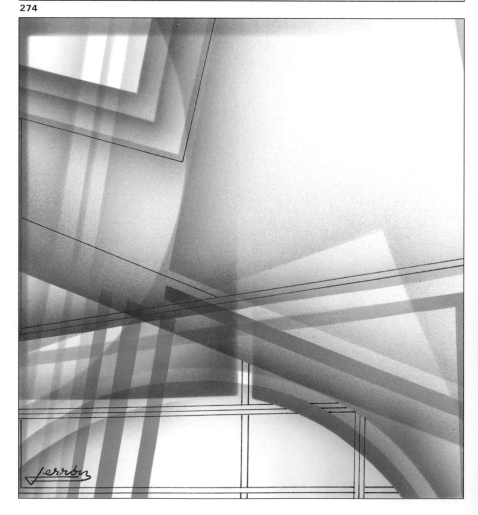

圖273至279. 這裡的練習很重要。請不要只閱讀而不做練習。可準備好三原色，中鎘黃、紫色或茜草紅玫瑰色(rose madder)，以及普魯士藍或群青。

276

277

278

這是另一種以混合三原色而得到許多不同色彩的試驗。

1.取一張表面平整的無光澤紙，畫上12×26公分的長方形。噴筆罐裡裝入鎘黃色顏料，從長方形的中央開始，用噴筆作色彩的漸層處理。中央的色彩最濃密，然後再慢慢向兩邊逐漸淡下去（圖276）。

2.用洋紅色顏料(Carmine)，從左到中央作色彩的漸層過渡。在白色區域會產生高密度的純紅色。當洋紅色遮蓋於黃色上時，你會得到整片的紅色和橙色（圖277）。

3.用藍色從右開始噴畫一遍，當藍色漸層到紙面中央時，就會產生一片綠色（圖278）。

4.圖279顯示了實驗結果，請觀察左邊的紫色部分，這是因為藍色在洋紅色上面的緣故而產生漸層效果。

279

用噴筆畫基本幾何圖形

這是一種運用噴筆學習創造畫面對比關係、色彩漸層和灰色調時極有效的練習。為了用一種顏色獲得一個完美的立方體、球體和圓柱體形象，你必須運用噴畫的基本技法。在這裡，我們建議你用一種中灰色噴畫，這種顏色在畫面上的深淺效果可由噴塗次數多寡來決定。

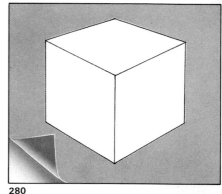

280

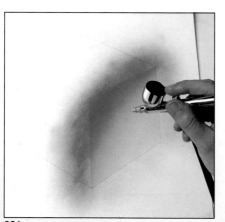

281

282

283

立方體

圖280：用成角透視法畫一立方體，然後用一遮蓋模板蓋住整個作品表面。

圖281：揭開立方體右面的遮蓋模板，用均勻的中灰色調噴畫，從左至右作色調漸層，頂面的色彩要稍深一些。

圖282：蓋住剛噴好的這一面，露出相鄰的一面，然後用淡灰色噴畫，右邊可噴深一些，並從左至右作出柔和的色調漸層。

圖283：最後，完成立方體的頂面。先露出頂面，然後從頂面的最遠處開始用一種很淡的灰色作漸層，使之從很柔和的灰色漸變成紙張原本的白色。

圖284：表現出該立方體的最後完成效果。

284

285

球體

用噴筆畫一球體並不容易。對於球體這種無邊緣的幾何圖形，我們並無法確切限定那一面為其主色調部分。相反的，不同色調間的轉換，總是涉及到一種中間漸層的問題，這種漸層必須靠徒手握持噴筆以圓周移動方式完成。因此，畫球體必須有很好的手腕和手臂的控制力。

我們現在就提供這樣的練習。

圖285：畫好一個圓的輪廓後，用遮蓋模板蓋好整個圓外周圍部分（背景部分）。

圖286：用一種很柔和的有色染料，進行第一次著色。持噴筆的手作圓周移動，試著強化向著球體邊緣處的色調。

286

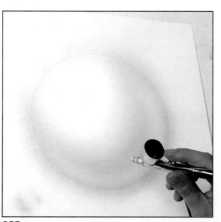

287

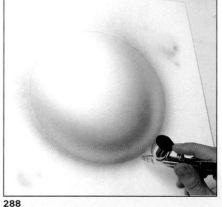

288

圖287：現在可決定受光最亮的點（我們這個圖例是在球的左上方）， 在其相對應處（右下方）用一種柔和漸層方法噴畫出變暗部分。再將持噴筆的手沿著球形作圓周移動，球體的外形就表現出來了。

圖288：再仔細檢查一下陰暗部分。記住：最暗的部分不會在球體的最邊緣處，而是在稍靠內一點的地方。在球體的最邊緣處和最暗處之間，應該是一被稱作「反光」且較亮的環形區域。球的最亮點是後來用擦子做出來的。

在圖289中你將看到球體的最後成品。

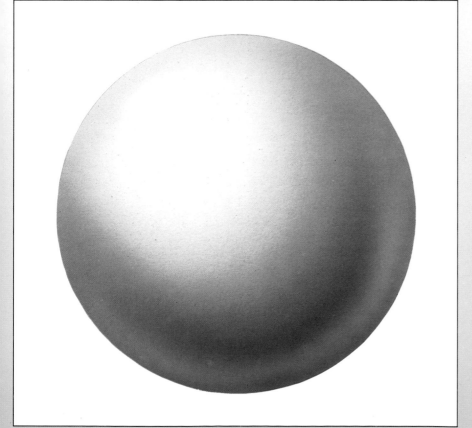

289

圓柱體

為了確保一幅噴筆畫的準確迷人，噴畫藝術家必須熟練地運用光線。如果我們希望一個純粹的幾何圖形具有一定的美學價值，即使是一些最基本的形，也得熟練地運用光線。現在我們要噴一個圓柱體的表面，這個圓柱體表面的光是從旁邊以及上面——也就是從視點的左面照亮

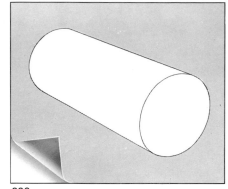

290

291

292

293

著，我們將立刻看到熟練地運用光線的好處。

圖290：第一步當然是先畫圓柱體的輪廓（用細芯鉛筆畫），切記運用透視的基本規律。

圖291：我們要用的遮蓋模板有兩個切割部分，一個是蓋於圓柱體外表面上，另一個是蓋於「管」口內面上。我們將分別對這兩個表面作色彩漸層處理，先噴大面後噴小面，並從中確定陰影的部分。

圖292和293：這些圖告訴你怎樣才能獲得體積的形象——透過側翼噴掃，畫出不同的漸層區域，產生陰影、反光和亮面。正如你所看到的，借助刻度尺，就能夠噴畫出這一切。

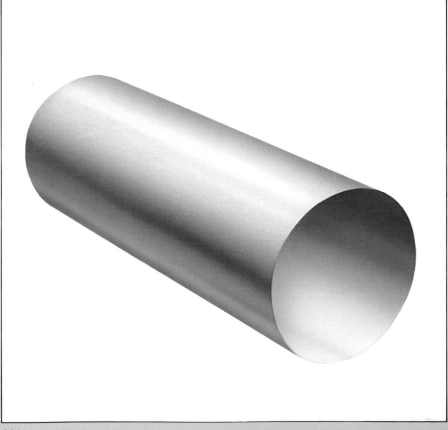

294

實際應用總結

如果你已做了以上一連串的練習，包括基本形的繪製，現在就可準備做這樣一個練習，這是綜合到目前為止已介紹過的各種噴畫技法。這項練習綜合了構形、勾勒輪廓和噴畫出一組靜物。靜物的結構是由基本造形：立方體、長方角柱、圓柱體和球體所組成。靜物模型見圖295。但你也能夠用你家裡現有的實物來組成自己的靜物——例如：和上圖相似的一本厚書、一個盤子、一個杯子和一個球形燈。放置好你

所選擇的實物，並組出一組靜物構圖，及確定出最能表現實物體積的照明度。

本書合作者之一，米奎爾·費隆現在準備噴畫了。他打算用施明克牌 (Schmincke) 特殊噴畫顏料，一支富筆牌 (Richpen)113-C 型噴筆和薄紙板，一張大約32×35公分大小的思科勒牌 (Schoeller) 細紋紙。首先，他用膠帶貼在畫面四周。

然後，他用塑料薄膠膜遮蓋住用鉛筆畫出的燈、書、盤子和杯子的形

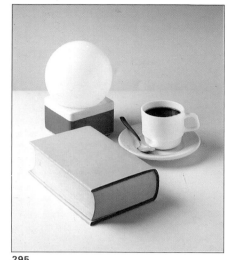

295

狀。下一步是用藍灰色對畫面上部的背景作色調漸層處理（圖296）。這位噴畫藝術家用橙色畫燈後面的桌子邊，然後露出球形燈，徒手把球形燈的陰影噴成偏暖的淡灰色（圖297）。

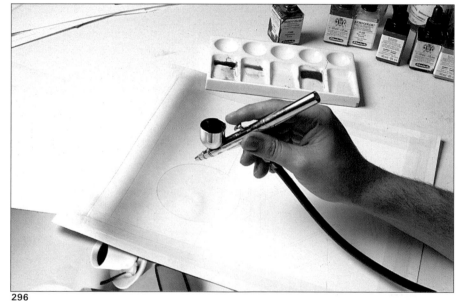

296

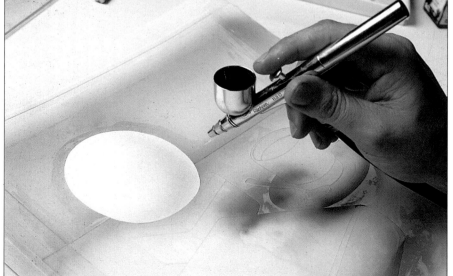

297

正如你所知，用噴筆創造形體和色彩有賴於不斷地移動遮蓋模板。形體和色彩是被遮蓋著的，以便可噴畫其鄰近的部分。這些情況都會出現在正實際進行的作品中。費隆用刀片揭開盤子和杯子的遮蓋模板後，作品的其他部分還被遮蓋著。他噴畫立體的杯子圓柱體，再噴畫杯子裡面咖啡的圓形和色彩，然後再噴出盤子的明暗關係和色調，不過此時調羹還被模板遮蓋著（圖298）。現在他遮蓋住盤子和杯子，只露出燈座的長方體，先用橙色大致噴上一層，再用深橙色細噴，以突出書封面的邊緣部分（圖299）。在下面這些插圖中（圖300和圖301），作者用他在本書封面使用的黃色。首先，噴上一層打底的黃色（圖300），然後從另一角度，用尺擋住，在書封面的最邊緣處，噴上深黃色漸層（圖301）。

當費隆用剛才噴好的聚酯薄膜再度遮蓋住書本封面和整幅插圖時（圖302）。他說：「我要做一些不尋常的事情。」並且說：「我認為在表現噴畫過程中，這個時刻非常有趣。」他繼續說道：「我要讓大家明白在噴畫時你幾乎必須像盲人般的工作，這有多麼困難，如：不能比較色彩、明暗和對比關係。且必須努力記憶和想像你已做了些什麼，以避免在揭開遮蓋的模板時，看到出乎意料的效果。」（圖303）

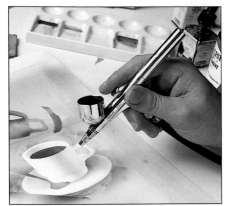

298

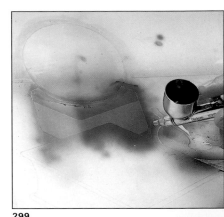

299

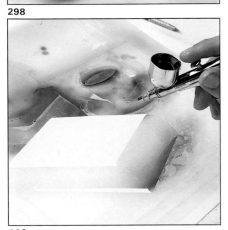

300

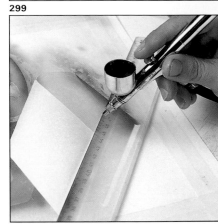

301

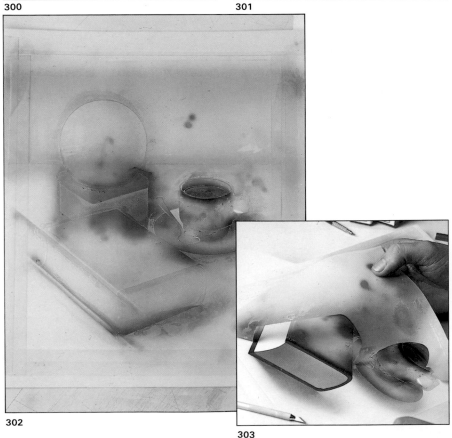

302

303

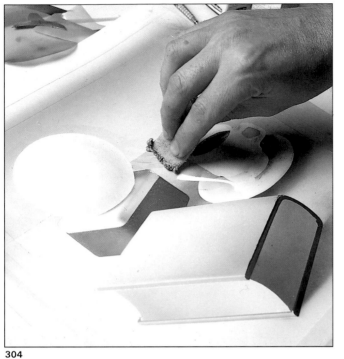

304

305

費隆揭開了所有的遮蓋物，去除掉
殘留的黏跡（圖304）。然後仔細地
思考從待會兒的階段開始，他必須
遵守的步驟（圖305）。現在他要著
手收尾的工作了：修飾色調和各種
邊線，細噴諸如調羹等形體，加強
幾個點來突顯出體積和對比的關
係。他強調亮度、球體白色區域、
杯子、書本封面的邊線等等，直到
他對畫面最後效果滿意為止（圖
306）。

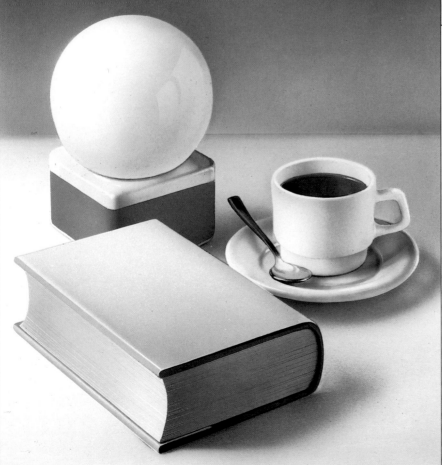

306

一般問題、原因及補救

問題	原因	補救
點污 307	顏料水分太多	把顏料調稠一些
	噴筆過於接近紙面	提高噴筆，使之與紙面保持一定距離
	噴針安置位置太過靠後	調整並固定噴針位置
濺污 308	缺少空氣壓力 顏料太稀或混合不良	調整壓力 倒空顏料、清潔噴筆並更換顏料
	噴嘴或噴筆管有顏料粒子堵塞	徹底拆開噴筆並仔細清潔
噴畫線條在開始和結束時有濺污 309	放開控制桿時過於急速	輕緩地放壓力桿
線條不均勻 310	握筆不穩	練習握緊
	噴嘴被堵塞	清潔噴嘴
線條太粗 311	噴針磨損過舊	更換噴針
	噴嘴和噴針蓋連接不良	取出噴針蓋並重新正確連接

	問題	原因	補救
312	控制桿用後不復位	閥門彈簧不夠緊 控制桿斷裂	緊縮或更換活門彈簧 （專業修理） 專業修理
313	噴針卡在噴筆裏	乾掉的顏料塞住噴針、顏料太稠或混合不良 使用不當而受損	把噴筆浸在水裡並小心地鬆動噴針 專業修理
314	顏料流動不暢	顏料太稠 噴嘴的噴針調節過緊 顏料不足 控制桿斷裂 乾掉的顏料堵塞了噴嘴	稀釋顏料 鬆開噴針並檢查固定螺絲 裝填顏料 專業修理 拆開噴嘴和噴針，並進行清洗
315	空氣壓力過高	壓縮機出口開得太大	減少壓力
316	空氣從噴嘴逸出並出現氣泡	噴嘴蓋太鬆或沒有蓋好 壓力不足	適當調整噴針蓋 增加壓力
317	噴筆不用時漏氣	空氣閥門轉柄不正或橫膜破損	專業修理
318	接頭漏氣	接頭太鬆或已損	調節或更換接頭

在以下幾頁裡，我們呈現了幾個噴畫的應用實例，首先是在玻璃上塗瓷漆，然後講照片修飾，和應用於模型、玩具的工業品噴畫及在紡織品上噴畫。在這具實用性的章節裡，你將看到「大師作品選」，有六位著名的噴畫大師將解釋他們常用的材料，並展示他們的部分作品。最後針對四個特別挑選的主題，說明必須學習的材料、技法和問題，並利用四個連續圖像來加以解說。這四個特別挑選的主題是：徒手畫插圖、工藝結構圖像、反光及人物圖像。

319

實際噴畫

用瓷漆在玻璃上噴畫

320

322

324

326

327

321

323

325

328

荷西‧佩里(José Peña)是一位職業噴畫家，他擅長在玻璃材料上噴作大型廣告畫。噴畫時，他用合成瓷漆(Enamel)做顏料，用紙板作遮蓋物，通常會用一支單控式噴筆工作。我們馬上要看到他畫一幅冰淇淋廣告了。佩里在戶外準備各種顏料，首先用松節油(Turpentine)溶化瓷漆（圖321）。紙板遮蓋模被他擱在一邊的地上（圖322）；隨手可取的輔助用品包括膠帶，用來把遮蓋模貼在玻璃上的，還有一小罐用水稀釋過的壓克力顏料，這是準備用來畫草稿的。

開始時，佩里用一支畫筆蘸上白色壓克力顏料打草稿（圖323），他說：「這支畫筆浸在水裡，需要用它時，可用一塊濕布把上面的水分吸掉。」

他用膠帶把遮蓋聖代盤的紙板遮蓋模黏貼好，然後用噴筆在玻璃上噴畫（圖323），隨後又移向草莓，一顆一顆地畫。先在每顆草莓頂上噴紅色，再用一個紙板遮蓋模噴畫草莓的淺紅色（圖324），然後用另一紙板遮蓋模噴畫草莓籽的黃色（圖325），去掉紙板遮蓋模再噴一次，用來強化草莓籽所在的凹陷部位（圖326）。佩里最後以徒手噴畫奶油色冰淇淋結束了整個噴畫過程（圖327）。

佩里不愧為噴畫這類圖像的專家，他僅用3小時15分鐘就完成了兩個聖代冰淇淋（圖328）外加商店名稱的字母。

圖320至328. 這是荷西‧佩里在玻璃上畫廣告畫的過程。

圖329和330.（下一頁右上）修飾攝影作品能改進圖案的外觀，使舊變新。

照片修飾

二十年前，對照片的修飾 (Retouching) 還是噴畫最典型的工作之一。在大量形象化的今天，我們過去所見的那些商業攝影作品，通常沒有表現出色彩質感、光影效果或焦距位置的敏銳與深度。這是因為那時還沒有現在的儀器和方法，而且其中主要原因，是那時的攝影家沒有像現在一樣竭盡全力。所以，大多數型錄照片——從地毯清潔機到一罐啤酒——都被修飾過，強調對比、色彩、光影、亮部和反光等。

現在的攝影作品在底片上就能捕捉到這些效果，所以「修飾」已不再常用。而今日的修飾僅局限於強化某一點、某一邊、某一輪廓或強化

某一特別的反光（例如星星的閃光）。

但還是有些地方一定需要修飾，如 "OK" 印塊修飾後顯得更有光澤且比較新穎（圖329和圖330）。 另一種情況可能是照片的其他部分都很完美，客戶只要求對形和色彩作些改變，而重拍既困難也是不可能的（圖334和圖335）。 如今從事照片修飾的人，傾向於用精細粉末狀的有色染料，給照片柔光或上光 (glaze) 等來輔助他的工作。有些冷灰色特別用於修飾照片的黑白色。

329

330

圖331至335. 這是一張婦女頭像照片，以藍灰色為背景。這兩種柔和背景分別是灰和藍。部分靠著背景的頭髮也做了修飾，旁邊的商品標籤顯現出這張相片已被修飾改變的結果。

331

332

333

334

335

噴筆應用於圖形和玩具

噴筆時常被運用在工業繪圖上製作玩偶、模型和玩具。壓克力顏料可用來噴製瓷質的或塑料的娃娃，同時乳膠、塑料和一些類似的材料也可用壓克力顏料和合成釉料上光和磨光。作這類作品的工具通常是工業用噴槍，它與噴轎車用的那種噴槍相似；或使用手槍式噴槍，這種噴槍比在藝術領域裡用的單控式噴筆簡單，不過它是一種較為高級的噴槍。大多數的模型和玩具是不用遮蓋模的，只靠徒手噴畫完成。但是，在大量生產和其他特殊情況下，預製的遮蓋模板還是非常需要的。

圖336至338. 這是幾個噴畫用於裝飾面具和人物的圖例。

圖339至341. 在玩具製作中，用噴畫處理工業繪圖，最常用的工具是工業用噴槍。

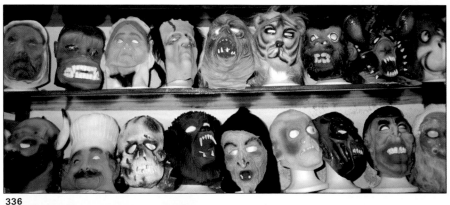

336

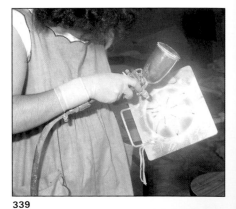

339

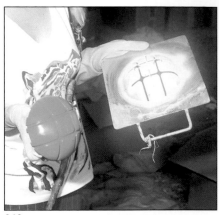

340

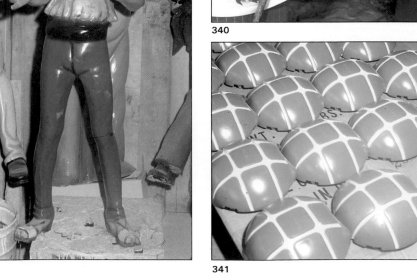

337

338

341

用噴筆在紡織品上作畫

用亞麻、棉、絲綢、尼龍或其他原料製成的短外套、襯衫、運動衫等等都可用噴筆在上面畫出裝飾性的圖案。當然，我們不是要噴製很複雜的圖案形象，而是作一些簡單的設計，這些設計因具有獨特創造性而很吸引人。在這裡，米奎爾·費隆用德克·珀門艾爾牌 (Deka Perm-Air) 特殊顏料在白棉 T 恤上作畫。他先用藍紫色、紫色和黃色，再加上黑色和白色來畫這幅富有異國情調的圖案。

雖然一支單控式噴筆也可畫好這幅畫，但此刻他用了一支雙控式富筆牌(Richpen)噴筆。工作時他用手指壓住可移動的遮蓋模板，或使用身旁的一把張開的剪刀（圖343）。

開始噴畫前，費隆根據在紙上的投影，先用鉛筆畫出輪廓，以便製作出可移動的遮蓋模板。然後，把 T 恤放在桌子上，用膠帶將其繃緊，就可著手噴畫了。首先，他用藍紫色和黃色相混而成的綠色畫葉片（圖343），然後將黃色、紫色和少量藍紫色混合，以噴畫深棕色的樹幹（圖344）。最後用藍紫色噴畫大海；用紫色和黃色噴畫樹底部的圓弧；用黃色畫漸層色彩的沙灘（圖345）。圖346所顯示的是最終成品。這些所選的顏料乾得很快，但在乾後，布料會像上了漿似的僵硬。為了去除這種僵硬感使其回復自然的柔軟性，必須用濕燙法（局部墊一塊濕布）燙一燙噴繪處。

圖342至346. 費隆向我們展示了在紡織品上噴畫的創作步驟。他用的是德克·珀門艾爾牌 (Deka Perm-Air) 特殊顏料和一支雙控式富筆牌(Richpen)噴筆。

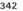
342

343

344

345

346

噴畫大師和他們的技法

菲利普・科利爾
(PHILIPPE COLLIER)

地址：28 Avenue des Lilas 59800
Lille, France
電話號碼：20063950
傳真號碼：20473250

技術資料：

科利爾喜歡用菲斯碓牌(Fischer)噴筆，型號為F02和B03，但有些作品，則使用JR噴筆，他並不認為一幅畫要用好幾支噴筆。我們問科利爾：「對初學者來說，那種噴筆最好？」他回答：「菲斯碓・塔坡牌(Fischer Top)02型」。
他喜歡用菲斯奇牌(Fisch)空氣壓縮機，偏愛斯科勒牌(Schoeller)高級紙。畫相片時，他用特殊的噴筆顏料；而在紙上作畫時，他採用斯貝克切利特牌(Spectralite)噴畫顏料以及馬丁博士(Dr. Ph. Martin)公司的液態水彩顏料，有時，他也用利奎特克斯牌(Liquitex)壓克力顏料。
至於遮蓋模板，他喜用可移動的紙、自黏薄膜以及其他材料，正如他說的：「甚至有時我就用自己的手當遮蓋模板。」

拉蒙・岡察雷茲・特加
(RAMÓN GONZÁLEZ TEJA)

地址：Cartagena, 16, 5.º C Madrid,
Spain
電話號碼：(91)2451443
傳真號碼：(91)2451443

技術資料：

與科利爾不同的是，岡察雷茲是用兩支噴筆來噴畫一幅畫的典型人物，一支為霍爾本牌(Holbein)噴筆，另一支為艾瓦塔牌(Iwata)噴筆。他認為霍爾本牌噴筆最適合於初學者的需要。岡察雷茲用的是瓊一艾爾牌(Jun-Air)空氣壓縮機，他喜歡在斯科勒・帕盧牌(Schoeller Parole)特光紙上及坎森牌(Canson)紙上噴畫。他常用特殊噴筆顏料噴畫，有時也用些不透明水彩顏料噴畫。
至於遮蓋模板，他喜用自黏薄膜，以及可購得各種型號的可動式遮蓋模板。某些地方則用遮蓋液。他在作品最後結尾時，是以一支毛筆蘸不透明水彩顏料來完成，偶而也用彩色鉛筆。

戈特弗利德・海倫溫
(GOTTFRIED HELNWEIN)

地址：Auf der Burg, 2 D-5475
Burgbrohl, Germany
電話號碼：(02636)-1481
傳真號碼：(02636)-1483

技術資料：

海倫溫喜歡用三種不同的噴筆：一支賓克斯・鷦鷯一B牌(Binks Wren-B)噴筆，一支格藍弗牌(Grafo)噴筆，和一支埃夫比牌(Efbe)噴筆。他說：「根據作品的類型和所畫的部位不同，我使用不同的噴筆」。在回答初學者最好選擇什麼樣的噴筆時，他不加思索地說：「我認為應該先用埃夫比牌噴筆。」他通常在聚酯片上噴畫，並使用從顏料管子裡擠出來的奶油狀水彩顏料（噴用前先要稀釋於水中），這些顏料的品牌通常是德國的施明克牌(Schmincke)，以及英國的溫斯爾＆牛頓牌(Winson & Newton)。海倫溫用自黏薄膜作遮蓋模板，這種薄膜也可用來補充作他的可動式遮蓋模板。

347 348 349

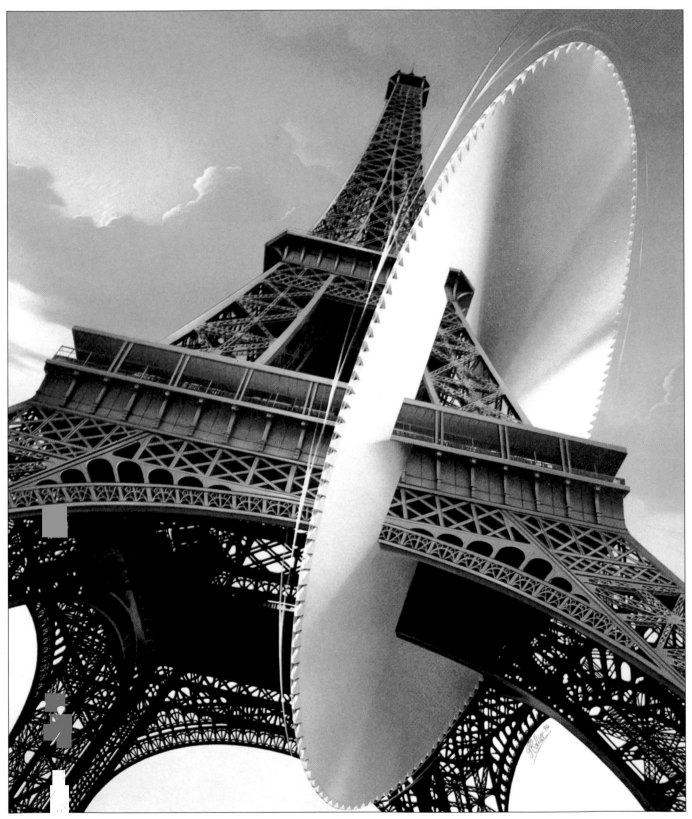

艾菲爾鐵塔

拉蒙・岡察雷茲・特加作

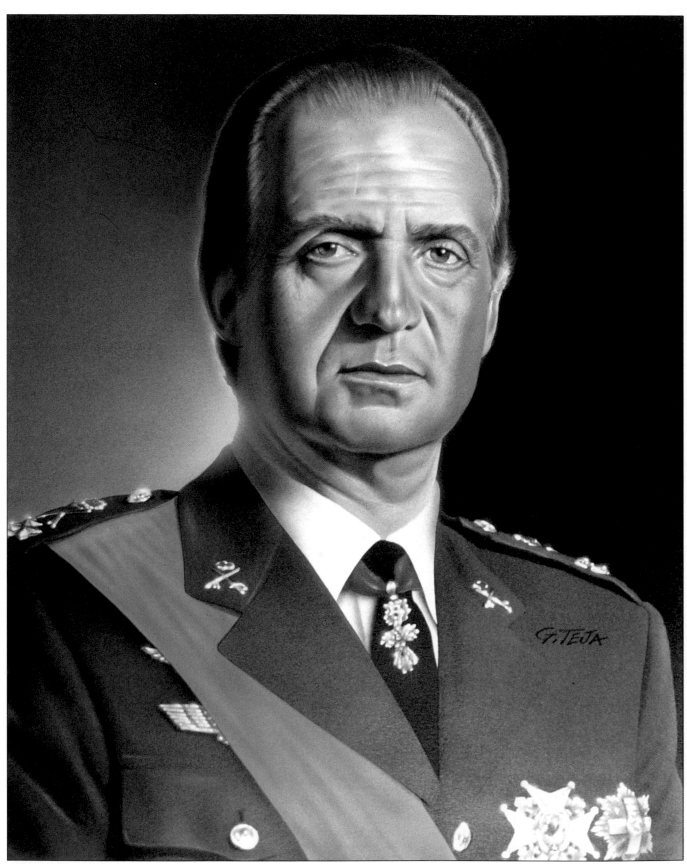

西班牙國王胡安・卡洛斯一世肖像

戈特弗利德・海倫溫作

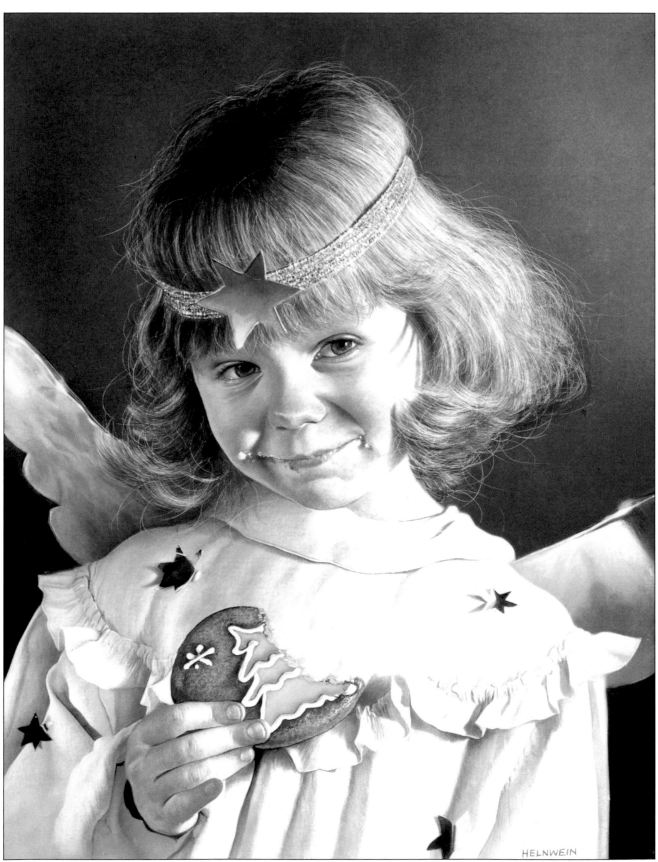

畠中世一
(YOICHI HATAKENAKA)

地址：303 Dsi-2 Velvet Mansion
　　　4-8-7 Minami Ikuta, Tama- Ku
　　　Kawasaki-shi Kanagawa, Japan
電話號碼：044976 8481

技術資料：

畠中用的噴筆是岡比斯‧利奇‧GP 1型
(Gunpiece Rich GP 1)，他喜歡只用一
支噴筆作畫。他認為對初學者來說沒有所謂
哪一種噴筆是最好的，唯一的評斷標準應該
是：它得能噴出大背景粗線條，且是較單純
的噴筆。
他用的空氣壓縮機型號是河米‧坎伯塞肯2
型(Homi Kapselcon 2)。
他使用以水稀釋過的利奎特克斯牌壓克力
顏料，在預製好的畫布上作畫。畫布的準備
工作是這樣的：用刷子打三層利奎特克斯牌
石膏粉底，待乾燥後，用濕金剛砂紙擦亮表
面，最後光滑平整的畫布就製作出來了。
他用自黏薄膜作噴畫的遮蓋模。

齋藤正夫(MASAO SAITO)

代理人：謝明井廣子(Hiroko Janai)女士

地址：1-33-6-702 Shinmachi
　　　Setegaya-ku, Tokyo 154, Japan

技術資料：

齋藤通常用一支日本產的野查克‧查克牌
(Yaezaki Zaki)噴筆和一支美國產的撒
依爾&查得勒牌(Thayer & Chandler)
噴筆。他認為對初學者來說，野查克
(Yaezaki)噴筆不失為明智的選擇。他用的
空氣壓縮機也是野查克牌，型號為Y3型。
他一般選用繪畫用的布里斯托爾(Bristol)
紙板噴畫，但有時也在利奎特克斯石膏粉打
底的畫布上噴畫。因而他使用液態水彩顏料、
利奎特克斯牌壓克力顏料以及不透明水彩畫
顏料噴畫。
齋藤正夫也常用一些輔助的噴畫工具。往往
根據不同噴作需要，他可能選用畫筆、水彩
鉛筆、粉彩筆，有時甚至是管芯鉛筆。他有
時也用一種噴筆擦除器。
他用弗利斯克牌(Frisk)自黏薄膜作遮蓋
模，但有時也用醋酸酯片及其他類型的可動
式遮蓋模，有時甚至用他的手和手指作遮蓋
模。

依文‧坦伯羅克‧斯蒂德門
(EVAN TENBROECK
STEADMAN)

地址：18 Allen St. Rumson, N.J.
　　　07760
電話號碼：(201)758-8535
代理人：坦尼‧克姆奇(Tania Kimche)
地址：470 West 23 St., New York,
　　　N.Y. 10011

技術資料：

斯蒂德門只信任帕士奇牌(Paasche)這一
種噴筆。他用的壓縮機是瓊－艾爾牌，他慣
用布里斯托爾紙板噴畫，但偶爾也在畫布和
木頭上噴畫。至於顏料，他偏愛馬丁博士公
司生產的水彩顏料和盧瑪牌(Luma)水彩顏
料，也喜歡拉可斯牌(Lacaux)、溫斯爾＆
牛頓牌(Winsor & Newton)壓克力顏
料。還喜歡透納設計用顏料(Turner
Design)、溫斯爾＆牛頓牌不透明水彩顏
料。至於其他輔助工具，他只用一支牙刷和
一支畫筆。
斯蒂德門用弗利斯克牌(Frisk)自黏薄膜和
醋酸酯片作遮蓋模。但他說：「噴畫時，我
不喜歡用遮蓋模。」他還說：「我不喜歡把形
象刻出來，我喜歡自由地噴畫，用噴筆徒手
噴畫。不過，如果到最後不得不刻一些遮蓋
模的話，我會用一把烏拉羅旋轉刀(Ulano
Swivel Knife)來刻，這種刀很貴，但能刻
得很精確。」

353　　　　　　　　　　354　　　　　　　　　　355

畠中世一作

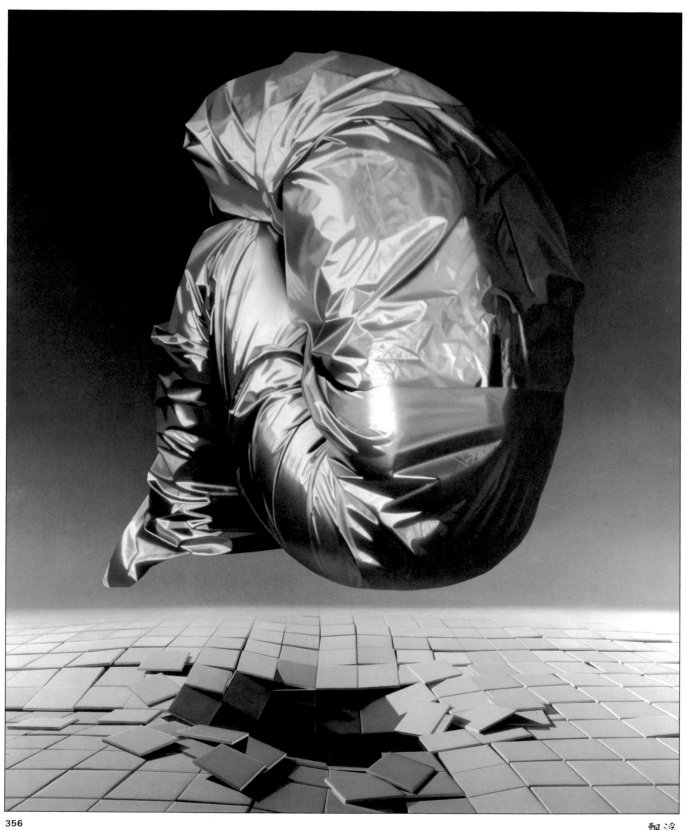

飄浮

齋藤正夫作

依文・坦伯羅克・斯蒂德門作

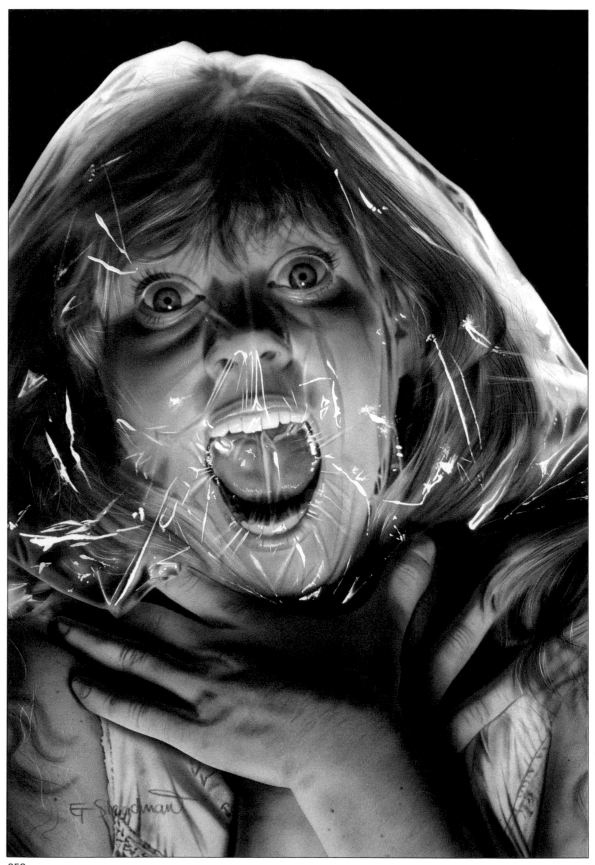

358

徒手噴一幅畫

費隆打算畫一幅畫——海面上波濤洶湧、白浪四濺、岩石交錯。這樣的題材需要靠徒手噴畫。首先，讓我們看一看費隆使用的材料。首先是畫布，這種畫布與畫油畫用的一樣，在畫布表面，費隆準備塗上一層由群青色和少量赭色、白色混合成的壓克力顏料。他選用美國產的、馬丁博士公司生產的斯貝克切利特牌(Dr. Ph. Martin's Spectralite)壓克力噴畫顏料中的群青色、綠色、紫橙色、黑色和白色畫這幅畫。他選擇的噴筆是「富筆·阿波羅」牌(Richpen Apollo)，並打算用一支人造長毛畫筆完成這幅畫中的反光和白色波浪（圖359）。

在圖360至圖361中，費隆調製出最初的混合色作畫布的底色，畫這些背景時，他使用的是一支人造長毛畫筆。待畫布乾後，他用一支藍色水彩鉛筆草繪出基本的浪潮、岩石和泡沫（圖362），最後才開始用噴筆作畫。先用藍色和黑色噴畫，這時要打開噴筆尾套，以使噴針不被套住，因為用壓克力顏料時，液體容易堵塞噴筆，使得使用者必須一次次按壓控制栓和噴針，才能使噴筆保持疏通（圖363）。

359

圖359. 這是費隆徒手噴畫用的材料和工具：畫布、馬丁博士(Dr. Ph. Martin)公司生產的斯貝克切利特 (Spectralite) 系列顏料、以及一支最基本的噴筆——「富筆·阿波羅」牌(Richpen Apollo)噴筆。

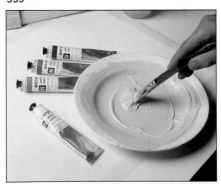

360

361

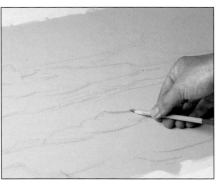

362

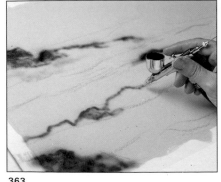

363

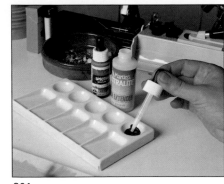

364

圖360至362. 在這裡，費隆正在塗一層淡藍的底料，然後用一支藍色鉛筆畫線。

圖363至364. 這是噴畫的第一筆，顏料已用溶劑稀釋過了，以降低色調和顏色的稠密度。

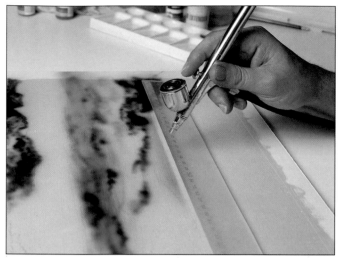

365

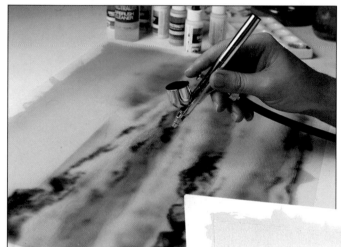

366

壓克力顏料不能都用水稀釋，為了獲得部分或全部的透明效果，你必須把它們溶解在特定的溶劑裡，這裡用的溶劑也是馬丁博士公司生產的（圖364）。該溶劑與他們生產的顏料一樣，都是有毒的，所以畫者必須戴上面罩。費隆繼續他的創作，他用一種略深一些的藍色，加上中藍色和淡藍色來噴畫，並使畫布始終保持水平位置，而且有時用尺作輔助（圖365）。 然而，他噴畫不用任何遮蓋物，完全徒手噴作。每噴一次，或作一個或大或小的顏色漸層，他都要估測一下噴筆的位置（圖366）。 費隆說：「即使僅為了更換顏料，或移動一下噴針使顏料流得更順暢，你也不得不時常停頓下來。」停頓下來並不是壞事，因為停頓下來時，你才有機會欣賞一下工作進展如何。在這中間過程（圖367），費隆集中精力去勾畫粗略的輪廓，因此這幅噴畫已開始有了雛形，但還未開始細畫。

圖365至367. 第一步是估測和畫出這幅畫的基本色調，使畫面色彩總是保持在藍色和黑色的基調範圍裡。

367

徒手噴一幅畫

368

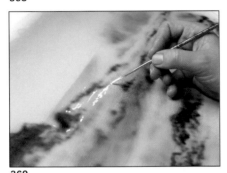

369

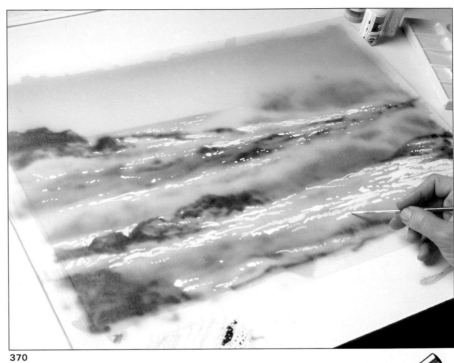

370

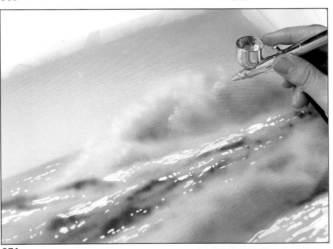

371

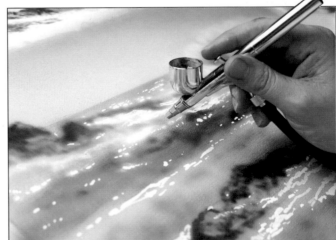

372

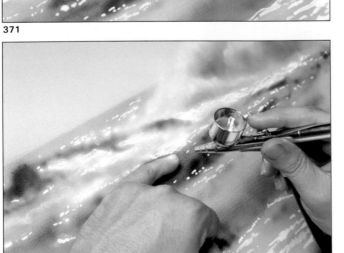

373

圖368至370. 這裡我們看到費隆用一支畫筆蘸白色壓克力顏料來添加畫面的亮度和白色反光。

圖371至373. 現在費隆用加深和減淡的噴畫方法使畫面白點處的對比變得柔和一些。同時，也噴畫出波浪的輪廓和體積。

現在是審視這幅畫，並用白色壓克力顏料突顯出某些部位的時候了。為此，費隆用了一支 4 號人造毛筆，這種筆的筆毛比一般的筆毛長。他說：「這種長毛筆可確保顏料蘸得比較多，且畫面點得準，很適合於畫細線和微細之處。」 注意：他正用相當厚的白色顏料作畫，這種顏料經稀釋後可得到純白色（圖368）。實際上，他正在畫一連串很實在的白點（圖369和圖370）。他繼續用那支噴筆，在離畫布較遠處對著巨浪亮部有漸層色的地方噴畫了更多的白色（圖371），而在離畫布較近處，則噴上了明亮的反光（圖372）。 他說：「這是一項很精細的工作，畫者必須即興創作同時具發明創造能力，才能不落俗套。」

他又說：「色調和色彩必須協調，對比必須和諧，界線和輪廓必須稍微柔和一些，才能創作出飛浪和浪峰，但不要噴畫得過了頭。」

費隆現在放慢噴作速度，他計算著每一塊岩石的四周，就像畢卡索曾說過的那樣：「想一想這一筆。」他繼續用噴筆徒手噴作，但在畫面某些地方，則用小指作遮蓋處理（圖373）。他說：「這樣做是用來突出一種對比，或留出一些空白。」 接著他又開始顧及整個畫面，噴筆從一邊噴至另一邊，先把左手上方的天空噴得暗一些，然後回落到大海處修飾反光，再跳到波濤滾滾的前景作修飾，加上對比的顏色，並加深靠近背景的波浪顏色。他繼續在整個畫面前後左右不停地噴作，最

後把我們帶到一幅完成了的畫的「奇蹟」中。

圖 374. 馬丁博士公司製作的一種噴筆清洗液。

圖375. 這是成品：一幅完全不用遮蓋模板而靠徒手噴畫的畫。

374

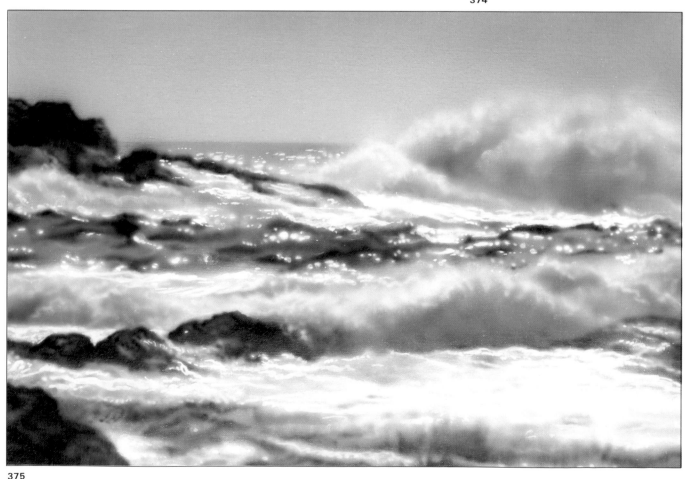

375

工藝結構圖：Nikon照相機

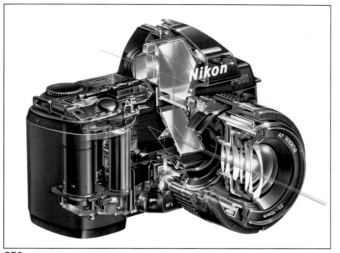

376

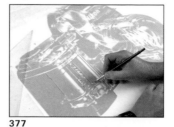

377

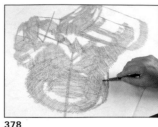

378

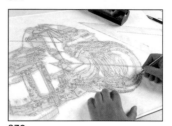

379

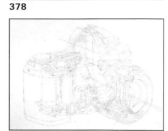

380

承蒙 Nikon 公司西班牙的代理費尼肯(Finicón S.A.)公司租借幻燈片，費隆利用那張幻燈片重新創作了一張照相機的工藝結構圖（圖 376）。為了轉描這一圖像（參考第56頁的內容），畫家第一步要做的是翻拍，將圖像放大到約67×52公分。背景是英國弗利克(Frick)公司製造的布里斯托爾4號紙板(Bristol 4)，紙板表面要塗上一層特殊的高嶺土（一種細白土），使它具有吸附力和光滑感。這樣紙板便很適合畫這一類作品（圖377至圖380）。

鉛筆輪廓完成後，費隆用自黏薄膜遮蓋住整個圖像，然後用手指和尺緣擠出該薄膜下的氣泡，以使之貼平整。接著他開始用噴筆畫 Nikon 照相機。首先，他用陶瓷製成的普通刀片和專刻圓弧用的刀片刻出遮蓋圖畫的薄膜，然後有時以薄膜遮蓋住圖形，有時則揭開薄膜，以噴筆和畫筆交替進行作畫工作。

有時他把圖上下左右倒置來噴（圖381至圖382）， 有時則將噴筆靠近一把直尺，依該尺噴畫直線（圖383）。他隨意地用紙板作為可移動的遮蓋模（圖384至圖386）；移動噴針，以防噴筆被堵（圖385）；有時也用橡皮擦擦除白點（圖388），或用遮蓋液遮蓋住如 Nikon 品牌名等較細微的部分（圖389）。到目前為止，他所做的一切，都顯示在圖391上。

圖376至380. 仔細觀察Nikon相機模型以及為獲得一個完美輪廓稿的步驟，這是噴畫的初步。

圖381至383. 這是開始噴畫的三個階段，其中包括借助一把尺而徒手噴畫。

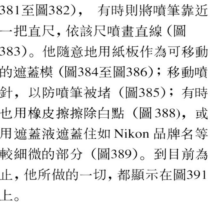

381

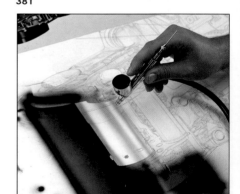

382

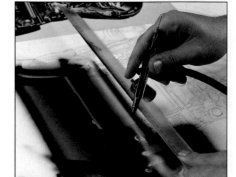

383

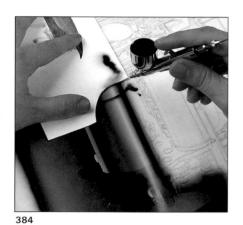

384

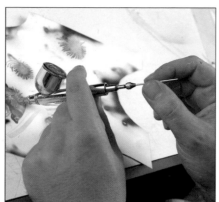

385

圖384至391. 用臨時製作出來的遮蓋模噴畫、徒手噴畫，以及用遮蓋液留出字母部分。在圖391中，你能看到執行這一切步驟以後所獲得的圖像。

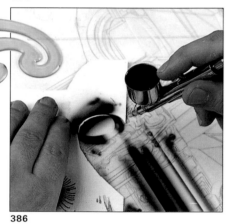

386

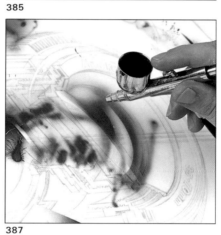

387

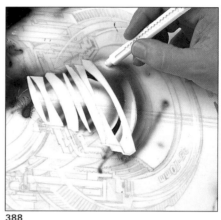

388

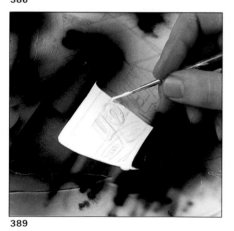

389

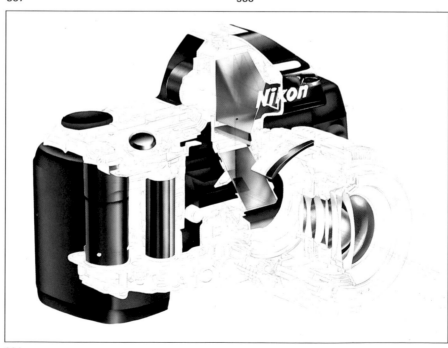

391

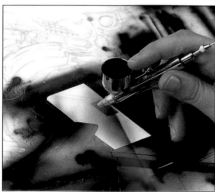

390

392

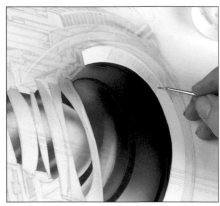

393

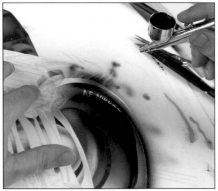

394

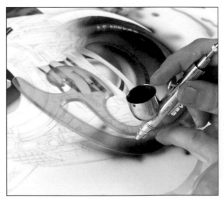

395

Nikon照相機：第二階段

為了做好第二階段的工作，費隆決定先用新的自黏薄膜替代原來的已用過的遮蓋模（圖392）。他說：「應該這樣做了。」像這種的工藝圖像，由上百個遮蓋模組成，每一片遮蓋模必須完美無缺。最後你會弄到把所有的自黏遮蓋模都搞混了，只好換上一片新的。

為了對這麼多遮蓋模引起的問題有更好的瞭解，請回到圖391（這是Nikon照相機在第一階段結束時的狀況）。 在一些部位，鉛筆輪廓線還清晰可見：鉛筆稿的細微之處要求恰到好處地應用噴畫技能，遮蓋模一絲不差。「你必須用鉛筆畫出每一樣東西。」費隆強調說，即使那些噴上灰色漸層後就看不見了的小地方也得仔細畫出來。一個畫家在工作時，必須把每一條線，每一個細節記在腦子裡。費隆從一開始就用兩支噴筆作畫，一支是「富筆」牌(Richpen)噴筆，另一支是「埃夫比」牌噴筆。原因是什麼呢？「效率，」他回答。「一支畫淡顏色，另一支畫深顏色，可節省每次由淺色換成深色，或由深色換成淺色時，必須徹底清洗噴筆的時間，尤其是把黑色換成白色時，更需要徹底清洗。」 他用的顏料是德國產的施明克牌噴畫顏料。

這一階段是上一階段的延續。在這一階段，費隆繼續更換上將要噴的遮蓋模，使用可擦式膠水的遮蓋模或遮蓋液（圖393）；還用上曲線板（圖395）；作畫時去掉噴筆尾套，露出噴針，並先在廢紙上試噴以確定噴射口徑（圖394）。 圖398表現的是 Nikon 照相機在噴畫第二階段工作結束時的圖樣。到目前為止，費隆一直在噴畫大塊區域，也就是說在畫大體的圖像；而把錯綜複雜的，噴筆較難以勝任的精細刻畫作業留在後面。在第124頁，我們將看到他如何完成這項工作。

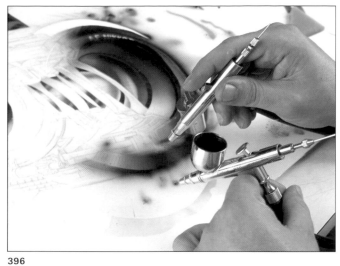

396

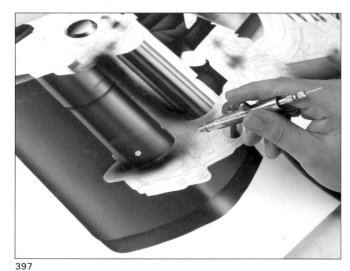

397

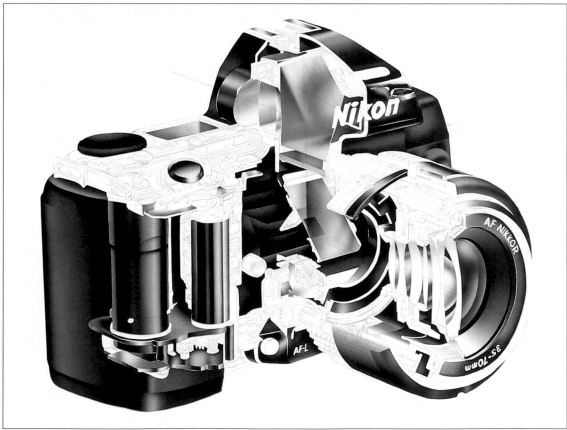

398

圖392. Nikon相機的圖樣是由成打的小片構成，也就是說是由許許多多遮蓋模組成的。這使得畫家必須用新的自黏遮蓋模開始第二階段的噴作。

圖393至395. 繼續用可移動的遮蓋模和曲線板作畫。

圖396和397. 費隆用兩支噴筆作畫，一支用於噴淺色，另一支用於噴深色。這樣，他不必在換色時完全徹底地清洗噴筆。同時，注意他是怎樣用不套尾套的噴針工作，以防止噴筆被堵塞。

圖398. 第二階段工作結束，產生了Nikon相機的基本形體，接下來是細部精畫的工作。

399

400

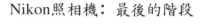

Nikon照相機：最後的階段

費隆所得到的成果是一件需要相當
耐心的複雜作品，結合了圖形、色
調、色彩及各式的對比，包括明暗
處理、色彩漸層、反光、光和影等，
一切都要嚴密控制。費隆充分利用
著許多材料，包括選擇瑞士公司製
造的卡蘭·達契牌 (Caran d'Ache)

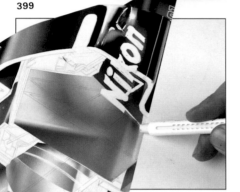

401

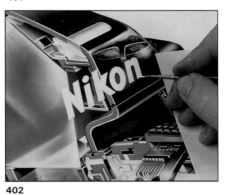

402

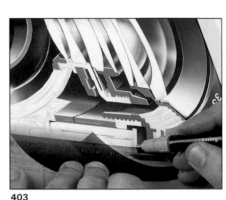

403

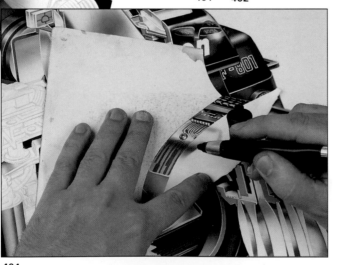

404

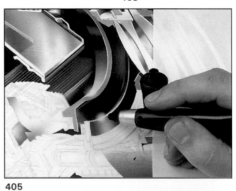

405

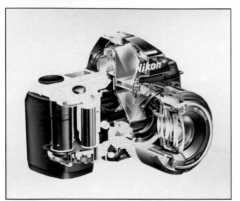

406

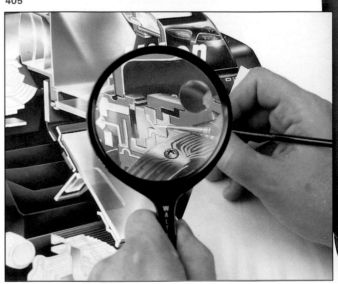

407

不透明水彩顏料和粉彩筆，貂毛畫筆和人造毛畫筆（0、1、2、3號筆）。他用這些工具畫極細微之處，描出品牌名稱、修飾和完成輪廓等等。旁邊這些圖是向我們顯示了畫出這一複雜作品的步驟：曲線紙板遮蓋模的應用 —— 先借助圓規畫出遮蓋模的形狀，再用手把它刻出來（圖400）；橡皮擦是用來擦出發光的部分（圖401）；萊比多哥拉夫牌(Rapidograph)繪圖針筆是用於畫很

精確的直線（圖403）；還有對於新的柯達‧阿茲臺克牌(Kodak Aztek)噴筆的應用，這種噴筆能畫出極細的線、極小的光點及細微的色彩漸層（圖404至圖405）。

利用阿茲臺克噴筆和2號畫筆，再偶爾借助於放大鏡（圖407），完成了這個精細的工藝圖樣實例，見圖408；這種噴筆噴畫出的圖樣效果，令人有需要一番艱苦工作才能完成

的印象。噴筆可以稱得上是協調色彩的能手，除基本色調的各種變化外，差不多 Nikon 相機的每一小片面積都至少上了一次色彩漸層、一道反光和亮邊突出的效果。注意它局部的色彩和其反射出來的色彩，因其影子的多樣化而豐富多變，加上其色彩的和諧統一，總是給予人美感。

圖399至408. 前一頁顯示了最後階段工作所用的材料，從不透明水彩顏料和畫筆，到放大鏡及用於畫細微部分的柯達‧阿茲臺克噴筆。善加利用這些工具，展現在我們面前的就是最後的傑作（圖408）。

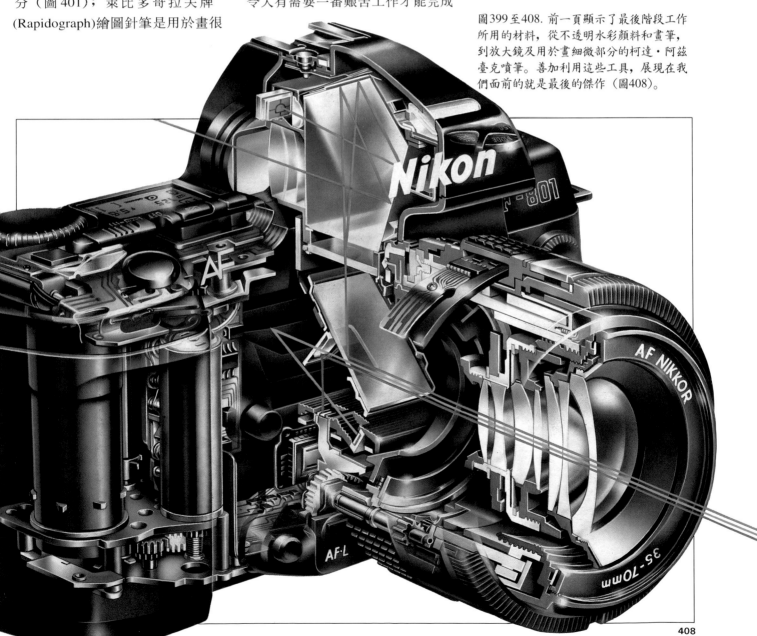

408

獎杯和香檳酒：練習畫反射光

在本章我們要一步步仔細研究，怎樣創作像第133頁圖447中這樣一個靜物的圖樣；其中所使用的靜物是一只銀杯、一瓶香檳酒、兩只香檳酒杯、一只銀質托盤和一朵玫瑰花。此圖是繪製實物反射光的課程；同時，本章也將構圖、詮釋和色彩理論這三個在繪畫中也同樣重要的部分，與噴畫藝術相結合。

構圖：柏拉圖(Plato)在兩千多年前制定的構圖原則，在今天仍然有效。他說：「構圖就是發現並表現事物統一性中存有的多樣性。」在形體、色彩、基本實物位置上求其多樣化，便可創作出各式各樣的形式和色彩，但關鍵是要把多樣化安排到一個統一而有序的整體中。在實物圖樣（圖447）中，你可看到一些雜亂無章的基本實物：玫瑰花和整個畫面不協調、瓶子輪廓和香檳酒杯子的輪廓相互重疊、銀杯看起來是孤立地放在那裡。請將這一圖像（圖447）與在第133頁費隆完成後的圖像（圖448）作一比較。

詮釋：按費隆的看法，背景用藍色比綠色更有吸引力，更能襯托出玻璃杯子，這樣就與香檳酒的橙黃色（即藍色的補色），形成了更強更好的對比關係；瓶子的淡綠色明暗程度，更彰顯出它的立體感；略有扭曲的瓶子，避免了直視瓶子標籤時產生過分的對稱關係；桌面的明亮部分和其反射光形成了色彩層次上的豐富變化，並使整個圖像因而醒目耀眼。

圖409至413．這些圖樣是《獎杯和香檳酒》的靜物畫的第一步，這是一個為噴出畫面上的光亮面和反射光的練習。為了畫出藍色的背景（圖413），費隆戴著面罩，以防接觸到青綠色顏料的有毒氣體。將第133頁（圖448）的最後圖樣與以實物拍成的照片相比較，你就會發現：藉由畫家在背景色彩、瓶子光亮度、杯子和玫瑰花位置上所做的一系列變化處理，作品有了顯著的改進。費隆畫這幅圖只用了三種顏色再加上黑色。

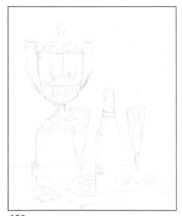

409

410

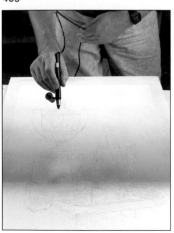

411

412

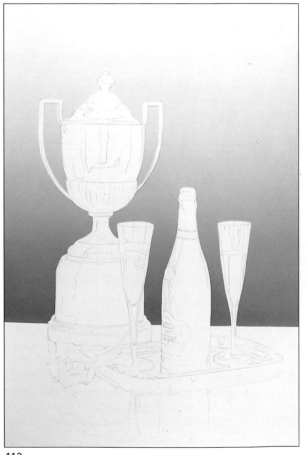

413

色彩理論：費隆畫這幅畫時只用了三種顏色加上黑色，證實了在色彩理論一節裡所提到的理論。這裡要討論的顏色——也就是「荷爾拜因繪畫墨水(Holbein Drawing Ink)」的顏色——相當於黃色、青綠色（相當於藍綠色）、洋紅色（或是紫紅色）這三種顏色再加上黑色的配合使用。僅僅這幾種顏色怎麼會產生這樣的效果？當我們繼續研究《獎杯和香檳酒》這幅畫，這個問題就會變得越來越清楚。在這幅畫中，畫家用的是一支可互換噴嘴的柯達・阿茲臺克牌噴筆；紙板上裱上了斯科勒牌紙；用了施明克牌白色不透明水彩顏料；一支灰色鉛筆、一些自黏的和液態的遮蓋模，再加

上貂毛畫筆和人造長毛畫筆2號、3號和4號。

畫家首先在防油紙上用鉛筆畫出輪廓圖，這張輪廓圖將被轉描到在卡紙板上裱好的斯科勒牌紙上（圖409）。下一步，一張自黏遮蓋模被安放在整個輪廓圖上；揭掉蓋在背景上的那一部分遮蓋模，只留下蓋在實物圖樣和桌子圖樣上的遮蓋模（圖410）。接下來就是用青綠色噴畫背景，再把蓋在獎杯、瓶子、杯子和桌子等圖樣上的遮蓋模剝開來（圖411至圖413）。

再來用藍色和黑色噴畫桌子，用遮蓋液蓋住獎杯基座上的反光部分（圖414）。除了獎杯基座左邊還被蓋著外，其餘整個基座都噴成黑色

（圖415）。再以橡皮擦擦掉遮蓋液（圖416），並揭開獎杯左邊的遮蓋模，這樣就可以噴反光了（圖417）。倒映在桌子表面的托盤邊也被畫出來了，這樣就產生了圖418的結果（在右上方的雜亂部分是畫家還沒移開的遮蓋模）。

圖414到418. 用遮蓋液蓋住在獎杯基座和托盤中的反光部分，用遮蓋模做出基底部和桌子的模型，這樣畫家就完成了第二階段的工作，實際上是完成了背景工作。

414

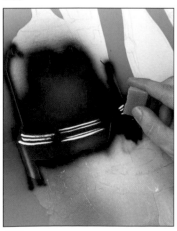

416

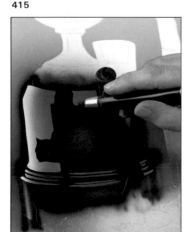

417

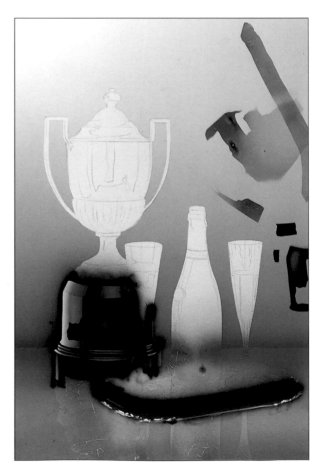

418

(圖415 標示於右上角圖片)

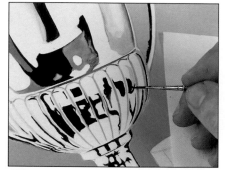

419

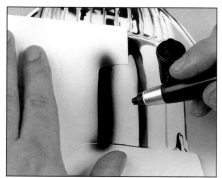

420

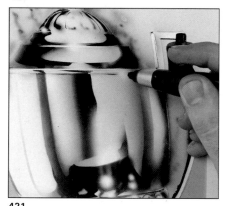

421

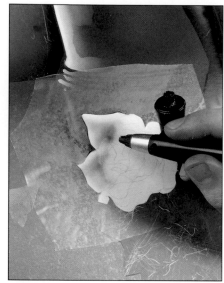

422

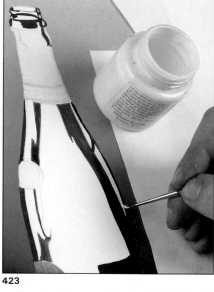

423

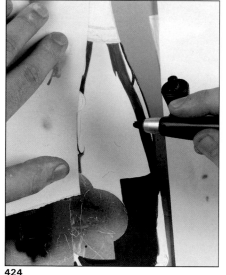

424

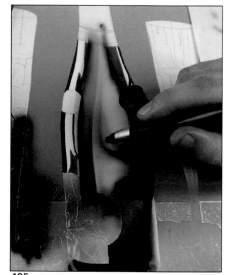

425

獎杯和香檳酒：第二階段

在進一步繼續創作《獎杯與香檳酒》前，特別值得注意的是：費隆在創作時就像是在畫傳統的水彩畫，在一般傳統水彩畫中是不可以用不透明白色顏料的；在最後完成的作品裡，取代這種白顏色的是紙張本身的白色。也就是說，費隆借助紙的本色，以透明畫法噴畫色彩的高明度部分或中等明度的部分。許多經驗不夠的畫家會避開此項繪畫上的規則，而用水彩顏料或透明顏料混合白色不透明顏料來獲得一些明亮

色彩。但這樣做不「乾淨」，不是專業行為。在費隆的創作過程中，素描和色彩是不可分割的，記住法國畫家安格爾(Ingres)所說的：「就像你畫素描那樣去畫色彩。」所以費隆接著用一支畫筆去畫獎杯上的反射光（圖419），然後，他用阿茲臺克噴筆強調這些反光（圖420和圖421）。

這組靜物引出了一個對畫家來說頗為重要的問題，就是如何表現銀、金色或玻璃的感覺。銀是白色的，

金是黃色的，但在現實中，它們表現出反射到它們身上的各種顏色。一只銀杯放在一個黃色的盒子裡，可能被誤認為是一只金色的獎杯。金杯也是如此 —— 除了反射到它們金黃色表面上的顏色外，沒有其他顏色可用來表現它。

銅、錫和其他任何能擦亮的金屬都是這樣。至於玻璃，它沒有顏色 —— 玻璃是「白色」的，清晰而透明的；我們看得到裡面的光亮，看得到其他物體反射進去的顏色，或透過玻

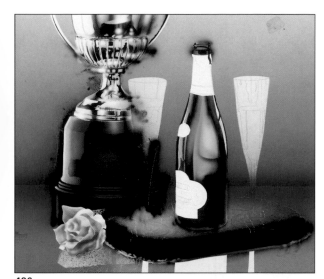

426

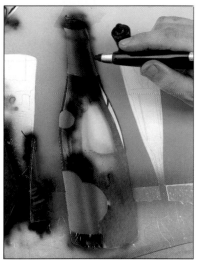

427

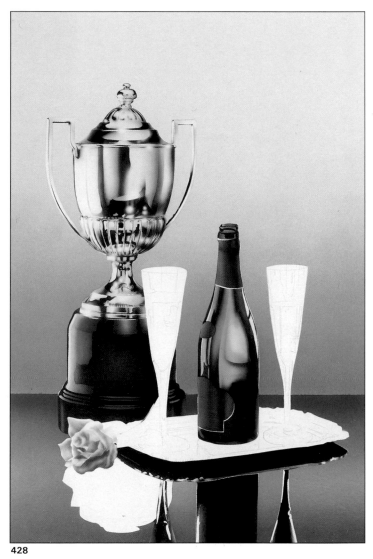

428

璃看得到其他物體的顏色。也許從米開蘭基羅(Michelangelo)那裡，我們可以得到描繪這些物體的最好建議。在這個問題上，米開蘭基羅告誡他的學生們說：「不折不扣地複製每一件物體。」

在圖422中，費隆正用一片自黏薄膜蓋住玫瑰花的外輪廓，並用阿茲臺克噴筆畫出該輪廓。然後，他開始畫香檳酒瓶：右邊的反光用遮蓋液保留起來（圖423），所以，他可以把透明的綠色噴畫在中央。這種綠色是由黃色、藍色和青綠色調製而成的，它與瓶外四周的深綠色（比綠更藍）和黑色形成了對比（圖424和圖425）。為了得到幾分泥紅色效果，費隆用洋紅色、黃色和少量黑色的混合顏料噴畫標籤（圖426至圖427）。最後他拿掉蓋在玻璃杯上、托盤上、部分玫瑰花上和獎杯底座上面的遮蓋模（圖428）。

圖419至427. 觀察這裡和前幾頁的圖像複製，我們不難看出畫家借助紙本身的白色已經畫好了色調和色彩，也就是說，靠透明的中介物作畫而畫出了色調和色彩。我們還可以看到銀、金色和玻璃除了反射其他物體的色彩外，並沒有特定的色彩。

圖428. 在這幅圖上，部分圖樣——獎杯和玫瑰花——差不多已經完成了，只是瓶子還缺少一些精細刻畫而已，例如瓶子上的標籤和水滴。正如所有的工作一樣，總有最後階段的工作，包括修飾細部刻畫以臻完美，加強對比、修改色彩等。請把這幅畫和最後的圖448作一比較，就能看出最後階段工作的實效。

獎杯和香檳酒：第三階段

圖 429 至 437. 精細刻畫是一項費力的工作，包括用遮蓋液遮蓋住托盤的光亮部分，用阿茲臺克噴筆調整圖形和色彩。這些細膩功夫，若用鉛筆或毛筆做起來倒是很容易。線條、點和輪廓都是靠徒手噴作時調整和規劃的，就像畫家用傳統方式作畫似的。

這幅畫就要完成了。首先畫好的是桌子上的托盤，然後是玫瑰花和獎杯底座在桌面投下的反光，最後是玻璃杯和杯子裡的酒。

托盤是用遮蓋液留起來的紙面空白部分與各種反光所結合的成果（圖429），再用帶點透明的藍綠色在托盤的表面做快速噴畫（圖430）。左手邊玻璃杯的底部和托盤的造型都完成了（圖431），然後用橡皮擦把遮蓋液擦掉（圖432）。

完成玫瑰花和獎杯底座上的反光（圖433至圖435）是一項簡單的徒手噴畫的工作，可以不用遮蓋模。

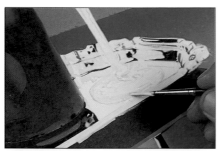

429

430

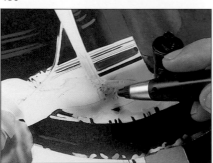

431

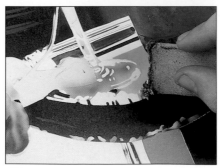

432

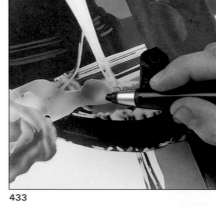

433

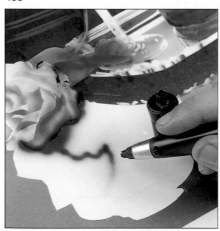

434

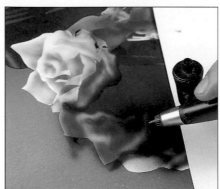

435

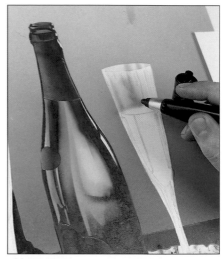

436

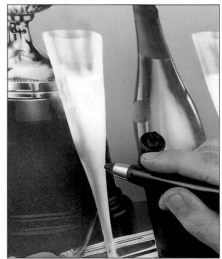

437

多虧了阿茲臺克噴筆,「它就像一支鉛筆。」費隆說。

「用阿茲臺克噴筆噴畫,你可以畫出像用鉛筆所畫一樣細的細線條和細微之處。」最後,費隆用遮蓋液、自黏遮蓋模和阿茲臺克噴筆開始畫玻璃杯和香檳酒(圖436至圖439)。

到了這第三階段工作的尾聲部分(圖440),看起來此圖似乎就要完成了。但還是需要一些潤飾,請見下一頁。

圖438至440.用遮蓋液和阿茲臺克噴筆幾乎就要噴畫完玻璃杯了(見圖440),所剩下來的工作就是作最後的修飾,外加上一些要強調的亮處和反光。

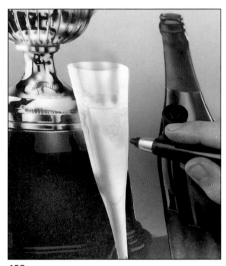

438

439

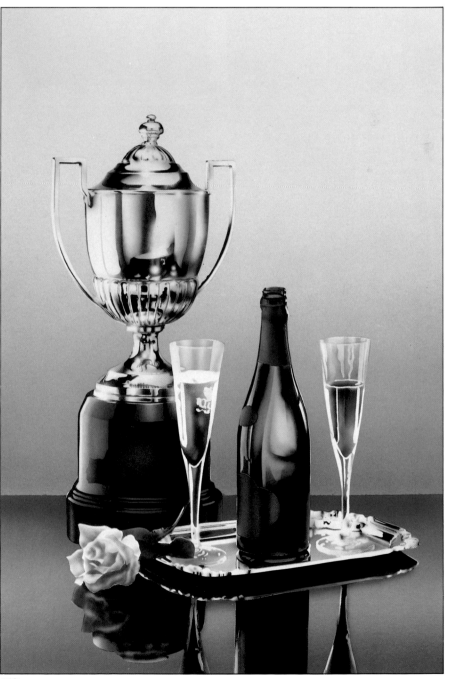

440

459

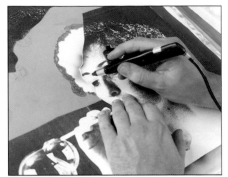

461

圖459至462. 費隆繼續在頭部上塗上其他顏色，並加強及調和臉部陰影的色彩。注意他作畫時，手都是抬高的。

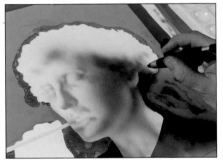

460

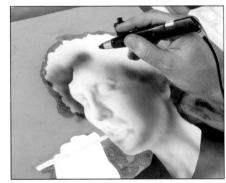

462

第二階段：頭像的色彩初稿

噴畫需要掌握素描藝術的全部技術，包括考慮比例、進行估算、形象定位、劃分光影部分。

費隆就像是在用傳統工具畫畫似的，徒手完成這一切。他以這支獨特的「阿茲臺克」噴筆的「細緻筆觸」畫出眼瞼、鼻子、顴骨、面頰、下頜和頸部的輪廓。他說：「有時候感覺就像是你正在用彩色鉛筆畫畫，這是在技巧熟練後所帶來的流暢效果。」 雖說是徒手作畫，但有時費隆也借助遮蓋模或一些或曲或直的模板來畫一些特殊的輪廓，例

如鼻子下面那一塊地方就是這樣畫出來的（圖459）。

用來畫臉部的肉色，是帶有一點刺眼的橙色調。但畫家將它解釋為基色，「這是一種背景色，在這種背景色上，我可以決定圖樣，在此背景色上覆加其他陰影的暗色，這種暗色上可以加一些洋紅色和藍色。」 實際上，費隆用群青色輕輕地噴畫臉部左邊上的陰影部分，然後用深赭色表現臉部光影的巧妙效果（圖460）。

費隆用最初蓋過臉部的遮蓋模遮住

前額，開始畫頭髮部分（圖461）。後來全部徒手畫，偶爾用一下臨時的遮蓋模（圖466，正借助遮蓋模畫嘴唇）。 費隆繼續畫女人的頭髮和臉部，他在眉毛、眼睛、嘴唇部位上精雕細琢，並且進一步完成下頜和頸部（圖465），直到我們能夠看出手部圖樣和基色的端倪（圖468）。

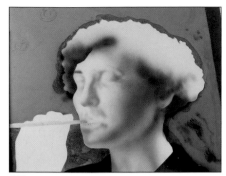

463

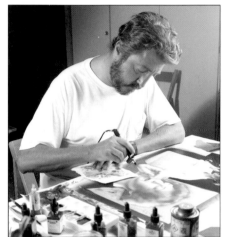

464

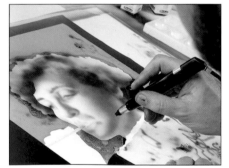

465

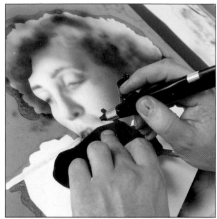

466

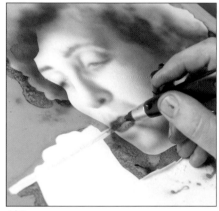

467

圖463至468. 費隆塗上臉部輪廓的顏色，仔細的畫眉毛、眼瞼、眼睫毛、嘴唇，逐漸的在頭髮上塗上顏色，由淺到深，希望能一次就將它完成。

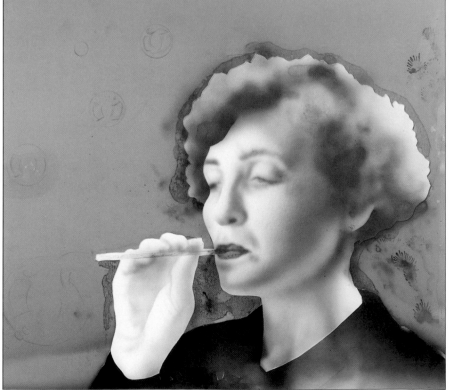

468

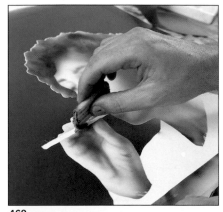

469

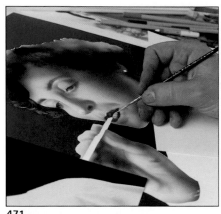

471

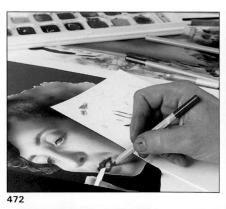

472

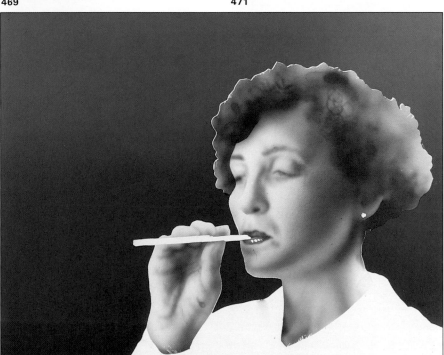

470

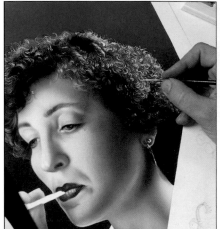

473

第三階段：美化人像

費隆揭去整個背景以及女人衣服上的遮蓋模和四周的自黏膠帶後，準備開始第三階段的工作。他用橡皮擦擦去小管子上的遮蓋液（圖469），以及耳朵上和下嘴唇特別明亮處的兩點液體樹膠。當他修飾下嘴唇的光亮處時（圖470至圖471），他注意到人像與背景間色調上的不協調現象（圖471）。這種不協調的產生是由於連續對比的緣故，即由於背景的深暗強度而使人像的淺色在感覺上變得似乎更淺了

些。當他開始強調頭髮和臉部的色彩時，對這種不協調現象很快就作出調整。

費隆說：「在這樣一個半完成品圖中，對某些部分作些改進是很正常的。在圖471中，人像遮蓋模和背景之間有些移位，我們可以注意到這是主圖與背景沒有緊密接觸的現象，但你將看到這些顯而易見的缺陷——生硬的輪廓、背景的移位等等，都可用畫筆和噴筆並用的修飾手段來解決。」

用畫筆、彩色鉛筆，偶爾用一下噴筆（圖472至圖473）， 費隆又勾又噴，使臉部與手部的形狀和色彩突出，並且也使人像與背景之間的對比協調些。

此刻，費隆作起畫來就像一個高度寫實主義者，他用古典的不透明水彩畫步驟作畫。費隆在噴筆噴畫過的基色上，用一支畫筆勾勾塗塗，他在右眼部位畫上黑色和白色，把下眼瞼邊和眼瞼皺摺處畫成肉色調。最後，他畫出屬於人類臉部的所有色彩和陰影。

他還畫上呈現光和影的色調，如：鼻部的柔和光澤，眉毛的形狀和顏色，以及眼瞼的陰影。

然後，用黑色和深斯比亞褐色的混合色，以及一支0號畫筆，費隆開始

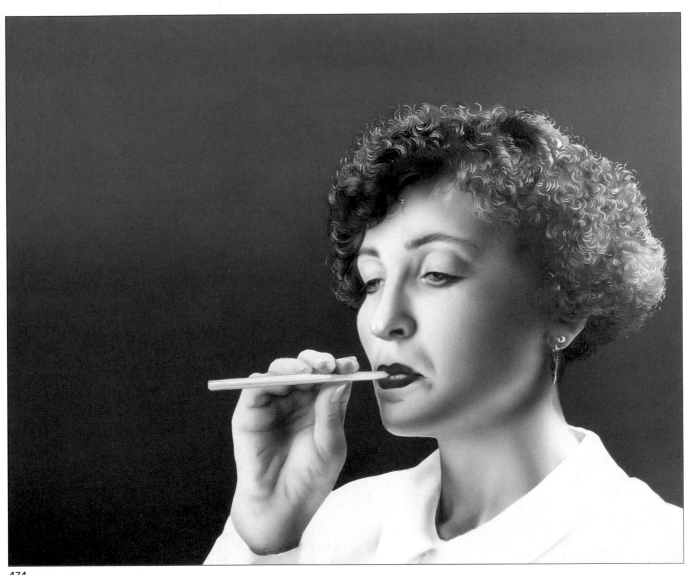

474

又塗又勾地表現卷曲頭髮的螺旋形
（圖473），同時確定頭髮的輪廓以
及相對於背景的界限。他果斷而不
停頓地用畫筆和噴筆交替以深色和
淺色畫每一個卷曲形，一個螺旋圈
又接著一個螺旋圈。這些螺旋圈頭
髮形狀中的色彩包括：天然赭石色、
橙色和白色。有時，必須在一個個
小洞上再畫一遍，使背景的藍色通
過小洞顯露出來。這種耐心工作的
結果請見圖474。

圖469至474. 在第三階段，費隆費力及小
心的修飾。比較圖468與470，您可看出頭
髮顏色上的差別，但在整張臉上，除了嘴
唇及耳朵上過亮光，其他部位皆無變動。
現在用畫筆將顏色加入，並用彩色鉛筆加
以修飾，除了眉毛、眼睛、鼻子、嘴唇的
修飾外，最艱鉅的工作是畫上捲髮、頭髮
的光影及陰影效果（圖471、472及473），
這幅畫（圖474）已大致完成，但仍然可
加以修飾。

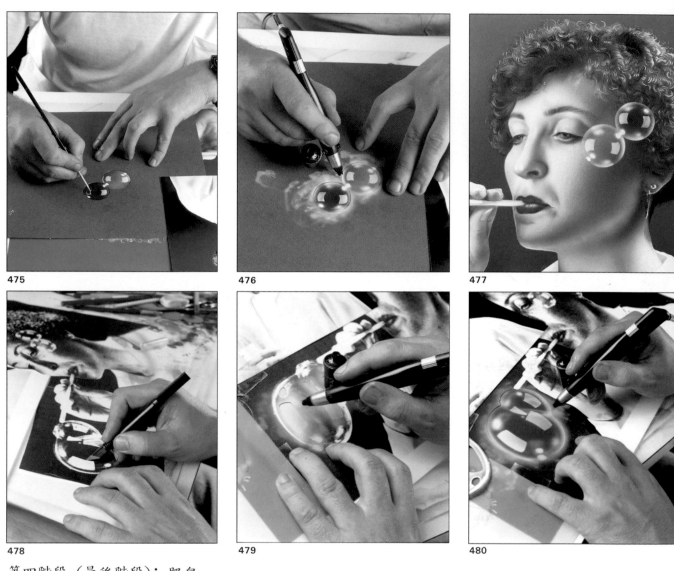

475

476

477

478

479

480

第四階段（最後階段）：肥皂泡和完稿

現在我們到了最後階段：費隆先畫女人的襯衫，然後畫肥皂泡，最後他才作完稿潤飾：修飾一些點，加強色彩、突出對比、漸層和輪廓。他說：「當輪廓和形狀都用畫筆著不透明水彩顏料作畫後，圖樣就變生硬了。」他接著又說：「它失去了流暢的感覺，但這種流暢效果可以、也必須用噴筆在形狀和輪廓的後段工作上加以恢復。重要的是要能發現到，我的意思是要能看出這種缺陷，以便修飾和改進。」

費隆對這幅畫進行完稿工作：用畫筆和噴筆突出、加強和協調畫面。他透過耐心細緻的工作，以柔化輪廓，減弱對比關係，試圖使作品回復到原來的階段（用以前的階段和圖481作比較）。

最後，當手和頭部全部完成後，費隆開始畫肥皂泡。他用一張普通的紙板刻出與落在臉上的肥皂泡一樣大小的圓圈，然後把這些刻出來的遮蓋模置於頭像上，用不透明水彩顏料和畫筆畫出最強烈的亮處和反

光（圖475）。然後用噴筆噴出肥皂泡的球形（圖476）。

他說：「用藝術的觀點來看，這是噴畫的主要困難之一。」他又說：「你幾乎是閉著眼睛在畫，對色彩的和諧與對比問題完全不可能掌控，什麼也不知道。你必須記住，並回憶原來是怎麼樣的，你一直在冒險，直到你揭開遮蓋模板，才看得見你畫得是對還是錯。」（圖477）然後，他繼續作畫的程序，畫藍色背景上面剩下的肥皂泡（圖478到圖

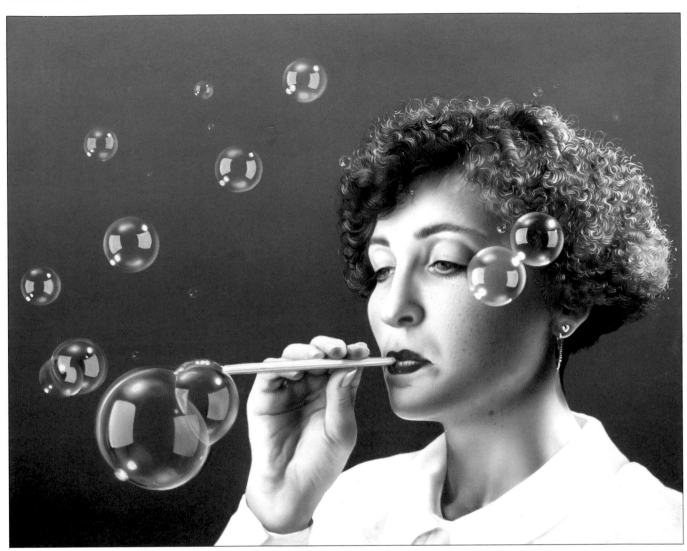

481

圖475至480. 第四階段也是最後較具體的
工作，畫上肥皂泡沫及做最後的修飾。

480)，　然後停下他的工作。他說：
「我喜歡等到明天，再看一下這幅
畫，決定是否要作最後完稿處理。」
第二天，費隆再回過頭來把眼睛的
顏色加黑，在臉上的肥皂泡中畫上
一些淡藍色的反光，再畫一下眉毛
並稍微加深顏色，並在頭髮部分增
加了更多的螺旋形髮圈。最終完稿
結果請見圖481。

專業術語表

A

Acetate 醋酸酯片

用於動畫影片的透明膜片。在噴畫裡是用於刻出可移動的遮蓋模板。

Acrylic paint 壓克力顏料

它是由合成樹脂製成的各色顏料。它可溶於水，但是一旦乾燥後則會形成一層防水薄膜。

Airbrush eraser 擦拭用噴筆

它是一種高科技噴筆，不是用來作畫的。它噴出有剝蝕作用的物質，用來擦紙或畫布。

Air filter 空氣過濾器

安置於空氣壓縮機出口與噴筆之間，以清除正在被壓縮的空氣裡的任何微粒，並能控制濕度。

Air valve 空氣活門

這個裝置使得空氣能夠通過噴嘴，並能任意控制。

Alignment screw 調節螺絲

它可在一些噴筆裡找到。使用者可用它把控制栓固定在一定的位置。

Atomization 霧化

為了形成霧化噴射，顏料和空氣在空氣壓力作用下相混而產生霧化顏料，並從噴筆內噴出。霧化有噴筆體內外之分：在體內產生的是內部霧化，在體外產生的是外部霧化。

C

Card 卡紙板

某些質地的紙，尤其是為噴畫而專門設計的那種質地的紙。它已由紙板裱糊，形成一種獨有的堅挺紙張。缺點是大多數已由紙板裱糊襯托的卡紙不能用在印刷掃描系統機械化再生產上。

Compressor 壓縮機

在特定的壓力下產生空氣的機械泵。在壓縮機中，空氣被儲藏在容器裡，一直保持著恒定壓力。

D

Deckled edge 手工紙的毛邊

手工製作的畫紙不均勻，或者是紙的邊緣呈毛邊狀。毛邊是優質畫紙的一個特徵。

Double-action airbrush 雙控式噴筆

噴筆的這種設計是為使控制栓能調節空氣和顏料的流量。雙控式噴筆可以是獨立的雙作用，即同一控制栓分別控制空氣和顏料的流量；也可以是固定的雙作用，即由控制栓位置的不同選擇固定比例的空氣和顏料的流量。

E

Enamel 搪瓷、琺瑯、瓷漆

一種稀釋在松節油裡以植物纖維物質為基礎的顏料。

F

Feeding 進料

指一種將顏料融入空氣流中的系統。進料是藉由空氣吸入顏料，當空氣在顏料容器出口（位於空氣流下面）形成低壓力時，就能吸入顏料。這是因為顏料在容器內的重力作用下，在空氣流關口上面，滴入了空氣流的通道。

Fixative 固定液

指一種液體，可噴在用某些工具畫成的圖畫上面（如：鉛筆、炭筆、粉彩筆和其他工具），用這些工具畫成的圖畫容易褪色和變模糊。該固定液有噴霧罐裝，使用時要用一個噴霧嘴。

Fixed masks 固定型遮蓋模

這些遮蓋模是固定在圖畫的表面，或用手和其他附加裝置壓住不動。

Frame 木框架

木製框架，它有時可以折疊，用於裱裝畫布。

G

Glaze 上光

指覆蓋在顏料上的透明層，應用於一件作品的局部表面或整個表面。目的在修飾已上色的物體表面。

Glossy paper 光面紙

指一種低顆粒紙，通常是半粗糙的紙，很適合於應用在使用特殊顏料噴畫上。

Gouache 不透明水彩顏料

它和水彩顏料有近似之處，但這種顏料又以不透明性和無光澤的效果為特徵。

L

Lacquer 生漆

天然生漆是一種天然樹脂物質，從生長在印度的樹裡面提煉出來，溶於酒精或與其相似的溶劑，產生出優質的凡尼斯。

Linseed oil 亞麻仁油

這是一種乾性油，從亞麻子裡提取出來的，它和松節油混合後，成為稀釋油畫顏料的最好溶劑。

Liquid watercolor 液態水彩顏料

這種稀釋在水裡的有色液體，由於它的透明度、純度和明度很高而特別適合於噴畫作品。

M

Mask 遮蓋模

在噴畫創作過程中，各種各樣的遮蓋模被用來遮蓋保護不想被噴染的部分畫面。

Masking film 遮蓋膠膜

這是一種很薄的、透明的自黏薄膜，用於遮蓋住畫的表面，使該表面不被噴塗顏料所染。

Medium 顏料類型

指用於作畫的顏料——水彩畫顏料、油畫顏料等等。它也是一種術語——固定色料的液體載色劑。例

如：亞麻仁油是油畫顏料的溶劑，而稀釋在水裡的阿拉伯樹膠是水彩顏料的溶劑。

Movable masks 可移動的遮蓋模

這些遮蓋模不是被固定的，而是被扶持著的，通常與畫布保持一定距離，用手扶著。當畫家作畫時，這些遮蓋模可被移動或拿掉，結果不是產生強烈的對比關係就是出現不規則的對比關係，產生帶點陰影的輪廓。

N

Needle 噴針

它是噴筆的一個組成部分，作用是控制通過噴嘴的顏料流量。

Nozzle 噴嘴

通常呈錐體形，裡面裝有噴針。內部霧化在此產生。有些噴筆有可互換的噴嘴，提供不同的噴霧稠密度。

P

Perspective 透視

指一種繪畫科學，教你怎樣表現物體的形體以及位置的距離效果。透視可根據不同的視角而變化。

Pigment 色料

一種礦石、植物、動物或人造的合成物的物質。當它和一種黏合劑混合後，就是我們所說的「顏料」。

Primary colors 原色

指太陽光譜的基本顏色。色光的原色是紅、綠和深藍；但色料的原色是紫紅、藍和黃。

Primer 底料

就傳統意義而言，這是繪畫前先塗在畫布或木板表面的一層塗料和膠水。現在，這個詞通常是指一幅畫的表面上最初的那一層石膏粉或壓克力白顏料。

Pulverizing 噴霧

指用一種較粗大的噴體噴塗，以獲得一種細粒表面效果。

R

Regulator 調節器

這種裝置可在空氣壓縮機裡找到，用來隨意調節每次噴塗時的壓力。它通常和空氣過濾器合併在一起。

Resin 樹脂

指一種類似橡膠的物質，有天然的與人造的，乾燥後會變硬。樹脂是用於各類漆和結合劑的基本物質。

Retouching 修飾

指修改一個畫上的圖像。在噴畫過程中，修飾通常是為了使噴畫成品具備如攝影般的精確效果。

Rubber cement 可擦式膠水

是一種橡膠乳液，對遮蓋一幅畫的細小之處很有用。當作品完成後，可用手指或橡皮擦把它擦掉。

S

Security valve 安全活閥

當空氣壓縮機容器內壓力過大時，會打開的自動閥門。

Single-action airbrush 單控式噴筆

這種噴筆的控制系統只允許使用者調節空氣流量，而不能調節顏料流量。

Support 基底

它是指可供繪畫的任何表面——畫布、紙、板等等。

T

Tank 容器

在空氣壓縮機裡，空氣在容器裡被壓縮；而在噴筆裡，這個容器是蓄顏料罐，經由進料管與空氣流入口連接起來。

Texture 紋理、紋路、質感

指物體和材料的表面在視覺上和觸覺上的質地感總稱。在繪畫上，是表面或最後一層塗飾物的質地感。

它可以是光滑的、粗糙的、碎裂的或是毛糙的。

Turpentine 松節油

一種以植物油為基質的物質，它和亞麻仁油同為油畫的主要溶劑。

V

Value 明暗關係

色彩的明暗關係通常決定於繪畫對象本身的光影效果。

W

Watercolors 水彩顏料

由帶色素的阿拉伯樹膠所構成之乾的或糊狀的顏料。可溶於水，透明。

鳴謝

作者謹對下列人員及公司的合作寄以深切的感謝：卡薩‧特克斯德(Casa Teixidor)，感謝他們對於材料及其運用所給予的指點；普利斯瑪(Prisma, S.A.)，雷迪歐‧卡斯特(Radio Costa)，El. 英吉尼(El. Ingenio)，賈基斯(MB Juegos S.A.)，費尼肯 (Finicón)，以及圖夫斯‧米克(Trofeos Mincar S.A.)等公司，感謝他們為數幅插圖提供了材料、模特兒和道具；雷美‧庇奎勒斯(Remei Piqueras)，以及喬恩‧法布雷蓋特(Joan Fabregat)，感謝他們作為模特兒所給予的合作；還有工藝結構師們英格利‧岡察雷茲(Eugeni González)，東奈特‧高西爾 (Doñato García)，以及荷西‧佩里 (José Peña)，感謝他們所進行的工藝繪畫工作；還有畫家們戈特弗利德‧海倫溫(Gottfried Helnwein)，拉蒙‧岡察雷茲‧特加 (Ramón González Teja)，菲利普‧科利爾(Philippe Collier)，畠中世一(Yoichi Hatakenaka)，齋藤正夫(Masao Saito)，以及依文‧坦伯羅克‧斯蒂德門(Evan Tenbroeck Steadman)，感謝他們如此熱心地借予作品，使我們這本書得以順利出版。

我們也還要感謝下列一些畫家：小玉英章(Hideaki Kodama)、西口司郎 (Shiro Nishiguchi)，日本大阪思本 (Spoon) 有限公司；笠松雄(Yu Kasamatsu)，日本東京。

普羅藝術叢書

畫藝大全系列

解答學畫過程中遇到的所有疑難

提供增進技法與表現力所需的

理論及實務知識

讓您的畫藝更上層樓

色	彩		構	圖	
油	畫		人	體	畫
素	描		水	彩	畫
透	視		肖	像	畫
噴	畫		粉	彩	畫

在藝術與生命相遇的地方
等待
一場美的洗禮⋯⋯

滄海美術叢書 ♪

藝術特輯・藝術史・藝術論叢

邀請海內外藝壇一流大師執筆，
精選的主題，謹嚴的寫作，精美的編排，
每一本都是璀璨奪目的經典之作！

◎藝術論叢

普羅藝術叢書

揮灑彩筆
不再是遙不可及的夢

畫藝百科系列

全球公認最好的一套藝術叢書
讓您經由實地操作
學會每一種作畫技巧
享受創作過程中的樂趣與成就感

國家圖書館出版品預行編目資料

噴畫／José M. Parramón, Miquel Ferrón著；
　盧少夫譯. －－初版. －－臺北市：
三民，民86
　　面；　公分. －－（畫藝大全）

譯自：El Gran Libro Tecnico del Aerografo
ISBN 957－14－2651－2（精裝）

1.噴畫

948.9　　　　　　　　　　86007013

國際網路位址　http : // sanmin. com. tw

© 噴　　畫

著作人　José M. Parramón
　　　　Miquel Ferrón
譯　者　盧少夫
校訂者　曾啟雄
發行人　劉振強
著作財
產權人　三民書局股份有限公司
　　　　臺北市復興北路三八六號
發行所　三民書局股份有限公司
　　　　地　　址／臺北市復興北路三八六號
　　　　電　　話／五〇〇六六〇〇
　　　　郵　　撥／〇〇〇九九九八——五號
印刷所　臺北市復興北路三八六號
門市部　復北店／臺北市復興北路三八六號
　　　　重南店／臺北市重慶南路一段六十一號
初　版　中華民國八十六年九月
編　號　S 94049
定　價　新臺幣參佰肆拾元整

行政院新聞局登記證局版臺業字第〇二〇〇號

有著作權　不准侵害

ISBN 957－14－2651－2（精裝）